KB166310

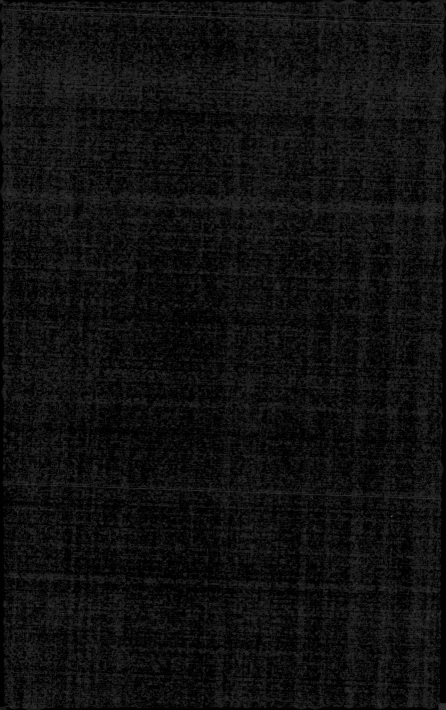

을 유 세 계 문 학 전 집 · 3

리어 왕·맥베스

리어 왕 · 맥베스

KING LEAR · MACBETH

월리엄 셰익스피어 지음 · 이미영 옮김

❈ 을유문화사

옮긴이 **이미영**

서울대학교 영어영문학과에서 「셰익스피어의 희극과 비극에 나타난 여성상 연구: 강한 여성
을 중심으로」라는 논문으로 박사 학위를 받았으며, 현재 백석대학교 어문학부 교수다. 논문
으로 「셰익스피어의 『겨울 이야기』에 나타난 낭만적 사랑의 이데올로기」, 「『자에는 자로』: 권
위를 문제 삼은 '문제극'」, 「『친절이 죽인 여자』: 가부장적 결혼의 문제에 대한 탐구」, 「근대적
주체와 여성: 토마스 들로니의 『뉴베리의 책』과 『리딩의 토마스』를 중심으로」 등이 있으며,
저서로는 『다시 배우는 영문학사』(공저), 『헛소동』 등이 있다.

을유세계문학전집 3
리어 왕 · 맥베스

발행일·2008년 6월 20일 초판 1쇄 | 2020년 3월 30일 초판 3쇄
지은이·윌리엄 셰익스피어 | 옮긴이·이미영
펴낸이·정무영 | 펴낸곳·(주)을유문화사
창립일·1945년 12월 1일 | 주소·서울시 마포구 서교동 469-48
전화·02-733-8153 | FAX·02-732-9154 | 홈페이지·www.eulyoo.co.kr
ISBN 978-89-324-0333-5 04840 978-89-324-0330-4(세트)

차례

리어 왕

등장 인물

리어 브리튼의 왕
프랑스 왕
버건디 공작
콘월 공작 리건의 남편
올버니 공작 고너릴의 남편
켄트 백작
글로스터 백작
에드가 글로스터의 아들
에드먼드 글로스터의 사생아 아들
큐런 궁정관
오스왈드 고너릴의 집사
노인 글로스터의 소작인
의사
광대
대위 에드먼드 편
신사 코딜리아 편
전령
콘월 가문의 하인들
고너릴 리어의 첫째 딸
리건 리어의 둘째 딸
코딜리아 리어의 막내딸

리어의 수행원들, 신사들, 장교들, 전령들, 병사들, 시종들

장면 브리튼 왕국

1막

1장

[리어 왕의 접견실]

켄트, 글로스터, 에드먼드 등장

켄트 저는 왕께서 콘월 공작보다는 올버니 공작을 더 총애하시
 는 줄 알았습니다.

글로스터 우리한테는 늘 그렇게 보였지요. 하지만 이제 왕국을
 나누시는 것을 보니 왕께서 두 분 공작 중 어느 분을 더 총애하
 시는지 알 수 없게 되었습니다. 두 분의 몫이 정확하게 똑같은
 지라 아무리 찬찬히 들여다보아도 누구 몫이 더 나은지 알 수
 없게 되어 버렸거든요.

켄트 이분이 아드님인가요?

글로스터 그 애를 제 돈으로 키우기는 했지요. 내 자식이라고 인
정하느라 하도 자주 얼굴을 붉혔더니 이제는 아무렇지도 않게
되었답니다.

켄트 무슨 말씀이신지 모르겠군요.

글로스터 백작님, 이 젊은 친구의 어미가 임신을 했답니다. 점점
배가 불러와서, 침대에 같이 누울 남편을 갖기도 전에 요람에
누울 아들부터 가졌지요. 부정(不貞)한 냄새가 나지 않습니까?

켄트 그 부정의 결과가 이토록 출중한 걸 보니 그 부정이 없었더
라면 하고 바랄 수도 없겠습니다.

글로스터 하지만 제게는 아들이 또 있습니다. 합법적으로 낳은
아들이고, 이 아이보다 몇 살 위지요. 하지만 얘보다 더 소중하
지는 않답니다. 이 녀석은 부르기도 전에 먼저 제멋대로 이 세
상에 나왔지만 그 어미는 예뻤지요. 이 녀석을 만들 때 재미도
꽤나 봤고요. 그러니 이 녀석을 자식으로 인정하지 않을 수 없
답니다. 에드먼드야, 이 어르신이 누구신지 아느냐?

에드먼드 아니요, 아버님.

글로스터 켄트 백작님이시다. 이제부터는 내 명예로운 벗으로 기
억하도록 해라.

에드먼드 잘 모시겠습니다, 백작님.

켄트 알겠네. 앞으로 더 가까이 지내세.

에드먼드 더욱 노력하겠습니다.

글로스터 이 아이는 구 년간 외국에 나가 있었는데, 곧 다시 나갈
겁니다. (나팔 소리) 왕께서 오십니다.

리어, 콘월, 올버니, 고너릴, 리건, 코딜리아, 시종들 등장

리어 프랑스 왕과 버건디 공작을 접견하시오, 글로스터 백작.

글로스터 예, 폐하.　　　　　　　　(글로스터와 에드먼드 퇴장)

리어 그 사이에 짐의 은밀한 의도를 말하겠노라.

거기 지도를 다오. 짐이 왕국을 세 등분했다는 것을 잘 알아
두어라.

짐이 홀가분하게 죽음을 향해 기어가는 동안

짐의 노구에서 근심과 일거리를 모두 털어 내어

더 혈기왕성한 젊은이들에게 넘겨 버리기로 굳게 결심했느
니라.

내 사위 콘월, 그리고 마찬가지로 사랑하는 사위 올버니,

짐의 뜻은, 딸들에게 줄 지참금을 지금 공표해서

차후에 발생할지 모를 분쟁을 미리 막으려는 게야.

프랑스 왕과 버건디 공작, 우리 막내의 사랑을 얻고자 하는
위대한 경쟁자들.

그 두 분은 우리 궁정에 구애하러 오신 지 이미 오래되었으니

이제는 대답을 해 줘야 해. 말해 보거라, 내 딸들아.

이제 짐이 통치와 영토권, 그리고 국사의 의무를 모두 벗어
놓으려 하니

너희 중 누가 짐을 가장 사랑하는지 말해 보렴.

자식으로서의 효성에다가 자격까지 더 갖춘 딸에게

가장 많은 지참금을 줄 테다.

맏딸인 고너릴, 네가 먼저 말해 보거라.

고너릴　폐하, 저는 말로 표현할 수 없을 만큼 폐하를 사랑합니다.

제 시력보다도, 움직일 공간보다도, 자유보다도,

그 밖에 소중하고 풍요롭고 귀한 그 어떤 것보다도 폐하를 사랑합니다.

은총, 건강, 아름다움, 명예가 있는 삶보다도 폐하를 사랑합니다.

일찍이 자식이 부모에게 바친 바 있는, 그리고 부모가 받은 바 있는

그 어떤 효성보다도 더 아버님을 사랑합니다.

숨조차 보잘것없게 만들고, 말로는 다 표현할 수 없는 그런 사랑으로,

이 모든 걸 다 넘어서는 그런 사랑으로 아버님을 사랑합니다.

코딜리아　(방백) 코딜리아는 뭐라고 말하지?

그저 사랑만 할 뿐, 그리고 침묵을 지킬 수밖에.

리어　이 모든 경계 중에서 이 선에서 이 선까지,

그늘진 숲과 평야, 풍부한 강과 넓은 초지로

풍요로운 곳, 이 땅을 네게 주마.

이 땅은 영원히 너와 올버니의 후손에게 귀속될 게다.

그래, 우리 둘째 딸, 사랑하는 리건,

콘월 공작부인은 뭐라고 말할 건가?

리건　저도 언니와 같은 재질로 만들어졌으니

언니만큼 폐하를 사랑한다고 생각해요.

언니는 제 사랑의 명세서를 저 대신 잘 말해 주었어요.

단지 좀 부족하네요.

고백하건대, 저는 저의 가장 예민한 감각이 가질 수 있는

다른 모든 즐거움에는 오히려 적대감을 느끼고

오직 폐하의 사랑 안에서만 행복을 느낀답니다.

코딜리아 (방백) 그렇다면 코딜리아는 가엾게 되었구나!

하지만 그렇지 않아. 내 사랑은 내 혀보다 무거우니까.

리어 너와 네 자손에게 내 왕국의 광대한 삼 분의 일을 주마.

고너릴에게 준 것보다 넓이나 가치, 기쁨에서 못하지 않은 땅

이다.

자, 이제 네 차례다. 내게 기쁨을 주는 딸아.

비록 막내이고 가장 작지만, 그 어린 사랑을 차지하고자

프랑스의 포도와 버건디의 우유가 서로 경쟁하고 있지 않느냐.

네 언니들에게 준 것보다 더 풍요로운 삼 분의 일을 받기 위해

무슨 말을 하겠느냐? 어서 말해 보거라.

코딜리아 할 말이 없습니다, 폐하.

리어 없어?

코딜리아 예, 없습니다.

리어 아무 말도 안 하면 아무것도 주지 않을 테다. 다시 말해 보

거라.

코딜리아 불행하게도 저는 제 마음을 제 입으로 끌어 올릴 줄 모

릅니다.

자식으로서의 도리에 따라 폐하를 사랑할 뿐

그보다 조금도 더하거나 덜하지는 않습니다.

리어 아니, 아니, 코딜리아야. 말을 좀 고쳐 해야지,

그렇지 않으면 네 몫의 재산에 손해가 갈 것이야.

코딜리아 폐하, 폐하께서 저를 낳아 주시고 키워 주시고 사랑해
주셨으니

저는 자식 된 도리로 의무를 다할 것입니다.

폐하께 복종하고, 폐하를 사랑하고, 폐하를 존경할 겁니다.

만약 언니들이 정말 폐하만을 사랑한다면

도대체 왜 남편을 맞은 거죠?

제가 결혼을 한다면 저와 혼인 서약을 맺을 제 남편이

제 사랑과 의무와 보살핌의 절반을 가져갈 거예요.

제가 정말 아버님만을 사랑한다면

언니들처럼 결혼하는 일은 없을 겁니다.

리어 정말 진심으로 하는 소리냐?

코딜리아 예, 폐하.

리어 그렇게 어린데도 그렇게 모질단 말이냐?

코딜리아 그렇게 어리지만 그렇게 진실된 거지요.

리어 그렇다면 어쩔 수 없지. 그 잘난 진실로 네 지참금을 삼거라.

성스럽게 빛나는 태양과,

마녀 헤커티의 신비스러운 능력과 밤을 걸고 맹세하건대,

그리고 우리 모두 그 기운을 빌려 태어나고 죽는

별들의 영향력을 걸고 맹세하건대,

지금 나는 여기서 아비로서의 보살핌과

핏줄이 갖는 애정을 모두 버리고

이제부터는 너를 나와 내 마음에서 영원한 남으로 여길 것이다.

잔인한 스키타이 인이나 제 자식을 잡아먹어 허기를 채우는 자라도

한때 내 딸이었던 너보다

내게는 더 가깝고, 동정받고, 보살핌 받는 존재가 될 것이다.

켄트 폐하—

리어 입 다물라, 켄트. 감히 용과 그 분노 사이에 끼어들지 말라.

난 이 애를 가장 사랑했어. 이 애의 친절한 보살핌에

내 노년을 맡기려 했다고.

(코딜리아에게) 썩 비켜라. 내 눈앞에서 사라져! —

저 애한테서 아비의 정을 거두었으니

이젠 내 무덤만이 휴식처가 되어 주겠지.

프랑스 왕을 불러라. 왜 아무도 움직이지 않는 게냐?

버건디 공작도 불러와.

콘월과 올버니, 셋째의 몫은 나머지 두 딸에게 나누어 줄 테다.

저 애는 자기가 솔직함이라고 부르는 그 오만함하고나 결혼하라고 해.

짐은 권력과 지위, 그 밖에 왕권에 부수되는 모든 영화를

자네들에게 공동으로 양도할 거야.

자네들이 부양할 백 명의 기사를 동반하고

자네들 집에서 한 달씩 번갈아 체류할 것이다.

짐은 왕이라는 명목과 명예만을 유지할 테니

나머지 권력과 수입, 그 밖의 모든 권한은

이제부터 자네들 몫이야.

사랑하는 내 사위들, 이를 증명하기 위해

이 왕관을 쪼개 둘이 나누어 갖도록 하라.

켄트 리어 왕이시여, 언제나 왕으로 받들어 모시고

아버지처럼 사랑하고 주인으로 섬겼으며

언제나 기도 중에도 제 후원자로 폐하를 생각했던…….

리어 이미 활은 휘어 당겨졌으니, 화살을 피하라.

켄트 그냥 그 화살을 쏘십시오, 폐하.

그 화살촉이 신의 가슴을 뚫는다 해도 좋사옵니다.

리어가 미쳤으니 켄트도 버릇없게 굴겠나이다.

노인장, 무엇을 하시려는 겁니까?

왕권이 아첨에 고개 숙이는 마당인데

신하 된 도리로 충언을 두려워할 거라 생각하십니까?

위엄이 어리석음으로 떨어질 때에는

명예도 직언을 할 수밖에요.

폐하의 왕권을 그대로 유지하셔야 합니다.

신중하게 생각해서 이 끔찍한 격노를 거두셔야만 합니다.

제 목숨을 걸고 말씀드립니다만

막내 공주님께서는 폐하를 가장 적게 사랑하는 것이 아닙니다.

공주님의 공허하지 않은 낮은 소리가

빈말이 아님을 아셔야지요.

리어 켄트, 네 목숨이 위험하다. 그만 하거라.

켄트 폐하의 안전이 걸린 문제라면

언제나 제 목숨은 폐하의 적에게 저당 잡힌 것이었고,

제 한목숨 잃는 것을 두려워한 적도 없습니다.

리어 썩 물러가지 못할까!

켄트 진실을 똑바로 보십시오, 폐하.

언제나 그랬듯이 저를 과녁 삼아 똑바로 보셔야 합니다.

리어 아폴로 신에게 걸고 맹세하건대 ─

켄트 폐하, 예, 저야말로 아폴로 신에게 걸고 맹세하건대,

폐하께서는 헛되이 신들에게 맹세하시는 겁니다.

리어 오, 이 버릇없는, 불충한 놈!

(칼을 뽑으려 한다)

올버니, 콘월 폐하, 참으십시오.

켄트 예, 의사는 죽이시고, 못된 병에게 오히려 진료비를 주시는
군요.

따님들에게 준 선물을 거두셔야 합니다.

아니면 제 목에서 큰 소리를 낼 수 있는 한,

폐하가 잘못하신 거라고 계속 말할 겁니다.

리어 내 말을 들어라, 고약한 놈.

네놈이 신하의 도리를 안다면 내 말을 들어!

지금까지 짐이 약속을 어긴 적이 단 한 번도 없거늘

네놈이 감히 짐에게 약속을 어기도록 만들고

건방지게도 짐의 선고와 왕권 사이에 끼어들려 했으니

이는 짐의 성정이나 권위로 보더라도 묵과할 수 없는 일이다.

내 이제 추상같은 왕권을 세울 것이니 네 죄에 합당한 선고를
받아라.

이 세상의 재난으로부터 너를 보호하고 준비할 시간으로

닷새의 말미를 주마.

엿새째 되는 날 짐의 왕국에서 떠나라.

만약 열흘이 지난 후에도 추방당한 네놈의 몸뚱이가

짐의 영토 안에서 발각된다면 그 순간 너를 죽일 것이다.

썩 물러가라!

주피터 신께 맹세코 이 선고를 돌이키는 일은 없을 것이다.

켄트 안녕히 계십시오, 폐하. 폐하의 뜻이 그러시다면

이제 이 땅에서 자유는 사라지고 추방만이 있을 뿐입니다.

(코딜리아에게) 정당하게 생각하고, 옳게 말씀하신 공주님께

신들의 보호가 함께하시기를!

(고너릴과 리건에게) 공주님들의 화려한 말씀을 부디 실천하
셔서

효심 가득한 말씀이 좋은 행동으로 결실 맺기를 바랍니다.

공주님들, 이렇게 켄트는 모두에게 작별을 고합니다.

켄트는 이제 늙은 몸으로 낯선 나라로 떠나렵니다. (퇴장)

나팔 소리. 글로스터, 프랑스 왕, 버건디 공작, 시종들 등장

글로스터 프랑스 왕과 버건디 공작께서 오셨습니다.

리어 친애하는 버건디 공작, 먼저 공작께 묻겠소.

내 딸을 두고 프랑스 왕과 경쟁을 벌이셨지요.

청혼을 취소하지 않으려면

지참금으로 최소한 얼마를 요구하시겠소?

버건디 존경하는 폐하, 폐하께서 제안하신 정도만을 바랍니다.

폐하께서도 그보다 덜 내놓지는 않으실 줄 압니다.

리어 버건디 공, 그 애가 내게 값진 존재였을 때에는

과인도 높은 값을 치를 생각이었소.

하지만 이제 그 애의 값어치가 떨어졌다오.

버건디 경, 저기 그 애가 서 있소.

저 애에게 붙어 있는 내 진노 말고는 어떤 것도 더 줄 수 없

으니,

저 어린 위선 덩어리가 조금이라도, 아니 모두 맘에 든다면,

저기 저 애가 서 있소. 저 애를 데려가시오.

버건디 어찌 대답해야 할지 모르겠습니다.

리어 저 애는 결점투성이에 친구도 없는 데다

이제는 내 미움까지 받아 지참금이라고는 내 저주뿐이고,

부녀의 인연까지 끊어졌소.

그러니 저 애를 데려가겠소? 아니면 포기하겠소?

버건디 죄송합니다, 폐하.

그런 조건이라면 선택의 여지가 없습니다.

리어 그렇다면 그 애를 포기하시오.

날 만들어 내신 하늘에 맹세코

난 저 애의 모든 값어치를 다 얘기해 드렸소.

(프랑스 왕에게) 위대한 왕이시여, 내가 미워하는 아이에게

짝 지어 주는 것은 그대 호의를 저버리는 일이오.

그러니 자연조차 자기가 만들었다고 인정하려 들지 않는

저런 흉물보다 더 가치 있는 신붓감을 찾아보시오.

프랑스 왕 정말 이상한 일입니다.

조금 전까지만 해도 폐하께서 칭찬해 마지않았고

폐하의 노년을 달래 줄 가장 훌륭하고 귀한 딸이었던 분이,

그 겹겹의 총애를 잃을 만큼 그렇게 끔찍한 짓을

어찌 이렇듯 순식간에 저질렀단 말입니까.

틀림없이 공주님이 저지른 죄가 천인공노할 만행이었든지

아니면 폐하가 지금까지 공언해 오신 공주님에 대한 사랑이

변했든지

둘 중 하나겠군요. 그런데 공주님이 그렇다는 것은

기적이 아니고서는 도저히 제 이성으로 믿을 수 없는 일입니다.

코딜리아 폐하, 제발 간청드립니다.

비록 행할 의사도 없으면서 말만 앞세우는 번지르르한 말주

변이 제게 없고,

의도한 바를 말로 하기보다는 먼저 실행부터 하는 사람인지라

일이 이렇게 되었습니다만,

제가 폐하의 사랑과 은총을 빼앗긴 것이

무슨 사악한 결함이나 살인, 추한 결점이나 부정한 행실,

혹은 불명예스러운 처신 때문이 아님을 알려 주십시오.

오히려 그것이 없어서 제가 더 풍요로워지는 것들,

언제나 애걸하는 눈빛과 혀를 갖지 않아서 저로서는 다행이
지만,

바로 그런 재주가 없어서 폐하의 총애를 잃고 말았다는 것을요.

리어 왕 내 기분을 더 잘 맞추지 못할 바에는

너는 태어나지 않는 편이 더 나았어.

프랑스 왕 고작 이것이란 말입니까?

뜻한 바를 미처 다 말하지 못하는,

천성적인 신중함이 그 이유였나요?

버건디 공, 저 숙녀 분께 뭐라고 답하시겠소?

본질과 관계없는 여타의 고려에 얽혀 있는 사랑은

진정한 사랑이 아닙니다.

저분과 혼인하시겠소? 그녀는 그 자체로 훌륭한 지참금이오.

버건디 폐하, 일전에 약조하신 지참금만 주십시오.

그러면 이 자리에서 코딜리아에게 청혼하고

버건디 공작부인으로 만들어 주겠습니다.

리어 아무것도 주지 않겠소. 내 의사는 확고하오.

버건디 아버지를 잃은 그대가 이렇게 남편까지 잃게 되어 유감
이오.

코딜리아 버건디 공에게 작별을 고합니다!

공의 사랑이 물질에 연연해 하는 것을 보니

나야말로 그 청혼을 거절하겠어요.

프랑스 왕 아름다운 코딜리아, 가난하지만 가장 부유하고,

버림받았지만 가장 소중하고, 무시당했지만 가장 사랑받는 분,

내 그대와 그대의 미덕을 소중히 여겨

내쳐진 것을 정당하게 거둘 것이오.

오, 신들이시여! 저들이 차갑게 외면한 데서

내 사랑이 뜨거운 열정으로 타오르다니 참으로 기이하구나.

폐하, 지참금 없는 따님이 내 운명 앞에 던져졌으니

나와 내 모든 것과 아름다운 프랑스의 왕비로 맞을 겁니다.

습한 버건디 지방의 모든 공작을 다 합쳐도,

이 홀대받았지만 소중한 아가씨를 내게서 되사갈 수는 없을 것이오.

비록 당신에게 모질게 굴었지만 저들에게 작별을 고하시오, 코딜리아.

그대가 여기를 잃은 것은 보다 좋은 곳을 얻기 위함이오.

리어 저 애를 데려가시오, 프랑스 왕.

짐은 저런 딸을 둔 적도 없고,

다시는 그 얼굴을 보지도 않을 테니 저 애는 이제 그대의 것이오.

(코딜리아에게) 어서 가거라.

나는 축복도, 사랑도, 은혜도 주지 않을 테다.

자, 버건디 공, 들어갑시다.

(나팔 소리. 프랑스 왕, 고너릴, 리건, 코딜리아만 남고 모두 퇴장)

프랑스 왕 언니들에게 작별 인사 하시오.

코딜리아 아버님의 보석인 언니들,

눈물 젖은 눈으로 코딜리아가 인사합니다.

언니들이 어떤 사람인지는 내가 잘 알지만

동생이 되어 언니들의 결점을 있는 그대로 얘기하긴 싫군요.

아버님을 잘 부탁드려요. 언니들이 한 말을 믿고 아버님을 맡

겨요.

하지만 정말 슬프군요! 내가 아버님의 사랑만 잃지 않았어도

언니들이 아닌 다른 곳에 아버님을 맡기고 싶을 거예요.

두 분 다 잘 계세요.

리건 우리 의무에 대해 네가 왈가왈부할 건 없다.

고너릴 너는 네 주인이신 남편이나 잘 섬기도록 해.

너를 불쌍히 여겨 거두어 주신 분이잖니.

너는 순종할 줄 모르니까

아버님한테 사랑받지 못했듯이 남편한테도 홀대받아 마땅해..

코딜리아 궁지에 몰렸을 때 꾀로 감춘 것들도

시간이 지나면 다 드러나게 마련이에요.

시간은 처음에는 잘못을 덮어 주지만

나중에는 부끄러워하며 비웃으니까요.

잘 지내시기를 빌어요.

프랑스 왕 갑시다, 코딜리아. (프랑스 왕과 코딜리아 퇴장)

고너릴 애야, 우리 둘 다에게 해당되는 일로 할 말이 아주 많아.

아버님은 오늘 밤 떠나실 거야.

리건 그건 확실해요. 언니랑 같이 가시겠죠. 다음 달에는 우리랑

계실 거고요.

고너릴 노인네가 얼마나 변덕이 심한지 너도 봤지. 최근에 지켜본 바로도 도가 지나쳐. 항상 막내를 가장 예뻐했잖니. 그런데도 지금 그 애를 내치는 걸 보니 판단력이 흐려진 게 분명해.

리건 노망이 든 거예요. 하지만 아버지는 전에도 언제나 자신을 잘 몰랐지요.

고너릴 가장 건재하고 좋았던 시절에도 아버지는 분별이 없었어. 그렇다면 늙어 버린 지금, 예전부터 있었던 원래의 결점들뿐 아니라 노여움 많이 타는 말년에 따라오게 마련인 제멋대로의 변덕까지 우리가 받아 내게 생겼구나.

리건 켄트를 추방한 것 같은 돌발적인 발작을 우리한테도 보이겠네요.

고너릴 프랑스 왕과 아버지 사이에 작별 의식이 더 있을 거야. 우리 둘이 힘을 합치자꾸나. 만약 아버지가 지금과 같은 성정으로 권위를 휘두른다면 이번에 왕위를 넘겨준 것도 우리한테는 해가 될 뿐이야.

리건 좀 더 생각해 보기로 해요.

고너릴 뭔가 대책을 세워야 해. 그것도 빨리.　　　　(함께 퇴장)

2장

[글로스터 백작의 성]

사생아 에드먼드가 편지를 들고 등장

에드먼드 그대, 자연이야말로 내 여신이니
　　내 그대의 법칙에 순응할 것이오.
　　왜 내가 한낱 관습 따위에 얽매여서
　　깐깐한 국법에 내 권리를 빼앗겨야 하지?
　　형보다 열두어 달 늦게 태어났다고 해서?
　　왜 사생아야? 왜 비천해? 정숙한 부인의 자식 못지않게.
　　내 체격은 멋들어지고, 마음도 고귀하고, 외양도 흠잡을 데
　　없는데?
　　왜 사람들은 우리를 비천하다고 낙인찍는 거야?
　　사생아라고? 비천해? 비천하다고?
　　자연스러운 성욕을 은밀하게 충족시키는 와중에 만들어졌
　　으니,
　　지겹고 피곤하고 따분한 침대에서
　　깼는지 자는지도 모르는 상태에서 잉태된 바보들보다
　　더 격렬하고 명민한 자질을 갖추고 태어난 게 누군데?
　　그렇다면, 에드가, 나는 네 땅을 가져야겠다.
　　우리 아버지는 적자인 너 못지않게 사생아인 에드먼드도 사

랑하지.

'적자'라, 참 좋은 말이야.

좋아. 적자 양반. (편지를 꺼내며) 만약 이 편지가 성공해서

내 의도대로 된다면, 사생아 에드먼드가 적자의 자리를 차지

할 거야.

나는 성공할 거고 번창할 거야.

신들이시여, 이제 사생아들을 위해 힘써 주시오!

글로스터 등장

글로스터 켄트가 그렇게 추방되었다고? 프랑스 왕도 격분해서

떠났고?

폐하도 오늘 밤 떠나셨다지?

용돈만 받기로 하고, 당신의 권력을 축소했다고?

이 모든 일이 순식간에 일어났다는 건가?

에드먼드, 무슨 일이냐? 무슨 소식이라도 있느냐?

에드먼드 아버님, 아무것도 아닙니다.

(편지를 숨긴다)

글로스터 왜 그리 심각하게 편지를 숨기는 게냐?

에드먼드 저는 아무것도 모릅니다, 아버님.

글로스터 네가 읽던 게 뭐냐?

에드먼드 아무것도 아닙니다.

글로스터 아무것도 아니라고? 그런데 왜 그토록 황급하게 편지

를 주머니에 넣은 거냐? 아무것도 아니라면 그렇게 숨길 이유가 없지. 내가 봐야겠다. 이리 다오. 정말 아무것도 아니라면 안경을 쓸 필요도 없겠지.

에드먼드 아버님, 용서하십시오. 그건 제가 아직 다 못 읽은 형님의 편지입니다. 제가 읽은 부분까지만 하더라도 아버님이 보시기에 적절하지 않은 것 같습니다.

글로스터 편지를 내놔라.

에드먼드 편지를 드려도, 안 드려도, 아버님의 역정을 살 겁니다. 제가 읽은 데까지만 해도 그 내용은 온통 잘못된 것뿐이니까요.

글로스터 내가 봐야겠다. 어서 내놔라.

에드먼드 형님을 위해서 드리는 말씀인데요, 형님이 이 편지를 쓰신 것은 단지 제 정직함을 시험해 보기 위해서일 겁니다.

글로스터 (편지를 읽는다) "노인을 공경하도록 강요하는 이 정책은 한창때인 우리한테는 너무 가혹한 거야. 우리가 너무 늙어 재산이 있어도 즐기지 못할 나이가 돼서야 유산을 물려받으니 말이다. 난 늙은 폭군의 압제가 쓸모없고 어리석은 속박이라고 느끼기 시작했어. 그 노인네는 힘이 있어서가 아니라 우리가 받아 주니까 권력을 휘두르고 있는 거야. 날 만나러 오너라. 이 문제에 대해 좀 더 의논해 보자. 만약 내가 깨울 때까지 우리 아버지가 계속 잠들어 있다면, 너는 아버지 유산의 절반을 받게 될 것이고, 네 형의 사랑스러운 동생으로 살 수 있을 거다. 에드가."

흠, 음모인가? "내가 깨울 때까지 아버지가 잠들어 있으면, 너는 아버지 유산의 절반을 받게 될 것"이라고? 내 아들 에드가

가 이런 짓을! 정말 그 애의 손이 이런 편지를 쓸 수 있었을까? 이런 생각을 짜낼 머리랑 가슴도? 이 편지가 언제 왔느냐? 누가 가지고 왔어?

에드먼드　누가 가져온 게 아닙니다, 아버님. 그게 교활한 점이지요. 제 방 창틀로 던져진 걸 주웠습니다.

글로스터　네 형의 필적이 맞느냐?

에드먼드　만약 편지의 내용이 좋은 거라면 형님의 필체라고 맹세하겠습니다만, 내용이 이러니 형님 필체가 아니라고 하고 싶습니다.

글로스터　그 애 필체란 얘기구나.

에드먼드　형님 필체가 맞습니다. 하지만 그게 형님의 진심은 아닐 겁니다.

글로스터　이 문제로 네 형이 너를 떠본 적이 없느냐?

에드먼드　절대 그런 적 없습니다, 아버님. 하지만 형님이 종종 이렇게 주장하는 건 들었습니다. 성인이 된 아들과 노쇠한 아버지 사이에서는 아버지가 아들의 보호를 받고 아들이 아버지의 재산을 관리해야 한다고요.

글로스터　오, 이런 불한당 같은 놈이 있나. 이런 불한당이! 편지에 나온 얘기가 바로 그거 아니냐? 천륜을 저버린, 끔찍하고 잔악한 짐승 같은 놈! 짐승보다도 못한 놈! 그놈 어디 있느냐?

에드먼드　저도 잘 모르겠습니다, 아버님. 아버님이 형님의 정확한 의중을 더 확실히 아실 때까지 잠시 분노를 거두어 주신다면 몇 가지 조치를 취해 보겠습니다. 그렇지 않고 아버님이 형님의

뜻을 오해하여 형님을 격렬하게 다그치신다면, 이는 아버님의 명예에도 손상이 될 거고 형님의 효심도 갈가리 찢어 놓게 될 겁니다. 감히 제 목숨을 걸고 말씀드리건대 형님은 저를 떠보려고 이 편지를 썼을 뿐 다른 위험한 의도는 없었을 겁니다.

글로스터 그렇게 생각하느냐?

에드먼드 아버님께서 동의해 주신다면 아버님이 들으실 수 있는 곳에서 형님과 이 문제를 논의하겠습니다. 직접 듣고 확인하실 수 있도록요. 그것도 바로 오늘 저녁에 말입니다.

글로스터 그 애가 이런 짐승일 리가 없어.

에드먼드 그렇고말고요.

글로스터 그토록 다정하게, 오로지 자기를 사랑하는 제 아비한테. 천지신명이시여! 에드먼드, 네 형을 찾아내거라. 그 애의 진심을 알아봐. 네 머리를 써서 일을 꾸미거라. 이 의혹을 풀기 위해서라면 전 재산이라도 내놓겠다.

에드먼드 지금 바로 형님을 찾아보겠습니다. 방법을 찾아내서 이 일을 해 내지요. 그리고 바로 알려 드리겠습니다.

글로스터 최근에 일어난 일식과 월식은 우리에게 좋지 않은 징조였어. 우리는 온갖 지혜를 짜내 이 현상에 대해 이렇게 혹은 저렇게 설명을 하지만, 그 여파로 인해 모두가 고통 받지. 그래서 사랑은 식고, 우정도 떨어져 나가고, 형제들은 의가 상해. 도시에서는 반란이 벌어지고, 시골에서는 불화가 생겨. 궁정에서는 반역이 일어나고, 아버지와 아들 사이의 인연도 금 가게 되지. 내 못된 아들놈도 일식의 영향을 받은 게야. 그래서 아들이 제

아비에게 반역을 한 거지. 폐하도 자연의 이치에 맞는 올바른 길에서 벗어나 아버지이면서도 제 자식한테 등을 돌리셨어. 우리한테는 이미 좋은 시절이 다 지났어. 음모와 거짓, 배반과 같은 온갖 파괴적인 무질서가 무덤까지 우리를 괴롭히며 쫓아오고 있어. 이 악당 놈을 찾아내라, 에드먼드. 너한테 피해가 가지 않게 하마. 신중하게 진행해. 게다가 고귀하고 진실된 켄트가 추방되다니! 정직하다는 죄로! 정말 이상한 일이야.　　　　(퇴장)

에드먼드　이건 정말 세상에서 가장 심한 바보짓 아닌가! 설사 우리가 잘못해서 그렇게 되었을지라도 우리 운이 나빠지면 우리는 태양이나 달 또는 별 때문에 불운이 생겼다고 탓하지. 마치 우리가 어쩔 수 없이 악당이 되고, 천계의 영향 때문에 바보가 되고, 어느 별이 다른 별보다 융성했기 때문에 무뢰한이나 도둑 혹은 배신자가 되고, 행성의 영향에 강요받아서 술주정뱅이가 되고, 거짓말쟁이가 되고, 간통을 하게 되는 것처럼 말이야. 우리가 죄짓는 모든 것이 초자연적인 영향 때문이라는 거지. 자기의 음란한 욕정을 모두 별 탓으로 돌리다니, 난잡한 놈이 멋지게 책임을 회피하는 거잖아. 내 아버지는 용자리에 어머니랑 통정해서 나를 낳았으니 내 별자리는 큰곰자리야. 그래서 내가 거칠고 음탕하다는 거지. 말도 안 돼! 간통으로 나를 만들 때 가장 순결한 처녀별이 하늘에서 반짝였더라도 나는 지금의 나였을 거야.

에드가 등장

마침 저기 형이 온다. 마치 옛날 희극에서 모든 문제가 해결되는 결말처럼. 내 역할은 사악하게 우울한 척하는 거야. 미친 톰처럼 신음 소리를 내야지. (큰 소리로) 오, 이 일식과 월식은 불협화음을 예고하는 거였구나. 파, 솔, 라, 미.(음을 노래한다)

에드가 무슨 일이냐, 에드먼드? 무슨 생각을 그렇게 골똘히 하느냐?

에드먼드 형님, 월식과 일식 뒤에 무슨 일이 벌어질지에 대해 읽은 적이 있는데, 지금 그걸 생각 중입니다.

에드가 그것 때문에 바쁜 거냐?

에드먼드 제가 장담하건대 작가의 결론은 안 좋은 쪽이었어요. 부모 자식 간의 의절, 죽음, 궁핍, 오래된 우정의 해체, 국가의 분열, 왕과 귀족에 대한 위협과 험담, 불필요한 의심, 친구와의 절교, 군대의 탈영, 결혼의 파국, 그 밖에도 여러 가지가 있었지요.

에드가 언제부터 점성술에 심취해 있었니?

에드먼드 그런데 아버님을 언제 마지막으로 뵈셨어요?

에드가 어젯밤에.

에드먼드 말씀도 나누셨어요?

에드가 그럼. 두 시간가량.

에드먼드 좋게 헤어지셨나요? 말씀이나 안색에 불쾌한 기색은 없으시던가요?

에드가 전혀 없었는데.

에드먼드 형님이 뭘 잘못했는지 잘 생각해 보세요. 그리고 제발 부탁인데, 시간이 좀 흘러 아버님의 화가 진정될 때까지 아버님

을 피하세요. 아버님은 지금 너무 화가 나 계셔서 형님한테 안 좋은 일이 생긴다고 해도 화를 삭이지 않으실 거예요.

에드가 어떤 나쁜 놈이 나를 음해했나 보군.

에드먼드 저도 그렇게 생각해요. 아버님의 진노가 진정될 때까지 참고 아버님을 피하세요. 제 말대로 하시고 우선 제 처소에 가 계시면 적당한 때에 아버님과 대화를 주선해 볼게요. 어서 가세요. 제 열쇠예요. 혹시 밖에 나올 거면 무기를 소지하세요.

에드가 무기를 가지고 다니라고?

에드먼드 형님을 위해서 드리는 말씀이에요. 솔직히 말씀드려서 지금 상황은 형님에게 호의적이지 않아요. 제가 보고 들은 걸 말씀드렸지만, 이것도 사실은 돌려서 말한 거예요. 실제 상황은 더 끔찍하답니다. 어서 가세요.

에드가 곧 소식 줄 거지?

에드먼드 이 일에서 저는 형님 편이에요. (에드가 퇴장)

　　남을 잘 믿는 아버지와 고결한 성품의 형이라.

　　형은 천성이 남한테 해를 끼치지 못해서

　　누구도 의심하지 않지.

　　형의 어리석은 정직함 덕분에 내 음모는 쉽게 진행될 거야.

　　어찌해야 할지 알겠구나.

　　출생에 의해서가 아니라면 내 꾀에 의지해서라도 땅을 차지 하고 말 거야.

　　내 목적을 위해 적당히 쓸 수만 있다면 무슨 수단이건 다 쓸 테다. (퇴장)

3장

[올버니 공작의 성 안에 있는 방]

고너릴과 집사 오스왈드 등장

고너릴 광대를 야단쳤다는 이유로 아버님이 내 식솔을 때리셨
 다고?

오스왈드 예, 마님.

고너릴 낮이고 밤이고 아버님은 날 괴롭히시는구나.
 늘 일을 저지르시니 집안이 조용할 날이 없어.
 그냥 둬서는 안 되겠다.
 아버님의 기사들은 점점 더 난동을 부리고,
 아버님도 사소한 일에 우리를 나무라시니.
 아버님이 사냥에서 돌아오셔도 얼굴을 안 보련다. 아프다고 해.
 네가 예전보다 소홀하게 대해 드리는 것도
 나쁘지는 않겠구나. 내가 뒷감당을 하마.
 (무대 뒤에서 뿔나팔 소리 들린다)

오스왈드 오십니다, 마님. 소리가 들리네요.

고너릴 너랑 다른 하인들 모두
 가능한 한 홀대하는 태도를 보여라.
 그걸 문제 삼게 만들어야지.
 아버지 마음에 안 들면 동생네로 가시라지.

아버지한테 휘둘리지 않겠다는 점에서는

나하고 리건은 한마음이니까.

어리석은 노인네 같으니라고!

이미 줘 버린 권위를 여전히 휘두르려 하다니.

내 단언하건대 늙은 바보들은 다시 아기가 된 거야.

망령이 났을 때에는 비위도 맞춰야 하지만 야단도 쳐야 해.

내 말 명심해라.

오스왈드 예, 마님.

고너릴 그리고 아버님의 기사들한테는 더 차갑게 대하도록 해.

그 후에 무슨 일이 벌어지더라도 상관없어.

다른 하인들한테도 그렇게 전해.

이렇게 건수를 만들어서 하고 싶은 말을 해야지.

지금 바로 동생에게 편지를 써서 나처럼 하라고 해야겠다.

저녁 준비하거라. (모두 퇴장)

4장

[올버니 공작의 성 안에 있는 연회장]

켄트, 케이어스로 변장하고 등장

켄트 내가 다른 억양을 빌려서 내 말투를 속일 수 있다면

내 선한 의도도 좋은 결과를 낼 수 있을 거야.

그걸 위해 난 외모도 바꿨지.

자, 추방당한 켄트여, 만약 네가 사형 선고를 받은 곳에서 섬길 수만 있다면

네 사랑하는 주인께서 네 노고를 알아줄 날이 있을지도 몰라.

안에서 뿔나팔 소리. 리어, 기사들, 시종들 등장

리어 저녁 식사가 조금도 지체되지 않도록 가서 준비하거라.

<div align="right">(시종 하나 퇴장)</div>

아니, 너는 누구냐?

켄트 사람입니다, 나리.

리어 뭐 하는 놈이냐? 나한테 무슨 볼일이 있느냐?

켄트 겉으로 보이는 그대로입니다. 절 믿어 주는 분을 정성껏 섬기고, 정직한 분을 사랑하고, 현명하고 말수 없는 분과 얘기를 나누고, 심판을 두려워하고, 달리 선택의 여지가 없을 때에는 싸움을 피하지 않고, 생선을 안 먹는 놈입지요.

리어 뭐 하는 놈이냐?

켄트 정직한 마음을 가진 놈입니다. 왕이나 다를 바 없이 가난한 놈이기도 합지요.

리어 왕이 왕치고 가난한 것만큼 네가 백성으로 가난하다면, 너는 진짜 가난한 거야. 뭘 하고 싶으냐?

켄트 하인이 되고 싶습니다.

리어 누구를 섬기고 싶은데?

켄트 나리요.

리어 내가 누구인지 아느냐?

켄트 아니요. 하지만 나리의 거동에는 제가 주인님이라고 부르고 싶게 만드는 것이 있습니다.

리어 그게 뭐냐?

켄트 권위입니다.

리어 너는 뭘 할 수 있느냐?

켄트 저는 비밀을 지킬 수 있고, 말 탈 줄 알고, 뛸 수도 있고, 복잡한 얘기를 하다가 망칠 줄도 알고, 단순한 전갈을 그대로 전달할 줄도 압니다. 보통 사람이 할 수 있는 일이라면 저도 할 수 있습니다. 저의 가장 좋은 점은 부지런하다는 겁지요.

리어 몇 살이냐?

켄트 여자가 노래를 잘한다는 이유만으로 사랑에 빠질 만큼 젊지는 않지만, 여자라면 무턱대고 사족을 못 쓸 만큼 늙지도 않았답니다. 제 등에 마흔여덟 해를 짊어졌습지요.

리어 나를 따라오너라. 하인으로 삼아 주마. 저녁을 먹고 나서도 네가 마음에 든다면 널 내치는 일은 없을 거야. 저녁은 어찌 되었느냐? 저녁은? 내 광대는 어디 갔어? 내 어릿광대는? 내 광대를 이리 불러 오너라.　　　　　(다른 시종 하나 퇴장)

집사 오스왈드 등장

거기, 네 이놈. 내 딸은 어디 있느냐?

오스왈드 제가 좀 바빠서요 ― (퇴장)

리어 저놈이 뭐라고 한 거냐? 저 바보 놈을 다시 불러라.

(기사 한 명 퇴장)

내 어릿광대는 어디 있느냐? 어이! 세상이 다 잠든 거냐?

기사 다시 등장

어찌 되었느냐? 그 잡놈은 어디 갔어?

기사 폐하, 그놈 말이 따님께서 몸이 안 좋으시다고 합니다.

리어 내가 불렀는데도 왜 그 종놈이 안 오는 거냐?

기사 폐하, 그자가 퉁명스럽게 말하기를 오기 싫다고 합니다.

리어 오기 싫어?

기사 폐하, 무슨 일인지 모르겠습니다만, 제 생각에는 폐하께서 예전만큼 예의를 갖춘 애정을 못 받으시는 것 같습니다. 공작님과 따님뿐 아니라 집안 식솔들에게서 불손한 기색이 역력합니다.

리어 그래? 그렇게 생각하느냐?

기사 제가 잘못 생각했다면 용서해 주십시오, 폐하. 하지만 폐하가 홀대받으신다고 생각하니 가만히 있을 수가 없었습니다.

리어 아니다. 나도 그렇게 느낀 걸 네가 일깨워 준 것뿐이야. 나 역시 최근 무례한 낌새를 느꼈는데, 내가 괜스레 까다롭게 반응하는 것일 뿐 저들이 의도적으로 무례하게 구는 거라고는 생각

하지 않았다. 내 더 알아보마. 그런데 내 광대는 어디 있느냐?

요 이틀 동안 보지 못했어.

기사 막내 아가씨께서 프랑스로 가신 후로 광대가 무척 상심해

했습니다.

리어 그 얘기는 더 이상 하지 마라. 나도 그 정도는 알고 있으니.

가서 내 딸에게 내가 보잔다고 전하거라. (시종 하나 퇴장)

너는 가서 내 광대를 불러오너라. (다른 시종 퇴장)

집사 오스왈드 등장

저런, 이놈, 이리 오너라. 내가 누구냐?

오스왈드 마님의 아버님이십니다.

리어 '마님의 아버님'? 너야말로 우리 주님의 악당이구나. 이 개

같은 놈, 종놈, 똥개 같은 놈!

오스왈드 저는 그중의 어떤 것도 아닙니다, 폐하.

리어 이 고얀 놈, 네놈이 나를 빤히 마주보겠다는 거냐?

(그를 때린다)

오스왈드 저를 치시면 안 됩니다.

켄트 발도 걸면 안 되겠구나, 이 비천한 축구 선수 놈아.

(발을 걸어 넘어뜨린다)

리어 잘했다. 나를 잘 섬겼으니 내 너를 아껴 주마.

켄트 (오스왈드에게) 자, 어서 일어나. 꺼져! 네놈한테 어른 공

경하는 법을 가르쳐 주마. 어서 꺼져. 만약 한 번 더 길게 뻗고

싶다면 여기 있어도 좋아. 아니라면 어서 꺼져. 어서! 네놈이 머리가 있는 놈이냐? (오스왈드를 밀어서 내쫓는다) 됐군.

리어 잘했다. 고맙구나. 이건 네 수고에 대한 사례다.

　(켄트에게 돈을 준다)

광대 등장

광대 나도 저놈을 고용할래요. 그 값으로 내 모자 가져.

　(켄트에게 자기 모자를 주려 한다)

리어 귀여운 광대야, 어떻게 지냈느냐?

광대 이봐, 내 모자를 받는 게 좋을걸?

켄트 왜?

광대 왜냐고? 왜냐하면 눈 밖에 난 사람 편을 들었으니까. 잘나가는 쪽에 붙지 않으면 한데로 쫓겨나서 곧 감기 들게 마련이야. 어서 내 모자를 받아. 여기 이 양반은 두 딸을 추방하고, 세 번째 딸한테는 본의 아니게 축복을 줬어. 그러니 네가 저분을 따라다니려면 너도 내 광대 모자를 써야 해.

　좀 어때요, 아저씨? 나도 광대 모자 두 개랑 두 딸이 있으면 좋을 텐데!

리어 어째서 그러느냐, 애야?

광대 내가 아저씨처럼 멀쩡히 살아 있으면서도 몽땅 다 넘겨준다면 내 모자라도 갖고 있어야지요. 내 건 여기 있으니까 아저씨 모자는 딸들한테 달라고 사정해 봐요.

리어 이놈, 말조심해라. 채찍에 맞기 싫으면.

광대 진실은 개집으로 쫓겨 나간 개랑 똑같은 처지야. 아첨 잘한
암캐 여사가 따뜻한 난롯가에서 냄새 피우며 있을 때, 불쌍한
진실은 매만 맞고 쫓겨나지.

리어 내게는 역병처럼 쓴 말이구나!

광대 이봐요, 재미있는 얘기를 가르쳐 줄게.

리어 그래.

광대 잘 들어 봐요, 아저씨.

　　　　지닌 걸 다 보여 주지 말고,

　　　　아는 것보다는 덜 말하고,

　　　　가진 것보다 덜 빌려 주고,

　　　　걷기보다는 말을 타고,

　　　　아는 것보다 더 배우고,

　　　　가진 걸 다 내기 걸지 말고,

　　　　술과 계집을 멀리하고,

　　　　집 안에 얌전히 있으면,

　　　　그러면 부자가 되는 거야.

켄트 아무 내용도 없는 얘기잖아, 광대야.

광대 돈 못 받은 변호사의 성의 없는 변론 같은 거야. 당신은 나한
테 돈 안 줬잖아. 아무것도 안 주면 아무 결과도 없지요, 아저씨?

리어 그럼. 아무것도 없으면 아무것도 안 나오지.

광대 (켄트에게) 아저씨한테 말해 줘. 아저씨 땅도 다 없어졌다
고. 광대 말은 안 들어.

리어　못돼 먹은 광대 놈 같으니라고.

광대　그럼, 못된 바보랑 착한 바보의 차이가 뭔지 알아요?

리어　아니, 가르쳐 주렴.

광대　땅을 다 줘 버리라고

　　　　부추긴 놈을 데려다 내 옆에 세워 놓고

　　　　　아저씨가 그놈 역할을 해 봐.

　　　　그러면 착한 바보랑 나쁜 바보가

　　　　　곧 나타날 거야.

　　　　하나는 광대 옷을 입고 여기 서 있고,

　　　　　또 하나는 저기에 있어. (리어를 가리킨다)

리어　너 지금 날 바보라고 부른 거냐?

광대　다른 지위는 다 줘 버렸잖아요. 원래 갖고 있던 바보 노릇
만 빼고.

켄트　아주 바보는 아닌 광대네요, 폐하.

광대　맞아. 귀족이랑 높은 양반들이 날 바보로 살게 내버려 두지
를 않아. 내가 바보짓을 독점하지 않으면 그 사람들도 한몫 거
들려고 할걸. 숙녀 양반들도 그래. 나 혼자 바보짓하게 놔두지
않고 빼앗아 가려고 해. 아저씨, 달걀 하나만 줘 봐요. 그러면
내가 달걀껍데기로 왕관 두 개를 만들어 줄게요.

리어　무슨 왕관 말이냐?

광대　달걀 가운데를 갈라서 알맹이를 먹으면 왕관 두 개가 남잖
아요. 아저씨도 왕관 가운데를 잘라서 양쪽을 다 줘 버렸으니,
먼지 구덩이 속에 당나귀를 타고 가기는커녕 오히려 당나귀를

힘들게 등에 지고 가는 사람처럼 똑같이 어리석은 짓을 한 거야. 아저씨가 황금으로 된 왕관을 줘 버렸을 때 아저씨 대머리는 제정신이 아니었어. 이 문제에 대해 광대답게 얘기하자면, 처음 그렇게 생각한 사람이야말로 먼저 채찍으로 맞아야 해.

(노래 부른다)

요즘처럼 광대가 인기 없던 적도 없어.

현명한 사람들이 죄다 바보같이 돼서

어떻게 머리를 써야 될지 알지 못하고

바보처럼 굴고 있거든.

리어 네가 언제부터 그렇게 노래를 많이 불렀지?

광대 아저씨가 딸들을 아저씨 엄마로 만든 다음부터 연습 좀 했어요. 아저씨가 딸들한테 회초리를 주고, 매 맞겠다고 아저씨 바지를 내렸잖아요.

(노래 부른다)

그러자 그들은 너무 좋아서 울었고,

나는 너무 슬퍼서 울었지.

그렇게 훌륭한 왕이 술래가 되어 눈을 가리고

바보들 사이에 끼어들었으니.

아저씨, 아저씨 광대한테 거짓말 가르칠 선생 좀 데려와요. 나도 거짓말을 배우고 싶어.

리어 너 거짓말하면 채찍 맞게 할 테다.

광대 아저씨랑 아저씨 딸들은 무슨 관계인지 모르겠어. 아저씨 딸들은 내가 진실만 말한다고 채찍 맞게 하고, 아저씨는 거짓말

한다고 채찍 맞게 하고, 가만히 있어도 채찍 맞기도 해. 차라리 광대만 아니라면 뭐라도 좋겠어. 그래도 아저씨처럼 되는 건 싫어요. 아저씨는 정신을 둘로 갈라서 가운데엔 아무것도 남기지 않았잖아. 그 둘 중 하나가 저기 오네요.

고너릴 등장

리어 애야, 왜 인상을 쓰고 있느냐? 요즘 부쩍 짜증을 많이 내는구나.

광대 아저씨가 딸의 인상 따위는 신경 쓸 필요 없었을 때가 훨씬 좋았어요. 이제 아저씨는 아무 가치도 없는 숫자 영(零)이야. 아저씨보다는 내가 나아요. 나는 광대지만 아저씨는 아무것도 아니잖아. (고너릴에게) 예, 알았어요. 입 다물게요. 아무 말 안 해도 얼굴이 그렇게 명령하고 있네요.

　(노래한다) 조용, 조용히.

　　　빵 껍데기도, 부스러기도, 남김없이 줘 버린 사람은

　　　만사에 시달리다가 일부라도 남겼으면 하고 아쉬워하지.

　(리어를 가리키며) 저 사람은 알맹이를 빼앗긴 콩 껍데기야.

고너릴 아버님, 이 버릇없는 광대뿐 아니라

　　　다른 무례한 수행원들까지 끊임없이 트집을 잡고 싸우면서

　　　참을 수 없을 만큼 끔찍한 난동을 피워 대고 있어요.

　　　이 사실을 아버님께 알리면 잘 시정될 거라 믿었지만,

　　　최근에 아버님 하시는 말씀이나 행동을 보니

아버님 자신이 이런 행태를 보호하고 방관하셔서

오히려 더 조장하시는 것 같네요.

만약 그게 사실이라면 그냥 넘어가지 않을 겁니다.

마땅히 그에 상응하는 조치도 취하겠어요.

모든 사람이 편안해지기 위한 조치지만

아버님한테는 받아들이기 힘들 수도 있어요.

다른 상황에서라면 수치스러운 일이겠지만

상황이 이와 같으니 오히려 신중한 조치라고 해야겠지요.

광대　아저씨도 알잖아요.

　　　종다리는 뻐꾸기를 너무 오랫동안 먹여 키워서

　　　새끼 뻐꾸기가 종다리 머리까지 다 먹어 버렸대요.

그래서 촛불은 꺼지고, 우리는 어둠 속에 남겨진 거야.

리어　네가 과연 내 딸 맞느냐?

고너릴　이제 그만 원래의 이성을 되찾으시고

평소의 아버님답지 않은 변덕은 그만 부리세요.

광대　마차가 말을 끄는 일이 생긴다면 아무리 바보 당나귀라도

그건 알아보겠지?

(노래한다) 이봐, 아가씨. 맘에 들어.

리어　여기 누구 나를 아는 사람 없느냐? 이건 리어가 아니다.

리어가 이렇게 걷더냐? 이렇게 말하고? 리어의 눈은 어디 있

느냐?

리어의 정신이 흐려졌든지

아니면 감각이 마비된 모양이다─

하! 멀쩡하다고? 아니야.

내가 누구인지 말해 줄 수 있는 사람 없느냐?

광대　리어의 그림자예요.

리어　내가 누구인지 알아야 해.

내 왕위와 기억과 상식에 맞게 생각해 보니

나한테도 딸이 있었다는 잘못된 생각이 들어.

광대　그러면 딸들이 그 사람을 말 잘 듣는 아버지로 만들겠지.

리어　부인, 이름이 무엇이오?

고너릴　이렇게 모른 척하시는 것도

최근 아버님 장난 중 하나인 모양이군요.

제발 제 뜻을 제대로 이해해 주세요.

아버님은 연로하고 존경받으시니 그만큼 현명하셔야 해요.

아버님의 기사와 종자들은 백 명이나 돼요.

너무나 무질서하고 방탕하고 무례한 이자들 태도에 물들어

제 궁정이 마치 난잡한 여관처럼 되어 버렸어요.

그자들의 방탕한 생활 방식과 욕정 때문에

품위 있어야 할 궁정이 술집이나 사창가처럼 돼 버렸다고요.

그 수치스러운 꼴 때문에 당장 조치를 취해야 해요.

그러니 부탁드려요. 부탁하지 않고 그냥 없애도 되지만 부탁
하는 거예요.

아버님 수행원 숫자를 좀 줄이세요.

나머지 수행원들도 아버님 연세에 맞고

자신들과 아버님 주제를 잘 알 만한 사람들로 하세요.

리어　어둠이여, 악마들이여!

　　안장을 준비해라. 내 수행원들을 불러 모아.

　　이 타락한 사생아! 널 귀찮게 하지는 않겠다.

　　내게는 다른 딸이 있어.

고너릴　아버님은 내 사람들을 때리셨고,

　　아버님의 버릇없는 무뢰한들은

　　윗사람도 몰라보고 날뛰었어요.

올버니 등장

리어　슬퍼하라, 뒤늦게 후회하는 자여! —

　　자네 마침 잘 왔네. 이게 자네 뜻인가? 말해 봐 —

　　내 말을 준비해라. 배은망덕한 것 같으니라고!

　　대리석같이 딱딱한 심장을 한 악마야.

　　자식이라는 게 저러니 바다 괴물보다 더 끔찍하구나.

올버니　폐하, 고정하십시오.

리어　(고너릴에게) 끔찍한 솔개 같은 년! 너는 거짓말을 하고 있어.

　　내 수행원들은 최고로 훌륭한 자질을 지니고 있다.

　　아랫사람의 덕목을 세세하게 잘 알고 있고,

　　본인들의 명예로운 평판에 걸맞게 매사에 철저한 사람들이야.

　　오, 코딜리아의 작은 잘못이 그때는 커 보였지.

　　그게 마치 지렛대처럼 내 본성을

원래의 고정된 자리에서 억지로 몰아내고,

내 마음에서 모든 사랑을 끌어내고,

그 대신 쓰디쓴 미움만 넣어 놓았어.

오 리어야, 리어야, 리어야!

네 어리석음은 들여보내고, 소중한 판단력을 쫓아낸

이 문을 찢어 버려라. (머리를 때린다)

가라, 어서 떠나. (신사들과 켄트 퇴장)

올버니 폐하, 무슨 일로 이렇게 격노하셨는지

저는 알지도 못하고, 죄도 없습니다.

리어 그럴지도 모르지.

자연이시여, 내 말을 들어 주시오!

자연의 여신이여, 들어 주시오!

이 물건에게 자손을 내리려 하셨다면

그 뜻을 거두어 주시오.

이년의 자궁에 불임을 내리고

이년의 생식기를 말라붙게 해 주시오!

그래서 이년의 비천한 몸에서 이년을 영광스럽게 할

어떤 자식도 나오지 못하게 해 주시오.

만약 이년이 꼭 자식을 가져야 한다면

못된 자식을 낳게 해 주시오. 그래서 그 자식 때문에

이년도 배은망덕의 고통을 맛보게 해 주시오.

이년의 젊은 이마에 주름이 새겨지게 하시고

떨어지는 눈물들이 그 뺨에 고랑을 파게 해 주시오.

어미의 고통과 기쁨이 비웃음과 경멸로 돌아오게 하셔서

배은망덕한 자식을 갖는 것이

뱀의 이빨에 물리는 것보다 더 아프다는 걸

뼈저리게 느끼게 해 주시오!

　─가자. 어서 가자!　　　　　　　　　　　　　　　　　(퇴장)

올버니　신들에게 맹세코, 도대체 이게 다 무슨 일이오?

고너릴　더 이상 알려고 하지 마세요.

　　　그냥 저 노인네가 노망이 들어서 그렇다고만 알아 두세요.

리어 다시 등장

리어　뭐야? 내 수행원들을 단칼에 오십 명으로 줄여?

　　　보름도 안 돼서?

올버니　무슨 일이십니까, 폐하?

리어　무슨 일인지 말해 주지 ─

　　　(고너릴에게) 피를 토하고 죽을 일이구나!

　　　너한테 날 사내답지 못하게 만드는 힘이 있어서

　　　네년 때문에 참으려 해도 눈물이 터져 나오는 게 부끄럽다.

　　　더러운 바람과 안개 속에 떨어져도 시원찮을 년!

　　　아비의 저주가 만든 치료할 수조차 없는 상처가

　　　네 모든 감각을 꿰뚫어 버리길!

　　　늙어 빠지고 어리석은 눈 같으니라고.

　　　이 일로 한 번만 더 울어 보아라. 그러면 눈알을 빼서

흘린 눈물과 섞어 점토 반죽으로 만들어 버릴 테다.

그래, 꼭 이렇게까지 해야겠다는 거냐?

하! 그렇게 하라지. 내게는 딸이 한 명 더 있다.

그 애는 친절하고 다정할 거야.

그 애가 네가 한 짓을 들으면

네 늑대 같은 얼굴 가죽을 손톱으로 벗겨 놓을 거다.

영원히 벗어던졌다고 생각한 내 본모습을

내가 다시 찾는 걸 네년도 보게 될 거다.　　　　　(퇴장)

고너릴　저걸 보았지요?

올버니　나는 공평해야겠소, 고너릴.

　　내 비록 당신을 사랑하지만 —

고너릴　그만 해요 — 오스왈드, 어디 있느냐?

　　(광대에게) 네 이놈, 광대라기보다는 불한당 같은 놈. 네 주인

　따라 썩 꺼져.

광대　리어 아저씨, 리어 아저씨, 기다려 줘요. 광대도 데려가야죠.

　　　　불여우를 잡으면

　　　　저런 딸하고 나란히

　　　　꼭 도살장으로 데려가야 해,

　　　　내 모자로 올가미를 살 수만 있다면 말이지.

　　　　그러니 광대는 뒤따라가야지.　　　　　(퇴장)

고너릴　저 노인네는 들을 만한 소리를 들은 거예요.

　　백 명의 기사라니요!

　　아버지한테 무장한 기사가 백 명씩이나 있는 게

우리한테 안전하거나 현명한 일이겠어요?

사소한 꿈, 잡음, 환상, 불평, 반감거리가 있을 때마다

노인네는 그자들의 힘을 빌려 자기 노망을 지키려 할 거고,

그래서 우리 목숨을 쥐락펴락할 거 아니냐고요.

오스왈드, 어디 있느냐?

올버니 걱정이 너무 지나친 것 같소.

고너릴 너무 믿느니 안전한 편이 나아요.

당할까 봐 언제나 떨고 있느니

두려울 일 자체를 없애는 게 낫다고요.

아버지 뜻을 알았으니 아버지가 말한 걸 동생에게 편지로 알리겠어요.

내가 그 위험을 알렸는데도

동생이 아버지와 백 명의 기사를 거두어 준다면 —

오스왈드 등장

그래, 오스왈드, 내 동생에게 보낼 편지는 썼느냐?

오스왈드 예, 마님.

고너릴 사람들을 데리고 어서 말을 타고 가.

동생에게 내가 걱정하는 바를 분명하게 전하도록 해.

거기에 네 생각을 덧붙여서 내 뜻을 더 분명하게 전해.

어서 가거라. 그리고 바로 돌아오너라. (오스왈드 퇴장)

아니요, 여보, 아니에요.

당신을 비난하고 싶지는 않지만

당신이 이렇게 순해 빠져서 매사에 유하니까

지나치게 너그럽다고 칭찬받기는커녕

현명하지 못하고 비난받는 거예요.

올버니 당신이 얼마나 선견지명이 있는지는 잘 모르겠지만

종종 더 잘하려다가 잘된 걸 오히려 망치는 수가 있다오.

고너릴 아니, 그럼—

올버니 알았어요, 알았어—결과를 지켜봅시다. 　　(모두 퇴장)

5장

[올버니 공작의 성 앞마당]

리어, 켄트, 광대 등장

리어 (켄트에게) 네가 먼저 가서 이 편지들을 글로스터에게 전하
거라. 내 딸이 편지를 보고 물어보는 것 외에는 네가 아는 바를
먼저 그 애에게 말하지 마라. 네가 부지런히 가지 않으면 내가
널 따라잡을 거다.

켄트 편지를 전해 드릴 때까지는 자지도 않겠습니다, 폐하. (퇴장)

광대 사람 머리가 발꿈치에 달려 있으면 동상에 걸리겠지요?

리어 그렇겠지, 얘야.

광대 그러면, 걱정 말아요. 아저씨는 발에 매달 머리가 없으니 동상 걸릴 일도 없을 거야.

리어 하, 하, 하!

광대 아저씨 작은딸도 아저씨를 아주아주 잘 대해 주는 걸 보게 될 거야. 사과하고 능금처럼 이 딸도 저 딸과 비슷하지만, 그래도 나는 알 건 알아.

리어 뭘 알 수 있는데?

광대 능금이 능금 맛이 나는 것처럼 이 딸도 저 딸하고 비슷한 맛이 날 거야. 왜 사람 코가 얼굴 한가운데 있는지 알아요?

리어 아니.

광대 그래야 두 눈을 코 양쪽에 각각 둘 수 있잖아. 냄새 맡지 못하면 눈으로라도 볼 수 있게.

리어 내가 그 애한테 잘못했지.

광대 굴이 어떻게 껍데기를 만드는지 알아요?

리어 아니.

광대 나도 몰라. 하지만 달팽이가 왜 집을 갖고 다니는지는 알아요.

리어 왜 그런데?

광대 머리 넣으려고. 그래야 집을 딸들한테 안 주고 자기 뿔을 넣어 둘 수 있으니까.

리어 이러다 내가 정신을 놓아 버리겠구나. 이 아비가 그렇게 잘해 주었건만! ─ 내 말이 준비되었느냐?

광대 아저씨 바보들이 준비하러 갔어. 왜 일곱 개의 별이 일곱인

지 알아요?

리어　여덟 개가 아니라서?

광대　우와, 맞았어. 아저씨도 훌륭한 광대가 될 수 있겠네요.

리어　도로 다 빼앗아 올까? 배은망덕한 것들!

광대　아저씨가 내 광대라면 말이야, 아저씨, 나는 때가 되기도 전에 미리 늙어 버렸다고 아저씨한테 매질할 거예요.

리어　그건 왜?

광대　현명해지기도 전에 늙어 버렸으니까.

리어　오, 하늘이시여. 미치지 않게 해 주십시오. 미쳐 버리지 않게. 제정신을 잃지 않게 해 주시오. 나는 미치고 싶지 않아.

신사 등장

　그래, 말이 준비되었느냐?

신사　예, 폐하.

리어　애야, 어서 가자.

광대　지금 벌어지고 있는 상황이 중단된다면 모를까, 이 상황에서 내가 떠나는 걸 보고 재미있어하며 웃을 만큼 바보 같은 처녀들이라면 오래 처녀로 남아 있을 수는 없을 거야.

(함께 퇴장)

2막

1장

[글로스터 백작의 성 안에 있는 앞마당]

에드먼드와 큐런, 각각 등장

에드먼드 잘 있었나, 큐런?

큐런 예, 도련님도 안녕하시지요? 방금 도련님 아버님께 콘월 공작 부부께서 오늘 밤 여기서 묵으실 거라는 말을 하고 오는 길입니다.

에드먼드 어떻게 일이 그렇게 됐지?

큐런 저도 모르겠습니다. 요즘 세간의 소문을 들으셨나요? 은밀하게 도는 소문 말입니다. 아직까지는 귀에서만 시끄러운 수준이지만요.

에드먼드 아니, 못 들었는데. 무슨 소문 말인가?

큐런 콘월 공작과 올버니 공작 사이에 전쟁이 벌어질 거라는 말 못 들으셨나요?

에드먼드 전혀 못 들었네.

큐런 조만간 듣게 되실 겁니다. 그럼, 안녕히 계세요. (퇴장)

에드먼드 공작이 오늘 밤 여기에 있을 거라고! 더 잘됐다.

아니, 아주 잘된 거야.

내가 계획한 일하고 잘 맞아떨어지겠어.

아버지는 형을 잡아들이려고 파수꾼들을 세웠고,

나는 반드시 잘 해결해야만 하는 까다로운 일이 있어.

단호함과 행운의 신들이여, 어서 착수하라! —

형님, 할 말이 있어요. 내려오세요, 형님!

에드가 등장

아버지가 보고 있겠지. 오, 형님, 여기를 피하세요.

형님이 숨은 곳이 들통 났어요.

마침 밤이라서 잘됐네요.

혹시 콘월 공작님에 대해 험담한 적 있어요?

공작이 이 밤에, 서둘러서 여기로 오고 있대요.

리건 부인도 같이요. 혹시 올버니 공작에 대해서

콘월 공작 쪽에 뭐라고 얘기한 적 없어요?

잘 생각해 보세요.

에드가　아니, 절대로 없어.

에드먼드　아버님 오시는 게 들리네요. 용서하세요.

거짓으로 형님한테 칼을 뽑아야 해요.

형님도 칼을 뽑으세요. 방어하는 것처럼 보이게요. 잘 막으세요.

(큰 소리로) 항복하세요! 아버님 앞에 나서야 해요! ─빛을 비춰라!─

(낮은 소리로) 도망가세요, 형님! (큰 소리로) 횃불을 가져와라, 횃불! ─

(작은 소리로) 어서 가세요.　　　　　　　(에드가 퇴장)

피를 좀 흘리면 내가 격렬히 저항했다는 소리를 듣겠지.

(자기 팔에 상처를 낸다)

주정뱅이들이 장난으로 이보다 더한 짓을 하는 것도 봤어.

(큰 소리로) 아버님, 아버님! ─

막아라, 막아! ─ 누구 없느냐?

글로스터와 횃불 든 하인들 등장

글로스터　에드먼드, 그 악당 놈은 어디에 있느냐?

에드먼드　형님은 여기 어둠 속에 칼을 빼 든 채 서 있었어요.

사악한 주문을 외우면서 자기의 행운의 여신이 되어 달라고 달에게 빌고 있었지요.

글로스터　어디에 있냐니까?

에드먼드　보세요. 저도 상처를 입었어요.

글로스터　에드먼드. 그 나쁜 놈이 어디 있냐고?

에드먼드　이쪽으로 도망쳤어요. 도저히 할 수 없게 되자 ―

글로스터　그놈을 쫓아가라. 어서 쫓아가. 　　　　(하인들 퇴장)

　　　　'도저히' 뭘 못했다고?

에드먼드　아버님을 살해하도록 저를 설득할 수 없었다고요.

　　　　하지만 저는, 무서운 신들은 제 아비를 죽이는 자에게

　　　　모든 천둥을 다 퍼부을 것이고,

　　　　부자지간은 여러 겹의 강력한 인연으로 맺어져 있는 법이라고

　　　　오히려 형님을 설득했어요.

　　　　그러자 결국 형님의 천인공노할 목적에

　　　　제가 끝내 결사적으로 반대하는 걸 보고는

　　　　미리 준비해 온 칼을 무시무시하게 휘둘러

　　　　무방비 상태인 제 몸을 공격하고 제 팔을 찔렀어요.

　　　　제가 정당한 명분 덕분에 사기충천해서

　　　　공격에 잘 대응한 탓인지

　　　　아니면 제가 낸 시끄러운 소리에 놀란 탓인지

　　　　형님은 갑자기 도망쳐 버렸습니다.

글로스터　멀리 도망쳐 보라지.

　　　　이 땅에서라면 반드시 잡히고야 말 거다.

　　　　잡히면 바로 처형이다.

　　　　내 주군이신 공작께서 오늘 밤 오신다.

　　　　공작님의 이름으로 포고령을 내릴 테다.

그 잔인하고 비겁한 놈을 잡아 처형장에

끌고 오는 사람에겐 내 사례할 것이나,

그놈을 숨겨 주는 사람에게는 죽음을 내릴 것이다.

에드먼드 형님의 계획을 말리다가

형님 뜻이 완강한 것을 알게 되자

저도 거친 말로 폭로하겠다고 위협했습니다.

그랬더니 형님은 이렇게 말했습니다.

"상속도 못 받는 사생아 주제에!

내가 네놈 말을 부인하고 나서면

네놈이 아무리 신의나 미덕, 자격을 갖추었다 한들

사람들이 네놈 말을 믿어 줄 성싶으냐?

어림없지. 나는 모든 걸 부인하고,

모든 것이 네가 제안해서 꾸며 낸 사악한 음모라고 할 거야.

설사 네놈이 내 필적을 증거로 내민다 해도 말이야.

네놈이 날 죽이고 싶어 할 만큼

내가 죽어서 네놈이 얻는 이득이

엄청나고 강력하다는 걸

사람들이 모를 거라고 생각했다면

넌 세상을 너무 우습게 본 거야."

글로스터 오, 인두겁을 쓴 냉혹한 악당!

제놈이 쓴 편지도 부인하겠다고? 난 그런 자식을 낳은 적이 없다.

(무대 뒤에서 나팔 소리) 들어 봐. 공작님의 나팔 소리야.

그런데 왜 오시는지 모르겠구나—

난 모든 항구를 봉쇄할 테다. 그 악당 놈은 도망치지 못해.

공작님도 그건 허락하실 거다.

게다가 그놈의 초상화를 사방에 보내서

온 왕국이 그놈을 알아볼 수 있게 할 테다.

충직하고 효심 깊은 내 아들아,

너한테 내 땅을 물려줄 수 있도록 방법을 강구해 보마.

콘월, 리건, 시종들 등장

콘월 고귀한 친구, 어떻게 된 거요?

　　여기 온 후에—방금 도착했지만—이상한 소식을 들었소.

리건 그게 사실이라면 어떤 무서운 처벌이라도

　　그 죄인한테는 과분해요. 괜찮으세요?

글로스터 오! 부인, 제 늙은 심장에는 금이 갔답니다.

　　금이 갔어요.

리건 그럴 수가! 내 아버지의 대자(代子)가 그대의 목숨을 빼앗

　　으려 했다고요?

　　아버님이 이름을 지어 주신 그 에드가가?

글로스터 오, 부인, 수치스러워서 숨기고 싶군요!

리건 에드가가 아버님을 섬기는 그 방종한 기사들과

　　친분이 있지 않았나요?

글로스터 그건 잘 모르겠습니다. 정말 끔찍해. 끔찍한 일입니다.

에드먼드 예, 부인. 그 무리와 같이 어울렸습니다.

리건 그렇다면 나쁜 물이 든 것도 당연해요.

늙은 아버지를 죽이고 유산을 탕진하라고 부추긴 놈들이

그자들임이 틀림없어요.

바로 오늘 밤 언니가 그놈들에 대한 정보를 주고

또 경고도 해 주었거든요.

그놈들이 내 집에 머물기 위해 올지 모르니

집에 있지 말라고요.

콘월 나도 그렇게 하리다, 리건. 약속하오.

에드먼드, 듣자 하니 자식의 도리에 맞게 아버지를 도와드렸

다고?

에드먼드 제 의무를 다했을 뿐입니다, 공작님.

글로스터 저 애가 그놈의 음모를 알려 주고

그놈을 잡으려고 싸우다 상처까지 입었답니다.

콘월 그놈을 쫓고 있겠지요?

글로스터 예, 공작님.

콘월 잡기만 한다면 그놈의 악행 때문에 걱정하는 일은

더 이상 없을 거요.

그놈을 잡기 위해 내 권한을 마음대로 쓰시오.

에드먼드, 자네의 효심과 충성심에 깊은 감동을 받았으니

내 부하로 삼겠네.

내게도 그처럼 깊은 충성심을 가진 사람들이 필요할 테니

가장 먼저 자네를 쓰기로 하지.

에드먼드 기꺼이 모시겠습니다, 공작님.

무슨 일이 있더라도 충성을 바치겠습니다.

글로스터 자식 놈을 대신해서 감사드립니다.

콘월 우리가 왜 그대를 방문했는지 의아하겠지만—

리건 글로스터 백작, 이렇게 느닷없이 캄캄한 밤중에 온 건

중요한 일이 있어서 그대의 조언을 받기 위해서예요.

아버님도 편지를 쓰셨고 언니도 썼지만

서로 상반된 내용이어서 집을 떠나 답을 하는 게

좋겠다고 판단했어요.

두 사람의 전령이 각각 답을 기다리고 있어요.

글로스터 백작, 이제 그만 진정하고,

꼭 필요한 조언을 해 줘요.

당장 행동을 취해야 하니까.

글로스터 분부대로 하겠습니다, 부인.

두 분 다 잘 오셨습니다. (나팔 소리. 모두 퇴장)

2장

[글로스터 성 앞]

변장한 켄트와 오스왈드가 반대편에서 각각 등장

오스왈드 어이, 안녕하신가? 이 댁 하인인가?

켄트 그렇다.

오스왈드 어디에 말을 댈까?

켄트 진흙 구덩이 속에.

오스왈드 이봐, 내게 유감이 없다면 말해 주게나.

켄트 유감 있는걸.

오스왈드 그래? 나도 자네가 맘에 안 들어.

켄트 내가 널 맘대로 할 수만 있다면 패서라도 날 좋아하게 만들었을걸.

오스왈드 이놈이 왜 나한테 행패를 부리는 거지? 모르는 놈인데.

켄트 난 네놈을 알거든.

오스왈드 내가 누군데?

켄트 악당, 왈패, 남은 음식이나 먹는 잡놈, 비천하고, 교만하고, 얍삽하고, 거지 같고, 일 년에 옷 세 벌밖에 못 받는 하인 놈 주제에 백 파운드씩이나 받아 처먹고, 더러운 모직 양말을 신는 놈. 겁쟁이라서 싸움보다는 법으로 해결하려 들고, 거울이나 붙잡고 살고, 아첨을 일삼고, 까다롭게 구는 악당. 가진 거라고는 가방 한 개분밖에 안 되는 놈. 주인 눈에 들기 위해서라면 뚜쟁이 짓도 마다않을 놈. 악당에, 거지에, 겁쟁이에, 포주를 다 합해 놓은 놈. 잡종 암캐의 아들이자 상속자. 네놈이 내가 붙인 이름 중 하나라도 부인한다면 네놈이 요란스레 울어 댈 때까지 두들겨 패 줄 테다.

오스왈드 네놈을 알지도 못하고 알 리도 없는 사람한테 이렇게

퍼부어 대다니, 도대체 뭐 이런 이상한 놈이 다 있어!

켄트 날 모른다고 하다니 정말 뻔뻔스러운 놈이구나! 폐하 앞에서 내가 네 발을 걸고 두들겨 패 준 게 겨우 이틀 전 아니더냐? 칼을 뽑아라. 나쁜 놈! 비록 밤이지만 달빛이 환하니 네놈을 칼에 꿰서 달빛에 흠뻑 적셔 주마. (칼을 뽑는다) 모양내러 이발소나 얼쩡거리는 한심한 놈, 칼을 뽑아!

오스왈드 저리 가! 네놈과는 싸우지 않을 테다.

켄트 칼을 뽑으라니까, 이 나쁜 놈! 네놈은 폐하께 해가 되는 편지를 가지고 왔고, 폐하께 맞서서 허영 덩어리 여주인 편을 들고 있지 않느냐. 칼을 뽑으라니까! 아니면 내가 네 정강이를 베어 줄 테다. 칼을 뽑아, 어서!

오스왈드 도와줘, 사람 죽는다. 도와줘!

켄트 어서 칼을 휘둘러, 이 종놈 같으니! 거기 서! 서라니까. 칼을 빼라고! (두들겨 팬다)

오스왈드 도와줘! 사람 죽는다. 도와줘!

에드먼드 칼을 빼 들고 등장

에드먼드 이게 무슨 짓이냐! 무슨 일이냐고? 두 사람, 떨어져라!

켄트 젊은이, 그럼 자네가 나랑 붙겠나? 내가 먼저 시작할까? 자, 어서, 젊은 양반.

콘월, 리건, 글로스터, 하인들 등장

글로스터　무기를 들었어? 칼을? 도대체 무슨 일이냐?

콘월　목숨이 아까우면 움직이지 마라.

　　다시 칼을 휘두르는 자는 죽음을 맞을 것이다. 무슨 일이냐?

리건　언니와 아버님이 보낸 전령들 아니냐?

콘월　무슨 일로 싸운 거냐? 말하라.

오스왈드　숨이 차서 말을 못하겠습니다, 공작님.

켄트　너 같은 겁쟁이 악당 놈이 없는 용기를 총동원했으니 무리도 아니지. 너는 자연이 만든 게 아니라 양복쟁이가 만들었을 거야.

콘월　이상한 놈이구나. 양복쟁이가 사람을 만들어?

켄트　양복쟁이 맞습니다, 공작님. 석공이나 환쟁이라면 한 이 년 경력만 있어도 저렇게 형편없는 놈을 만들진 않을 테니까요.

콘월　어떻게 해서 싸우게 된 거냐?

오스왈드　이 늙은 악당이 말입니다, 공작님. 제가 저 허연 수염을 봐서 목숨을 살려 주었습니다만―

켄트　알파벳의 끝자리 제트처럼 형편없는 놈! 그것처럼 없으나 마나한 놈! 공작님, 허락만 해 주신다면 이 덜떨어진 놈으로 회반죽을 만들어서 그걸로 뒷간 벽을 바르겠습니다. 이 깡충대는 할미새 같은 놈, '허연 수염을 봐서', 뭣이 어째?

콘월　네 이놈, 가만있지 못하겠느냐!

　　짐승 같은 놈, 너는 예절도 모르느냐?

켄트　저도 법도는 압니다만 화가 났을 때는 분노가 예절을 앞서기도 하지요.

콘월 너는 왜 화가 났느냐?

켄트 정직함이라고는 찾아볼 수도 없는 이 종놈이

칼을 차고 다니니까요.

이놈처럼 미소를 띤 악당 놈들이,

원래는 너무 복잡해서 잘 풀리지도 않는 결혼의 신성한 매듭
에 끼어들어

그 매듭을 쥐새끼처럼 갉아서 둘로 잘라 버린답니다.

주인의 마음속에서 이성에 거스르는

그릇된 열정을 부추기기도 하지요.

주인의 불같은 기분에는 기름 역할을 하고

더 차가운 기분에는 눈〔雪〕이 되죠.

주인의 기분이 이리저리 바뀔 때마다

그에 따라 반대하고 찬성하면서

마치 풍향계로 쓰이는 물총새 부리처럼 따라서 움직이고,

아는 거라고는 개처럼 주인 말을 따르는 것뿐입니다.

간질 걸린 상판대기를 하고 있는 놈!

내 말에 웃어? 내가 바보 같으냐?

거위 같은 놈. 내가 널 새럼 벌판에서 붙잡는다면

카멜롯까지 몰고 가면서 꽥꽥거리게 만들 테다.

콘월 아니, 이 늙은 놈이 제정신이냐?

글로스터 어쩌다 싸우게 된 거냐? 그것부터 말해 보아라.

켄트 저와 저 악당 놈보다

더한 상극은 없습니다.

콘월　왜 저자를 악당이라고 부르는 거냐?

　　저자가 무슨 잘못을 한 거지?

켄트　저는 저놈의 얼굴이 마음에 들지 않습니다.

콘월　그러면 내 얼굴도, 글로스터 경의 얼굴도, 공작부인의 얼굴도

　　네놈 마음에는 들지 않겠구나.

켄트　공작님, 저는 정직한 말밖에 할 줄 모릅니다.

　　제가 소싯적 본 얼굴들이

　　지금 제 앞에 계신 얼굴들보다

　　훨씬 좋았던 게 사실입니다.

콘월　솔직하다고 칭찬 좀 받으니까

　　감히 버릇없이 무례하게 굴고,

　　곧이곧대로 말한다는 핑계로

　　다른 목적을 이루려는 놈이구나.

　　그래, 아첨을 못한다는 거지, 네놈은!

　　정직하고 꾸밈없으니 진실만을 말한다는 거지!

　　사람들이 그걸 받아들여 준다면 좋고.

　　아니라면 그래도 최소한 정직하기는 했다는 거지.

　　이런 종류의 되지 못한 놈들을 내가 잘 알아.

　　굽실거리면서 사소한 것까지 알아서 기는 아첨꾼 스무 명보다

　　바로 이런 놈들이 정직을 무기 삼아

　　더 교활하고 더 타락한 짓을 꾸미는 법이야.

켄트　공작님, 진정으로, 진솔하게 말씀드려서,

공작님께서 혜량을 베풀어 주신다면

공작님의 영향력은 태양의 신 피버스의 이마에서

타오르고 있는 불꽃같이 대단하니 ─

콘월 지금 뭐 하는 짓이냐?

켄트 공작님께서 그토록 싫어하시는, 제 평소 말투에서 벗어나려는 겁니다. 공작님, 저도 제가 아첨꾼이 아니라는 건 알고 있습니다. 곧이곧대로 말하는 척하면서 공작님을 기만하는 자는 분명코 악당입니다. 하지만 저는 그런 놈이 절대 아닙니다. 비록 그렇게 하면 공작님이 제게 가지신 노여움이 풀릴지라도 말입니다.

콘월 너는 저자에게 무엇을 잘못했느냐?

오스왈드 저는 잘못한 일이 없습니다.

최근에 저자의 주인이신 왕께서

오해가 있어 저를 때리신 일이 있습니다.

그때 저놈이 왕 편을 들어 비위를 맞추려고

뒤에서 제 발을 걸었습니다.

저는 쓰러져서 모욕당하고 욕도 먹었지요.

저놈은 그 덕에 사내답다는 평을 받고 인정도 받았고,

저항하지 않는 저를 쓰러뜨렸다는 공로로

왕의 칭찬도 받았습니다.

이 엄청난 공에 취한 나머지

여기서 다시 제게 칼을 뽑은 겁니다.

켄트 이런 겁쟁이랑 악당들이 에이잭스를 바보로 만든 거로군.*

콘월 족쇄를 가져오너라!

이 완고하고 늙은 악당, 늙은 허풍쟁이,

내가 교훈을 가르쳐 주마 ─

켄트 공작님, 저는 배우기에는 너무 늙었습니다.

족쇄를 채우지 말아 주십시오. 저는 왕을 모시는 몸입니다.

폐하의 심부름으로 공작님을 뵈러 왔습니다.

왕의 전령에게 족쇄를 채우신다면

이는 제 주인님의 위엄과 옥체를 무시하는 일이고

해가 되는 행동입니다.

콘월 어서 족쇄를 가져오라니까!

내 생명과 명예를 걸고 말하건대

저놈을 정오까지 저기 앉혀 놓겠다.

리건 정오까지만요? 밤까지, 아니 밤새도록 앉혀야 해요.

켄트 부인, 제가 아버님의 개라 해도

저를 이리 다루실 수는 없습니다.

리건 아버지의 하인이니 내 반드시 그리 할 것이다.

콘월 이놈의 얼굴을 보니 처형이 말하던 바로 그놈이구나.

어서 족쇄를 가져오너라.

(족쇄를 가져온다)

글로스터 공작님, 부탁이니 제발 고정하십시오.

저자의 잘못이 크니 그 주인이신 왕께서 벌하실 겁니다.

지금 주시려는 벌은 좀도둑질 같은 천한 죄를 지은

가장 비천하고 멸시받는 자들이 받는 벌입니다.

폐하의 전령인 저자를 그렇게 벌하신다면

왕의 전령을 우습게 여긴 것으로 보셔서

반드시 좋지 않게 여기실 것입니다.

콘월 내가 책임지겠다.

리건 언니의 전령이 언니 심부름을 하다가

공격당해 폭행당한 걸 알면

언니야말로 더 펄펄 뛸걸.

(켄트에게 족쇄가 채워진다)

콘월 글로스터 경, 어서 가십시다.

(글로스터와 켄트만 남기고 모두 퇴장)

글로스터 이 친구야, 정말 유감스럽게 되었네.

세상이 다 알다시피 공작님은 성질이 불같아서

그 뜻을 꺾을 수도 없고 바꿀 수도 없다네.

내 다시 얘기해 봄세.

켄트 그러지 않으셔도 됩니다. 잠도 못 자고 먼 길을 왔으니까요.

잠도 자고 휘파람도 불고 그러면서 있지요.

착한 사람의 운도 발밑에 떨어질 때가 있답니다.

아침에 뵙겠습니다.

글로스터 공작님이 잘못하신 거야. 폐하께서 용납하지 않으실

텐데. (퇴장)

켄트 폐하를 보니 속담이 맞았다는 게 증명되는구나.

하늘의 축복을 뒤로하고 뜨거운 태양 볕 아래로

들어간다는 속담처럼 상황이 더 악화된 셈이야.

하계를 비춰 주는 등댓불인 태양아, 어서 떠라.

위로해 주는 네 빛으로 이 편지를 읽을 수 있도록.

비참한 자에게는 작은 일도 기적이지.

이 편지는 코딜리아 공주님이 보내신 거야.

다행히 공주님이 내 은밀한 잠행을 알아내셨으니,

이 끔찍한 상황에 개입해서

잘못된 일을 치유해 주실 거야.

너무나 피곤하고 지쳤으니

무거운 눈아, 이 기회에 눈 좀 붙이자.

이 치욕스러운 족쇄를 보지 않도록.

운명의 여신이여, 잘 주무시오.

한 번 더 웃어 주고, 운명의 바퀴를 돌려 주시오.

(잠든다)

3장

[숲 속]

에드가 등장

에드가 날 범법자로 수배하는 포고령을 들었지.

마침 빈 나무 둥지가 있어 추격을 피할 수 있었어.

모든 항구가 내게는 위험하고, 삼엄하게 경비하는 곳 어디나
날 잡으려 혈안이 돼 있어.
도망치는 동안 살아남아야 해.
그러기 위해 가난이 인간을 우습게 보고
짐승과 다를 바 없이 만들어 놓은 형상 중
제일 비천하고 제일 형편없는 형상을 하기로 했어.
얼굴에는 오물을 칠하고
허리에는 담요만 두르고
머리는 온통 헝클어뜨리고
벌거벗은 몸뚱이로 바람과 천둥번개를 그냥 맞을 거야.
베들램 정신 병원 출신의 거지들이 이미 하고 있는 짓이지.
그자들은 소리소리 지르면서
핀이나 나무꼬챙이, 손톱, 로즈메리 가지로
이미 감각이 없어 고통도 못 느끼는 팔을 찔러 대지.
이런 끔찍한 꼴을 하고 가난한 농장이나 궁핍한 마을,
양치기 목장, 방앗간을 돌아다니면서
때로는 미친 저주로, 때로는 기도로,
억지로 동냥을 받아 내는 거야.
'불쌍한 거지를 도와주세요! 불쌍한 톰을요!'
거지꼴로라도 사는 게 낫지.
에드가로 있으면 아예 희망이 없으니까. (퇴장)

4장

[글로스터 성 앞. 켄트가 족쇄를 차고 앉아 있다]

리어, 광대, 신사 등장

리어 딸네가 갑자기 집을 비우고
　　내 전령도 안 돌려보내는 것은 참으로 이상하구나.

신사 제가 알기로는 어젯밤까지만 해도
　　여행 계획이 없었다고 합니다.

켄트 (깨어나며) 안녕하십니까, 주인님?

리어 아니! 이 수치스러운 꼴로 장난을 치고 있는 게냐?

켄트 아닙니다, 주인님.

광대 하, 하! 잔인한 양말대님을 둘렀네? 말은 머리를 묶고, 개
　　나 곰은 목을 묶고, 원숭이는 허리를 묶지만, 사람은 다리를 묶
　　는 법이야. 사람이 다리를 너무 심하게 놀리면 나무로 된 양말
　　을 신는 거야.

리어 네가 누구 하인인지도 못 알아보고
　　감히 너한테 족쇄를 채운 자가 누구냐?

켄트 사위 분과 따님, 두 분이십니다.

리어 그럴 리 없어.

켄트 맞습니다.

리어 그럴 리 없다 하지 않느냐.

켄트　맞다고 하지 않았습니까.

리어　아니야, 아니야. 그들이 그랬을 리 없어.

켄트　아니요, 그분들이 그랬습니다.

리어　주피터 신에게 맹세코, 아닐 거야!

켄트　주노 여신에게 맹세코, 맞습니다!

리어　그들이 감히, 그럴 리가 없어.

　　　그럴 수는 없어. 그러지 않을 거야.

　　　도리에 안 맞게 그런 끔찍한 짓을 하는 건 살인보다도 나쁜

　짓이야.

　　　네가 어쩌다가 이렇게 벌 받을 짓을 한 건지,

　　　어쩌다가 그들이 족쇄를 사용하게 된 건지,

　　　어서 내 답답함을 풀어 다오.

켄트　폐하, 따님 내외가 아직 댁에 계실 적에

　　　폐하의 편지를 전해 드렸습니다.

　　　제가 예의를 갖춰 무릎 꿇은 자세에서 일어나기도 전에

　　　땀을 뻘뻘 흘리며 다른 전령이 도착했습니다.

　　　서둘러 오느라 반쯤은 숨이 넘어가면서

　　　주인인 고너릴의 안부 인사를 전하더군요.

　　　그자는 제 말을 가로막으며 편지를 전했고

　　　따님 내외는 바로 그 자리에서 그 편지를 읽었습니다.

　　　다 읽더니 가신들을 모아 곧바로 말을 타고 떠났습니다.

　　　제게는 따라와서 답신을 기다리라고 하면서

　　　저를 차갑게 대했습니다.

여기 와서 저를 홀대받게 만든 그 전령을 보니

일전에 폐하께 건방지게 굴었던 바로 그자인 데다,

제가 워낙에 머리보다는 주먹이 앞서는 놈인지라

그만 칼을 뽑고 말았습니다.

그놈은 비겁하고 시끄러운 비명으로 온 집 안을 깨웠어요.

따님과 사위 분은 제가 지금 받는 이 형벌에 걸맞을 만큼

큰 잘못을 했다고 여긴 모양입니다.

광대 야생 거위가 저쪽으로 날아간다면 겨울이 아직 다 간 게 아

니야.

누더기 입은 아버지를 둔 자식은

눈이 안 보여 아버지의 고통을 보지 못해.

하지만 돈 자루를 멘 아버지를 둔 자식은

아버지에게 친절해지지.

행운의 여신은 악명 높은 창녀라서

가난뱅이들한테는 문을 안 열어 줘.

이것 때문에, 아저씨, 아저씨는 일 년 동안 세도 다 셀 수 없

을 만큼 많은 슬픔을 딸들 때문에 겪게 될 거야.

리어 오, 미칠 듯한 분노가 심장 쪽으로 차올라 오는구나!

극도의 분노가! 내려가라, 치솟아 올라오는 슬픔이여!

네가 있을 곳은 더 밑이다. 이 딸은 지금 어디에 있느냐?

켄트 글로스터 백작과 집 안에 계십니다.

리어 따라오지 마라. 모두 여기 있어. (퇴장)

신사 말한 것 외에 다른 잘못을 하지는 않았소?

켄트 아닙니다. 그런데 어쩌다가 폐하의 수행원이 이렇게 적어진 겁니까?

광대 만약 이 질문 때문에 족쇄를 찬 거라면 너는 제대로 벌 받은 거야.

켄트 어째서 그러느냐, 광대야?

광대 겨울에는 일하는 게 아니라는 걸 가르치기 위해 널 개미 학교에 보내야겠어. 장님이 아니라면 냄새로 알기 전에 먼저 눈으로 보고 아는 법이야. 설사 장님이라 해도 빈털터리가 되어 지독한 냄새가 나는 놈을 못 알아보는 장님은 스무 명 중 하나나 될까? 운(運)의 수레바퀴가 언덕을 굴러 내려올 때는 손을 놔야 해. 안 그러면 잘못 따라가다 네 목까지 부러지고 말 테니까. 하지만 운이 올라가는 사람은 죽기 살기로 따라가야지. 혹시 현명한 사람이 더 좋은 충고를 해 준다면 내 충고는 도로 돌려줘. 바보가 주는 충고니까 악당들만 따라 했으면 좋겠어.

　　　이득을 바라고 널 섬기거나

　　　　　허식으로만 따르는 사람은,

　　　비가 오기 시작하면

　　　　　폭풍우 속에 널 혼자 남겨 두고 짐을 쌀 거야.

　　　하지만 나는 남을 거야. 광대는 남을 거라고.

　　　　　현명한 놈들은 다 도망가라지.

　　　도망가는 악당은 바보지만

　　　　　남아 있는 바보는 악당이 아니야.

켄트 어디서 이런 걸 배웠니, 바보야?

광대 적어도 족쇄한테 배우지는 않았어, 바보야.

리어와 글로스터 등장

리어 나와 얘기하지 않겠다고?

　밤새 달려와서 몸이 불편하고 피곤하다고?

　핑계일 뿐이야. 반역이나 방기의 징표라고.

　더 나은 답변을 받아 오너라.

글로스터 폐하, 공작님의 불같은 성정을 잘 아시지 않습니까.

　한번 정하면 절대로 물러서거나 바꾸지 않는 분입니다.

리어 복수다! 역병이야! 죽음과 혼돈이야!

　불같다고? 성정이 어째?

　오, 글로스터, 글로스터,

　나는 콘월 공작과 그 아내를 좀 봐야겠네.

글로스터 폐하, 이미 그렇게 아뢰었습니다.

리어 아뢰었다고? 내 말을 제대로 이해한 거냐?

글로스터 예, 폐하.

리어 왕이 콘월 공작과 얘기를 하려는 거다.

　아버지가 딸하고 얘기하려는 거라고!

　명령이고 의무니, 복종해야 마땅한 거라고!

　이것도 그들에게 아뢰었느냐? 숨이 막히고 피가 솟는구나.

　불같다고? 불같은 공작이라고? 그 불같은 공작한테 말해

라 —

아니야, 아직 아니다. 어쩌면 정말 아픈 건지도 모르지.

병이 들면, 건강할 때라면 마땅히 해야 하는

모든 의무에 소홀해지게 마련이지.

몸이 아프면 마음도 같이 아파서

우리가 평소의 우리가 아닌 것도 당연해.

내가 참으마. 건강한 사람에게나 해당될 도리를

아픈 사람에게 요구하는 고집을 부렸으니 내 잘못이다.

(켄트를 보자) 저건 내 왕권을 죽인 거다!

왜 저자가 저기 앉아 있어야 하는 거냐?

저게 바로 딸 내외가 날 의도적으로

멀리한다는 증거 아니냐?

내 하인을 풀어 주어라.

공작과 그 부인에게 가서 내가 보잔다고 말해라.

지금 당장! 나와서 내 말을 들으라고 해.

아니면 침실 문 앞에서 북을 쳐서

잠을 다 쫓아 버릴 테다.

글로스터 잘 해결되었으면 좋겠습니다. (퇴장)

리어 오, 내 심장! 심장이 끓어오르는구나! 하지만 진정해야 돼!

광대 심장에게 소리쳐요, 아저씨. 런던 토박이 아낙네가 뱀장어를 차마 못 죽이고 산 채로 반죽에 넣고 소리 치듯이요. 막대기로 뱀장어 머리를 때리면서 그 아낙네는 이렇게 소리쳤다지요. '내려가, 이 말썽쟁이들아, 내려가라고!' 또, 그 오빠 놈은 말들을 위한답시고 건초에 버터를 발라 주었대요.

콘월, 리건, 글로스터, 하인들 등장

리어　왔느냐.

콘월　폐하, 안녕하셨습니까?

　　(켄트가 풀려난다)

리건　뵙게 되어 기쁩니다.

리어　그럴 거라고 생각한다.

　　그렇게 생각할 만한 이유도 있다.

　　네가 날 만나 기쁘지 않다면,

　　난 네 어미가 간통해 너를 낳았다고 생각해서

　　네 어미의 무덤과 이혼할 작정이니 말이다.

　　(켄트에게) 오, 이제 풀려났느냐?

　　그 얘기는 나중에 하자.　　　　　　　　　　(켄트 퇴장)

　　사랑하는 리건, 네 언니가 고약해졌단다.

　　오, 리건, 그 애가 날카로운 불효의 이빨을

　　여기에 ― (가슴을 가리키며) 묶어 놓아서

　　그게 독수리처럼 내 심장을 뜯어먹고 있어 ―

　　말로는 다 할 수 없어 ― 성질이 얼마나 사악한지

　　너는 믿지도 못할 거다 ― 오, 리건!

리건　아버님, 진정하세요.

　　언니가 의무를 소홀히 했다고 믿기보다는

　　아버님이 언니의 진가를 모르신다고 생각하고 싶어요.

리어　뭐라고? 무슨 말이냐?

리건 저는 언니가 조금도 의무를 소홀히 하지 않았을 거라고
믿어요.

혹시라도 폐하의 수행원들이 부리는 난동을 언니가 제지했
다면

그건 그럴 만한 근거와 분명한 목적이 있었을 거고

언니 행동에는 아무 잘못도 없었을 거예요.

리어 그년은 저주받아 마땅해!

리건 오, 아버님! 아버님은 늙으셨어요.

모든 게 이제 한계에 도달한 연세라고요.

아버님보다 더 아버님 상태를 잘 파악할 수 있는

현명한 사람들의 지도를 받고 따르실 때가 됐어요.

그러니 언니네로 돌아가세요.

가서 잘못했다고 말씀하세요.

리어 그년에게 용서를 빌라고?

이게 왕가에 어울릴 법한 말이라고 생각하느냐?

(무릎 꿇는다)

'소중한 따님, 저는 늙은 몸입니다.

늙어서 쓸모없어진 몸이지요. 무릎 꿇고 비오니

저를 먹이고, 입히고, 재워 주셔요.'

리건 아버님, 그만 하세요. 볼썽사나운 장난이십니다.

언니에게 돌아가세요.

리어 (일어나며) 절대로 그러지 않을 거다, 리건.

그 애는 내 수행원을 절반으로 줄이고,

날 독살스럽게 쳐다보았고,

그 혀로 바로 이 심장을 뱀처럼 때렸어.

하늘에 저장돼 있는 모든 복수가

그년의 배은망덕한 머리에 떨어지기를!

해로운 공기여, 아직 낳지 않은 그년의 태아를 쳐서

불구가 되게 해 다오!

콘월 고정하십시오, 폐하!

리어 재빠른 번개여, 눈을 멀게 할 만큼의 밝은 불길을

그년의 오만한 눈에 쏘아 다오!

강렬한 태양 빛이 빨아 올린 늪지의 안개여,

그년의 미모를 오염시켜서

물집으로 뒤덮이게 해 다오!

리건 오, 축복받으신 신들이여!

노여움에 사로잡히면 내게도 이렇게 저주를 내리시겠군요.

리어 아니다, 리건. 너한테 저주를 내리지는 않을 거야.

너는 연약한 성정을 갖고 있어서 사나운 짓은 하지 않을 테니.

그 애의 눈은 사납지만 네 눈은 위로할 뿐

이글거리는 법이 없지.

내 뜻을 안 들어 주고, 내 수행원을 줄이고,

사나운 말들을 뱉어 내고, 내 용돈을 깎고,

결국 내가 못 들어가도록 대문에 빗장을 지르는 일을

너는 하지 않을 테니까.

너는 자식이 해야 할 도리와 자식의 의무와

예의범절과 감사의 은공을 그 애보다 더 잘 알아.

너는 왕국의 반을 내가 주었다는 사실을

잊지 않았을 테니까.

리건 요점만 말씀하세요.

리어 누가 내 하인에게 족쇄를 채웠느냐?

(안에서 나팔 소리 들린다)

콘월 이게 무슨 나팔 소리지?

리건 언니가 온 거예요.

편지에서 곧 도착할 거라고 했어요.

오스왈드 등장

네 마님도 오셨느냐?

리어 저놈은 자기가 모시는 여주인의 변덕스러운 호의를 믿고

주제넘은 거만을 부리던 바로 그놈이구나.

내 앞에서 썩 꺼져라, 이놈!

콘월 무슨 말씀이십니까, 폐하?

고너릴 등장

리어 누가 내 하인에게 족쇄를 채웠느냐?

리건, 너는 모르는 일이기를 바란다.

저기 오는 게 누구냐?

오! 하늘의 신들이시여!

당신들이 노인들을 아낀다면,

당신들의 부드러운 통치가 효도를 권한다면,

당신들도 늙었다면, 이 불효를 당신들의 명분으로 삼아 주시오.

처벌을 내려 보내 내 편을 들어 주시오.

(고너릴에게) 이 수염을 보고도 부끄럽지 않느냐?

오 리건, 저년의 손을 잡겠다는 것이냐?

고너릴　왜 안 되나요? 내가 무슨 잘못을 했지요?

분별없는 분이 그렇게 생각하고,

노망들어 그렇게 말한다 해서 다 잘못한 건 아니지요.

리어　오! 심장을 둘러싼 내 몸이 너무 단단하구나!

이 꼴을 당하고도 터지지 않다니? — 내 하인한테 왜 족쇄를

채웠느냐?

콘월　제가 채우라 했습니다. 하지만 그놈의 잘못은

그보다 더한 벌도 받을 만했습니다.

리어　자네가? 자네가 그랬다고?

리건　아버님, 이제 약해지셨으니 겉으로도 그러셔야죠.

정해진 한 달이 다 지날 때까지

돌아가서 언니랑 지내세요.

그리고 수행원을 절반으로 줄인 후에 제게 오세요.

지금은 외유 중이라서 아버님을 대접할

처지도 못 됩니다.

리어　저년한테 돌아가라고? 오십 명을 줄여서?

아니, 차라리 한데로 나가

거친 비바람과 싸우고,

늑대나 올빼미와 함께 지내면서

궁핍에 꼬집히며 살련다! 저년한테 돌아가라고!

지참금 없이도 내 막내딸을 데려간

성질 급한 프랑스 왕에게 가서

시종처럼 그 왕좌 앞에 무릎을 꿇고

비천한 목숨을 이어 갈 수 있도록

연금을 구걸하는 편이 차라리 낫겠다.

저년하고 돌아가라고?

(오스왈드를 가리키며) 차라리 저 못된 종놈의

노예나 일꾼이 되라고 해.

고너릴 결정하세요, 아버님.

리어 내 딸아, 제발 나를 미치게 만들지 마라.

애야, 널 귀찮게 굴지 않을 거다. 잘 있어라.

우린 더 이상 서로 만나지도 않을 거고, 보지도 않을 거야.

하지만 그렇더라도 여전히 너는 내 살이고, 피고, 딸이다.

아니, 내 몸 안의 병이지만

그래도 역시 내 것이라고 불러야겠지.

너는 내 부스럼이고 상처고

병들어 더러운 내 피 속에서 부어오른 종기야.

하지만 너를 비난하지는 않겠다.

언젠가는 수치스러운 처벌을 받겠지만 내가 불러들이지는 않

겠다.

벼락을 관장하는 신에게 벼락을 내리라고 하지도 않을 거고,

높은 데서 심판하시는 주피터에게 네 얘기를 고하지도 않을
게야.

그저 할 수 있을 때 고치거라. 시간을 두고 변해 봐.

내가 참으마. 나는 리건하고 있으면 돼.

내 백 명의 기사와 함께.

리건 그럴 수는 없어요.

오실 줄도 몰랐고, 아버님을 모실 준비도 안 돼 있어요.

아버님, 언니 말을 들으세요.

이성을 갖고 아버님의 성정을 지켜본 사람이면 누구나

아버님이 많이 늙었다고 생각할 거예요.

게다가 언니는 현명한 사람이에요.

리어 진심으로 하는 말이냐?

리건 진심이고말고요. 오십 명이라고요?

그 정도면 충분하지 않나요? 왜 더 많은 기사가 필요하지요?

사실 그것도 너무 많아요. 그에 따르는 비용과 위험을 생각하
면요.

한 지붕 아래 그렇게 많은 수의 사람들이

두 명의 주인 밑에 있으면 불화가 생기게 마련이에요.

거의 불가능할 만큼 어려운 일이지요.

고너릴 리건의 하인이나 제 하인한테

시중을 들라고 하면 왜 안 되나요?

리건 그러면 되겠네요. 하인들이 아버님을 소홀히 대한다면

우리가 제지하면 되지요.

혹시라도 아버님이 내게 오신다면

— 이제 위험을 알았으니 —

제발 스물다섯 명만 데려오세요.

그 이상은 인정할 수도 없고, 들이지도 않겠어요.

리어 나는 너희에게 모든 걸 주었다 —

리건 제때 잘 주셨지요.

리어 너희에게 모든 걸 위탁하고

그 대신 백 명의 수행원을 두기로 했지 않느냐.

뭐라고, 스물다섯 명만 데려오라고?

리건, 그렇게 얘기했느냐?

리건 다시 말씀드리죠. 더 이상은 안 돼요.

리어 다른 사람들이 더 사악하게 굴 때는

사악한 인간들도 그나마 나아 보이는 법.

최악이 아닌 것만으로도 칭찬받을 구석이 있지.

(고너릴에게) 너와 함께 가마.

너의 오십 명이 스물다섯 명보다는 두 배니까.

저 애의 효심보다는 네가 두 배겠지.

고너릴 제 말을 들으세요, 아버님.

왜 스물다섯 명이 필요하세요?

열 명이건 다섯 명이건 왜 필요하세요?

그보다 두 배는 되는 사람들한테 아버님 시중을 들라고

명령 내린 집 안에서요?

리건 한 명인들 왜 필요하지요?

리어 오, 필요를 따지지 마라!

가장 비참하게 사는 거지도

남아도는 게 있는 법이야.

생존에 필요한 것 이상을 허용하지 않는다면

사람살이가 짐승 사는 것과 다를 바 없지 않느냐.

너는 귀부인이지.

옷이 따뜻하기만 하면 된다면

너 같은 귀부인이 입는 사치스러운 옷이 무슨 필요가 있겠

느냐.

별로 따뜻하지도 않은 옷인데.

하지만 진정한 필요란―

오, 하늘이시여, 내게 인내심을 주소서. 나는 인내가 필요합

니다!

신들이시여, 내가 보이시나요. 가엾은 늙은이입니다.

나이만큼이나 슬픔이 가득해서 어느 모로 보나 불쌍한 몸입

니다.

만약 신들이 두 딸의 마음을 흔들어서 아비를 핍박하게 했다면

이를 순순히 받아들일 만큼 나를 바보로 만들지 말아 주시오.

내게 고귀한 분노를 갖게 하시고,

아녀자의 무기인 눈물로 사나이의 뺨을 더럽히지 말아 주시오!

아니다. 이 천륜을 어긴 마귀들아,

나는 온 세상이 놀랄 만한 그런 복수를 너희한테 내릴 테다─

나는 그런 복수를 할 거야─

그 복수가 뭘지 아직은 나도 모르겠다만,

온 세상이 벌벌 떨 그런 복수를 할 거다.

너희는 내가 울 거라고 생각하겠지만

나는 울지 않을 거야. (폭풍우와 바람 소리)

내게는 충분히 울 이유가 있지만

울기 전에 먼저 내 심장을 수만 조각으로 쪼개 버릴 테다.

오, 광대야, 나는 미쳐 가나 보다.

(리어, 글로스터, 켄트, 신사, 광대 퇴장)

콘월　들어갑시다. 폭풍이 오겠소.

리건　이 집은 좁아요.

노인네하고 그 일당까지 들여놓을 수는 없어요.

고너릴　아버지가 자초한 일이야.

안락한 잠자리를 박차고 나갔으니

그 어리석음의 대가를 치러야 해요.

리건　아버지만이라면 기꺼이 받아들이겠어요.

하지만 수행원은 단 한 명도 안 돼요.

고너릴　나도 그럴 작정이다.

그런데 글로스터 백작은 어디에 있지?

콘월　노인네를 따라갔어요.

글로스터 등장

돌아왔네요.

글로스터 왕께서 진노하셨습니다.

콘월 어디로 가셨소?

글로스터 말을 대령하라 하셨습니다만 어디로 가셨는지는 모르겠습니다.

콘월 그냥 두는 편이 나아. 고집 센 노인네니까.

고너릴 절대로 붙잡지 마세요.

글로스터 밤이 다가오고 바람도 맹렬하게 불고 있습니다.

근처 수십 리 내에는 덤불 하나도 없어요.

리건 백작, 고집 센 사람들은

자기 잘못으로 고생해 봐야 정신을 차린답니다.

문을 걸어 잠그세요. 무모한 무리가 아버지를 따르고 있어요.

아버지는 그자들에게 쉽게 설득당하니

아버지를 꾀어 무슨 짓을 하게 할지 걱정해 두는 게 현명해요.

콘월 문을 잠그시오, 백작. 거친 밤이오.

우리 리건의 충고가 옳소. 폭풍을 피합시다.　　　(모두 퇴장)

3막

1장

[황야]

폭풍우가 계속된다. 변장한 켄트와 신사가 반대편 문으로 각각 등장

켄트 이 험한 날씨에 거기 누구요?

신사 날씨처럼 불편한 마음을 가진 사람이오.

켄트 누군지 알겠군. 왕은 어디 계시오?

신사 변덕스러운 비바람과 싸우고 계십니다.

　　　바람에게는 바다 속에 육지를 밀어 넣을 만큼 불어 대라고 하
　　시고,

　　　물결치는 파도한테는 육지를 덮어

　　　모든 게 변하거나 없어지게 만들라고 하십니다.

사나운 바람이 눈먼 분노로

제멋대로 움켜쥐고 흔들어 놓은 백발을 쥐어뜯으면서

폐하의 앞뒤에서 싸워 대는 비바람을

소우주인 인간 내부의 더 거센 폭풍으로 이기려 하십니다.

새끼 딸린 곰도 굴속에 숨고,

사자나 굶주린 늑대조차 마른자리를 찾는

오늘 같은 밤에, 모자도 쓰지 않고 달려 나가서

다 덤비라고 소리치고 계십니다.

켄트　누가 왕을 모시고 있소?

신사　광대 혼자뿐입니다. 폐하의 가슴을 쪼갠 상처를

농담으로 풀어 보려 애쓰고 있지요.

켄트　당신을 잘 압니다.

당신에 대한 내 판단을 믿고

감히 중요한 일을 맡기려 하오.

아직까지는 드러나지 않게 서로 교묘하게 감추고 있지만

올버니와 콘월 사이에 균열이 있소.

이들에게는 하인들이 있는데 ― 높은 권좌에 오른 사람치고

하인 없는 사람이 어디 있겠소만 ― 그들은 그냥 하인이 아니라

우리 나라에 대한 정보를 프랑스 왕에게 알려 주는 첩자들이오.

두 공작의 다툼이나 음모에 대한 것이건,

두 공작이 노왕께 저지른 심한 짓이건,

혹은 이런 건 단지 서막에 불과한, 더 심계 깊은 일이건 간에
이들은 자기들이 보고 들은 걸 보고하고 있어요―
하지만 사실은 프랑스에서 이 분열된 왕국에 군대를 보냈다오.
그들은 우리가 방심한 사이
우리의 가장 좋은 항구 몇 곳을 교두보로 확보하고
그들의 깃발을 내놓고 드러낼 준비를 하고 있소.
이제 당신이 할 일을 말해 주겠소.
그대가 나를 믿고 도버까지 서둘러 가서
왕께서 얼마나 끔찍하고 미칠 듯한 슬픔을
부당하게 겪고 계신지 공정하게 전한다면
그대의 노고에 고마워할 분이 거기 계실 거요.
나도 혈통 있는 가문의 신사입니다.
그대에 대한 어느 정도의 확신과 지식이 있기에
이 일을 그대에게 맡기는 겁니다.

신사 좀 더 얘기해 보세요.

켄트 아니요, 그럴 수 없습니다.
내가 겉보기와 다른 사람이라는 걸 증명하기 위해
이 지갑을 열고 그 안에 있는 것을 꺼내 가세요.
만약 코딜리어 공주님을 보게 된다면―
아마도 보게 될 걸로 믿소만―이 반지를 보여 주시오.
그러면 당신이 아직 모르고 있는
이 사람의 정체를 공주님이 알려 주실 겁니다.
정말 심한 폭풍이군! 폐하를 찾으러 가야겠소.

신사　악수를 청하겠소. 더 할 말은 없소?

켄트　할 말이 좀 더 있소만 지금 가장 시급한 말은 이거요.

당신은 저쪽으로 가고 나는 이쪽으로 가서

누구든지 먼저 왕을 찾은 사람이

다른 사람에게 소리치기로 합시다.

(각자 반대편 문으로 퇴장)

2장

[황야의 다른 장소]

여전히 폭풍우가 몰아치는 가운데 리어와 광대 등장

리어　불어라, 바람이여, 부푼 네 뺨에 금이 갈 만큼!

날뛰면서 불어 대거라!

하늘에서 쏟아져 내리는 폭포수여, 땅에서 솟아나는 물줄기여,

높은 첨탑이 물에 젖고,

지붕 위 풍향계까지 잠길 만큼 물을 뿜어라.

생각의 속도만큼 빠른 유황불이여,

참나무를 쪼개는 벼락보다 앞서 오는 전령이여,

내 흰머리를 태워라.

모든 것을 뒤흔드는 천둥이여,

두껍고 둥근 세상을 쳐서 납작하게 만들고,

창조의 주형을 부수고, 모든 씨앗을 파괴해서,

은혜를 모르는 인간이 더 이상 생겨나지 못하게 하라!

광대　아저씨, 마른 집 안에서 아첨하는 편이 집 밖에서 찬비 맞는 것보다 나아요. 착한 아저씨, 들어가요. 가서 딸들한테 축복해 달라고 해요. 이 밤은 현명한 사람이건 바보건 봐주지 않아요.

리어　네 분이 다 풀릴 때까지 으르렁거려라.

내뱉어라, 불덩이여. 솟구쳐라, 비여!

비도, 바람도, 천둥도, 벼락도 내 딸은 아니다.

너희 폭풍우한테는 불효자식이라고 비난하지 않으마.

나는 너희에게 왕국을 준 적도 없고

너희를 자식이라고 부른 적도 없다.

너희는 내게 복종할 의무가 없어.

그러니 너희 하고 싶은 만큼, 무시무시하게, 양껏 떨어져라.

나는 여기 너희의 노예로 서 있다.

가난하고, 병들고, 약하고, 천대받는 늙은이로.

하지만 두 악독한 딸년하고 결탁해

높은 데서 벌여야 할 전투를 이렇게 늙고 흰 머리에 내리다니,

나는 너희를 비겁한 앞잡이라고 부르련다.

오호! 이건 정말 나쁜 짓이야.

광대　머리 넣을 집이 있는 사람은 머리가 좋은 거야.

(노래한다)

　　　머리 넣을 집 한 칸도 없으면서

불알부터 넣으려고 드는 놈은

머리랑 불알에 이가 득실거릴 거야.

그렇게 해서 거지는 여러 여자랑 결혼하게 되지.

심장이 차지해야 할 자리를

발가락에게 내준 사람은

티눈 때문에 울면서

아파서 잠 못 이루지.*

거울을 보면서 입을 쫑긋거리지 않는 미인은 없는 법이야.

켄트 등장

리어 아니야, 나는 참을성의 표본이 될 거야.

나는 아무 불평도 하지 않을 테다.

켄트 거기 누구요?

광대 여기 왕과 광대가 있어요. 그러니까 바보랑 현명한 사람이 있다고요.

켄트 맙소사, 폐하, 여기 계셨습니까?

밤을 좋아하는 것들도 이런 밤은 좋아하지 않습니다.

격노한 하늘은 밤에 돌아다니는 짐승들마저 겁에 질리게 해서

그놈들도 자기 동굴을 지키고 있답니다.

제가 어른이 된 후로 이런 벼락과 이렇게 무시무시한 천둥과

이렇게 으르렁대는 비바람은 들어 본 적이 없습니다.

사람의 본성은 이런 고통과 두려움을 견디어 낼 수 없습니다.

리어 이 무시무시한 혼란을 우리 머리 위에 퍼부어 대는 위대한 신들이여,

지금 제대로 적을 찾아내시오.

떨어라, 나쁜 놈.

죄짓고도 들키지 않아 정의의 채찍을 받지 않은 놈.

숨어라, 저 살인자.

근친상간 범하고도 순결한 척하며 위증하는 놈.

몸이 산산조각 나도록 떨어라, 비겁한 놈.

은밀하고 편리한 위선으로 사람 목숨을 뺏으려 하는 놈.

꼭꼭 숨겨진 죄여, 너희를 숨기고 있는 몸뚱이를 찢고 나와

이 무서운 소환자들에게 자비를 구하라.

나는 죄지은 것보다 당한 게 더 많은 사람이다.

켄트 아니, 모자도 쓰지 않으시고?

소중하신 폐하, 근처에 움막이 한 채 있습니다.

인정이 있는 사람이라면 폭풍우를 피하실 수 있도록 내줄 겁니다.

거기서 쉬고 계세요. 그사이 저는 이 인정머리 없는 집으로 돌아가

저버린 도리를 억지로라도 지키게 만들어 보겠습니다.

정말이지 그 집을 지탱한 돌보다도 인정머리 없는 사람들입니다.

방금 전에도 폐하를 찾으러 갔는데 저를 못 들어오게 하더군요.

리어 내 머리가 돌기 시작하는구나.

가자, 아가. 좀 어떠냐, 애야? 추우냐?

나도 춥단다. 그 움막이 어디에 있느냐?

궁핍이란 건 참 희한한 기술을 갖고 있어서

하찮은 것도 소중하게 바꾸어 놓는 법이지.

자, 네가 말한 움막으로 가자. 가엾은 우리 광대,

내 마음속에는 너를 가엾게 여기는 마음이 아직 남아 있단다.

광대 (노래한다)

　　　　머리가 나쁜 사람은,

　　　　헤이 호, 비와 바람아,

　　　　자기 주제에 만족해야 해,

　　　　날마다 비가 오더라도.

리어 맞는 말이다, 애야. 가자, 움막으로 가자꾸나.

(리어와 켄트 퇴장)

광대 오늘 밤은 창녀라도 진정시키겠군. 가기 전에 예언 하나
할게.

　　　　사제들이 실천보다 말이 앞설 때,

　　　　양조업자가 맥아에 물을 탈 때,

　　　　옷 잘 입는 귀족이 오히려 재봉사를 가르칠 때,

　　　　이단으로 화형당하는 놈 없고,

　　　　창녀한테 성병 걸린 놈만 불에 덴 듯 고생할 때,

　　　　그런 때가 오면 영국은 혼란에 빠질 거야.

　　　　모든 사건 공평하게 재판받고,

　　　　모든 종자(從者) 빚이 없고 가난한 기사 없어질 때,

모든 혀에 중상모략 사라지고,

군중 속에 소매치기 오지 않을 때,

고리대금업자가 들판에서 안전하게 돈을 세고,

포주랑 창녀들이 교회 세워 줄 때—

그런 시절이 와서 이 장면을 본 사람들은,

걷는 건 발이 하는 일이란 걸 알게 될 거야.*

　이 예언은 마법사 멀린이 하게 될 거야, 나는 멀린보다 앞서
살고 있으니까.　　　　　　　　　　　　　　　　　　(퇴장)

3장

[글로스터 성 안에 있는 방]

글로스터와 에드먼드, 횃불 들고 등장

글로스터　큰일이구나, 에드먼드. 이건 도리에 맞지 않는 처사야.
나라도 왕을 도울 수 있게 허락해 달라고 했더니 나한테서 내
집에 대한 권한을 빼앗아 갔어. 영원히 자기들 눈 밖에 나지 않
으려면 왕께 말도 걸지 말고, 왕 편을 들지도 말고, 어떤 식으로
도 왕을 돕지 말라는구나.

에드먼드　너무 잔인한 패륜이에요.

글로스터　아니, 아니다. 너는 아무 말도 마라. 두 공작 사이에는

내분이 있고 그보다 더 나쁜 일도 있어. 오늘 밤 편지 한 통을 받았단다. 함부로 발설해서는 안 되는 일이라 그 편지를 내 벽장에 넣어 놓았지. 지금 왕께서 받고 계신 이 수모는 철저하게 응징될 거야. 군대가 이미 일부 상륙했단다. 우리는 왕 편을 들어야 해. 나는 폐하를 찾아내서 은밀히 도와드리겠다. 내 도움이 들키지 않도록 너는 가서 공작께 말을 걸어라. 날 찾으시면 아파서 일찍 자러 들어갔다고 해. 이로 인해 내가 죽는다고 해도—이미 그런 협박을 받았으니—내 옛 주군이신 왕을 도와야 해. 이상한 일들이 일어날 거다, 에드먼드. 조심해야 한다. (퇴장)

에드먼드 아버지가 금지된 친절을 베푼 걸

공작한테 바로 알려야지. 그 편지도 함께.

이렇게 하면 나를 잘 대접하겠지.

아버지의 손실이 내게는 이득이 될 거야.

아마 모든 걸 갖게 되겠지.

노인이 망할 때 젊은이는 흥하는 법이야. (퇴장)

4장

[황야. 움막 앞]

리어, 켄트, 광대 등장

켄트 여기입니다, 폐하. 들어오세요.

사람이 견디어 내기에는

바깥 폭풍우의 횡포가 너무 심합니다. (여전히 폭풍이 분다)

리어 날 내버려 둬.

켄트 폐하, 들어가시지요.

리어 내 심장이 터지는 꼴을 볼 셈이냐?

켄트 차라리 제 심장이 터지는 편이 낫겠습니다. 폐하, 제발 들

어가세요.

리어 너는 이 사나운 폭풍이 옷 속 피부까지 적시는 게

대단한 일이라고 생각하겠지.

하지만 더 큰 병이 있을 때는

사소한 병은 느끼지도 못하는 법이다.

너는 곰을 피하려고 하겠지만

만약 으르렁거리는 바다 외에는 도망갈 길이 없다면

기꺼이 곰과 맞설 거야.

마음에 걱정이 없을 때 몸은 연약해지지.

내 마음속에 있는 자식의 불효라는 폭풍우는,

거기서 날뛰어 대는 걸 제외하고는

다른 어떤 것도 느끼게 못하게 만들어 버렸어.

그것도 자식이라고 이 손으로 밥을 떠먹였으니

내 입으로 이 손을 물어 뜯어내야 하는 것 아닌가?

하지만 나는 처절하게 복수할 거야.

아니야, 더 이상 울지 않을 테다.

오늘 같은 밤에 나를 쫓아내?

계속 퍼부어라, 나는 견디어 낼 테다.

오, 리건, 고너릴, 모든 걸 주었던 늙고 친절한 아비를 ―

그 생각을 하면 미쳐 버릴 것 같다. 그 생각은 하지 말자.

더 이상 하지 마.

켄트　폐하, 제발 들어가세요.

리어　너야말로 들어가거라. 너라도 편히 쉬어.

이 폭풍우 속에 있으면 날 더 아프게 하는 일을

생각할 여유가 없어 오히려 좋단다.

하지만 들어가마. 광대야, 너 먼저 들어가거라.

너 집 없는 가난이여 ―

아니야, 먼저 들어가. 나는 기도부터 하고 자마.　(광대 퇴장)

가난하고 헐벗은 자들아, 너희가 어디에 있건

집 없는 머리와 굶주린 배,

구멍 나고 너덜너덜한 옷으로

어찌 이렇게 무자비한 폭풍우를 견딜 수 있겠느냐?

나는 이런 일을 너무나 등한히 했구나.

사치여, 이런 일에서 교훈을 얻으라.

가난한 자들이 느끼는 것을 너도 몸소 느껴서

남아도는 것을 그들에게 주고

하늘이 더욱 공평하다는 것을 증명해라.

광대 등장

에드가 (무대 뒤에서) 한길 반이오, 한길 반. 불쌍한 톰!

　(오두막 안에서 광대 나온다)

광대 여기 들어오지 말아요, 아저씨! 여기 귀신이 있어! 살려 주세요. 살려 줘요.

켄트 내 손을 잡거라. 거기 누구요?

광대 귀신이에요, 귀신. 자기 이름이 불쌍한 톰이래요.

켄트 건초 속에서 중얼거리고 있는 사람 거기 누구요? 이리 나와요.

미친 톰으로 변장한 에드가 등장

에드가 도망가. 더러운 악마가 날 쫓아다녀. 산사나무 사이로 바람도 불어. 어이구, 추워. 네 침대로 돌아가 몸이나 녹여.

리어 너도 네 딸들한테 다 줘 버렸느냐? 그래서 이렇게 된 거야?

에드가 불쌍한 톰에게 뭘 좀 주지 않을래요? 더러운 악마가 불길과 화염 속, 여울이나 웅덩이 속, 늪이나 습지 속으로 날 끌고 다녀. 그놈이 내 베개 밑에 칼을 넣어 놓고, 복도에는 올가미를 걸어 놓고, 죽에도 쥐약을 넣어 놓았어. 내게 헛바람을 불어 넣어서 4인치 넓이밖에 안 되는 다리를 밤색 말을 타고 건너가게 하거나, 내 그림자가 배신자인 줄 알고 쫓아다니게 만들어. 당신 정신이 온전한 걸 고마워해야 해. 톰은 추워 죽겠어. 덜 덜 덜 덜 덜. 회오리바람이나 나쁜 별자리 바람 때문에 병 걸리지 않게 조심해. 못된 악마한테 혼나는 톰한테 자비를 베푸세요.

그 악마가 지금 여기에도 있어. 저기, 저기, 또 저기.

(여전히 폭풍우가 계속된다)

리어 뭐냐, 너도 딸들 때문에 이 꼴이 된 거냐?

아무것도 못 건졌어? 다 주어 버렸어?

광대 아니야, 그래도 허리에 걸칠 담요 하나는 남겨 됐네. 그마저 없었으면 우리 모두 민망할 뻔했잖아요.

리어 죄지은 사람들에게 가려고 허공에 걸려 있는 온갖 역병이여, 네 딸들한테 떨어져라!

켄트 저자는 딸이 없습니다, 폐하.

리어 무슨 소리냐, 이 못된 놈!

배은망덕한 딸 때문이 아니라면

사람이 저렇게 비참해질 수는 없어.

버림받은 아비들이 저렇게 자기 몸을 학대하는 게

요즘 유행인가 보구나. 참 현명한 벌이다!

제 부모 잡아먹는 펠리컨 같은 딸들을 낳은 게

바로 이 몸뚱이니까.

에드가 수컷 새가 암컷 새 위에 올라탔어요.

꼬꼬댁, 꼬꼬!

광대 이렇게 추운 밤에는 우리 모두 바보나 미치광이가 될 거야.

에드가 나쁜 악마를 조심하고 부모 말에 복종해. 내뱉은 말은 꼭 지키고, 남의 마누라랑 놀아나지 말고, 사치스러운 옷에 욕심내지 마. 톰은 추워 죽겠어.

리어 무슨 일을 했느냐?

에드가 애인 노릇까지 겸하는 하인이었어요. 마음이 잔뜩 교만해져서 머리를 말고, 모자에는 마님 장갑을 정표로 꽂고, 마님 마음속에 있는 음심을 풀어 주려고 마님하고 은밀한 짓을 했어. 입만 열면 거짓 맹세를 하고, 벌건 대낮에 그 맹세를 어겼지. 잘 때도 음란한 꿈을 꾸고, 깨서는 그걸 행동으로 옮겼어. 술과 도박을 좋아하고, 투르크 술탄이 할렘에 둔 것보다 더 많은 여자를 품었어. 마음은 거짓되고, 귀는 가볍고, 손은 잔인했지. 게으른 건 돼지 같고, 훔칠 때는 여우 같고, 욕심은 늑대 같고, 미친 건 개 같고, 잡아먹을 때는 사자 같았지. 구두 발자국 소리나 바스락대는 비단옷 소리 때문에 여자한테 마음 주지 마. 사창가에 발 들이지 말고, 여자 옷 사이에 손 넣지 말고, 고리대금업자한테 돈 빌리지 말고, 나쁜 악마는 무시해 버려. 여전히 산사나무 사이로 찬바람이 부네. 덜덜덜. 어이, 프랑스 놈! 야! 됐어, 그냥 달려가게 해.

　(여전히 폭풍우 소리)

리어 벌거벗은 몸으로 이 끔찍한 날씨를 감당해야 하다니. 넌 차라리 무덤 속에 있는 편이 낫겠다. 결국 인간은 이것밖에 안 되는 건가? 저자를 잘 봐. 너는 누에게 비단을 빚지지도 않았고, 짐승에게 가죽을 빚지지도 않았고, 양에게 양털을, 사향고양이에게 향수를 빚지지도 않았어. 하! 그에 비하면 여기 있는 우리 셋은 빌려 입은 존재들이야. 너는 있는 그대로의 자연이고. 문명의 혜택을 받지 않은 인간은 이렇게 너처럼 가난하고, 벌거벗고, 다리가 두 개인 동물에 불과한 거야. 내놔라, 내놔!

빌린 것들을 도로 다 내놔! 자, 여기 단추를 끌러 다오.

(옷을 잡아 찢는다)

광대 제발, 아저씨, 진정해요. 수영하기에는 너무 궂은 날씨잖아요. 이렇게 거친 들판에 작은 불이라도 있으면 마치 늙은 난봉꾼의 심장 같을 거야. 나머지 몸뚱이는 다 식었는데 심장에만 아직 작은 불꽃이 남아 있거든. 봐, 저기 불이 걸어온다.

글로스터 횃불 들고 등장

에드가 저기 더러운 춤 도깨비 플리버티지벗이 온다. 저놈은 밤 아홉 시에 시작해서 첫닭 울 때까지 춤추고 다니지. 사람을 백내장에 걸리게 하고, 사팔눈이 되게 하고, 언청이가 되게 하지. 추수할 때 다 된 밀에 곰팡이 피게 하고, 땅에 사는 가엾은 짐승들을 해치는 놈이야.

(노래한다)

위드홀드 성인이 고원 지방 세 바퀴 걷다가
악몽 귀신과 그 아홉 졸개를 만났어.
잠자는 사람한테 그 귀신을 쫓아 주고,
다시는 해 끼치지 않겠다 맹세시켰지.
꺼져라, 이 마녀, 썩 꺼져!

켄트 폐하, 좀 어떠십니까?

리어 저기 누구냐?

켄트 거기 누구요? 무슨 일이오?

글로스터 그쪽은 누구요? 이름이 뭐요?

에드가 나는 불쌍한 톰이야. 헤엄치는 개구리, 두꺼비, 올챙이, 도마뱀, 물도마뱀을 먹고 살아. 더러운 악마가 날뛰면 마음까지 미쳐서 쇠똥을 나물처럼 먹고, 도랑에 버려진 죽은 개랑 늙은 쥐를 통째로 삼키고, 고여 있어 녹색으로 썩은 물을 마셔. 이 동네 저 동네로 채찍 맞으며 쫓겨 다니고, 족쇄 차거나, 벌 받거나, 감옥에 갇히지. 등에 걸칠 세 벌의 옷과 몸에 걸칠 여섯 벌의 셔츠를 갖고 있어.

　　　타고 갈 말도 있고 무기도 있지만—
　　　길고 긴 칠 년 동안 톰이 먹은 거라곤
　　　생쥐랑 시궁쥐, 작은 짐승뿐이었어.

　내 뒤에 쫓아오는 놈을 조심해. 쉿, 쥐 도깨비야, 조용히 해, 이 악마야.

글로스터 폐하, 이런 자와 같이 계셨습니까?

에드가 어둠의 제왕은 신사야. 모도라 하기도 하고 마후라고도 불러.

글로스터 우리 자식들은 너무나 사악해졌습니다, 폐하.
　자기를 낳은 부모까지 미워하니까요.

에드가 불쌍한 톰은 추워요.

글로스터 저와 같이 가시지요. 신하 된 도리로
　차마 따님들의 가혹한 명령을 다 따를 수는 없습니다.
　제 집 대문을 걸어 잠그고
　이 끔찍한 밤에 폐하를 내버려 두란 명령을 받았지만

감히 명령을 어기고 폐하를 찾아내서

음식과 불이 있는 곳에 모셔 가려고 나왔습니다.

리어 우선 이 철학자 선생과 얘기를 좀 나눠야겠다.

(에드가에게) 천둥의 원인이 무엇이오?

켄트 폐하. 백작의 제안을 받아들이세요. 집 안으로 들어가시지요.

리어 이 그리스 석학하고 대화부터 좀 나누고.

(에드가에게) 무얼 연구하고 계시오?

에드가 어찌하면 악마를 막고 해충을 죽일 수 있을지 생각하고
있어요.

리어 내 긴히 할 말이 있소.

켄트 백작님, 들어가시라고 한 번 더 말해 보시지요.

정신이 온전치 않으신 것 같습니다.

글로스터 그리 되신 것도 당연하지. (여전히 폭풍우 소리)

딸들이 아버지를 죽이려고 하니.

아, 켄트가 생각나는구나.

그 사람은 이렇게 될 거라고 예견했었지.

추방당한 가엾은 사람.

폐하께서 미쳐 버리게 될 거라고 했었지.

내가 얘기 하나 해 줄까, 친구?

나도 거의 미칠 지경이라네.

지금은 내쫓아 버렸지만 내게도 아들이 하나 있어.

최근에, 아주 최근에 그 애도 내 생명을 노렸지.

나는 그 애를 사랑했다오, 친구.

어떤 아비도 나보다 더 아들을 사랑하지는 않았을 거야.

솔직히 말해서 나도 슬픔으로 미쳐 가고 있어.

정말 끔찍한 밤이군. 폐하, 제발 ─

리어 오, 제발 부탁이오, 선생.

철학자 양반, 같이 얘기 좀 합시다.

에드가 톰은 추워요.

글로스터 이봐, 저기, 저 움막으로 들어가거라. 몸을 녹여.

리어 자, 모두 들어가자.

켄트 이쪽입니다, 폐하.

리어 저 사람도 데려가야지.

나는 철학자 양반이랑 같이 갈 테다.

켄트 백작님, 폐하의 기분을 맞춰 주세요. 저자도 데려가세요.

글로스터 자네가 데려오게.

켄트 어이, 이리 와. 우리랑 같이 가자.

리어 가자, 아테네 인.

글로스터 여러 말 말고 어서 가자!

에드가 수습 기사 롤랑이 어두운 탑에 왔어.

그의 암호는 언제나 "파이, 포, 펌,

영국인의 피 냄새가 난다"였지. (모두 퇴장)

5장

[글로스터 성 안의 방]

콘월과 에드먼드 등장

콘월 이 집을 떠나기 전에 내 반드시 복수할 것이다.

에드먼드 자식의 도리보다 주군에 대한 충성을 앞세웠으니 무슨 비난을 받을지 생각만 해도 두렵습니다, 공작님.

콘월 이제 생각해 보니 자네 형이 아버지를 죽이려 했던 게 꼭 못된 성정 탓만은 아닐 수도 있겠네. 원래도 못된 성정인 데다가 자네 아비가 사악하게 자극해서 그 지경이 됐을 거야.

에드먼드 정당한 일을 하고도 후회해야 하다니, 저는 참 운이 없는 사람입니다. 여기 아버지가 말했던 편지가 있습니다. 아버지가 프랑스를 위해 첩자 노릇을 했다는 증거지요. 오, 하늘이시여! 이 반역이 없었거나 제가 그걸 알지 못했더라면 더 좋았을 텐데요.

콘월 공작 부인에게 같이 가자.

에드먼드 만약 이 편지의 내용이 확실하다면 막중한 일을 목전에 두고 계신 겁니다.

콘월 사실이건 아니건 이로 인해 자네가 새로운 글로스터 백작이 된 걸세. 자네 아비를 찾아내게. 내가 체포할 수 있도록.

에드먼드 (방백) 아버지가 왕을 돌보다가 발견되면 혐의가 더 확

실해지는 거지. (큰 소리로) 저는 계속 충성을 다하겠습니다. 비록 그로 인해 자식으로서의 도리와 공작님에 대한 충성심 사이에 갈등이 깊어진다 해도요.

콘월 내 자네를 믿겠네. 내 자네 아비보다도 더 자네를 아껴 줄 걸세. (모두 퇴장)

6장

[성 옆에 붙은 농가의 방]

켄트와 글로스터 등장

글로스터 그래도 바깥보다는 여기가 나으니 감사히 여겨야지. 내가 할 수 있는 한 이곳을 더 편안하게 만들어 보겠네. 잠시 나갔다 오지.

켄트 폐하가 흥분하셔서 정상이 아니신 것 같습니다.
 신들이 백작님의 친절에 보답하시길! (글로스터 퇴장)

리어, 에드가, 광대 등장

에드가 춤 도깨비 프래토래토가 날 불러내서 네로가 암흑의 호수에서 낚시하고 있다고 알려 줬어. 죄짓지 않았으니 기도해. 못

된 악마를 조심하고.

광대 아저씨, 미친 사람이 신사인지 농부인지 말해 봐요.

리어 왕이야, 왕!

광대 아니야. 아들을 신사로 만든 농부예요. 왜냐하면 자기는 농부이면서 아들이 자기보다 먼저 신사가 되는 걸 보았으니 그놈은 미친 농부지.

리어 벌겋게 타오르는 꼬챙이를 가진 천 명의 악마가
　　　그년들한테 달려들기를!

에드가 더러운 악마가 내 등을 물어.

광대 늑대를 길들일 수 있다거나, 말이 건강하다거나, 소년이 사랑에 빠졌다고 한다거나, 창녀가 순정을 맹세하는 걸 믿는 사람은 미친놈이야.

리어 재판부터 해야 해. 내가 바로 그년들을 고발할 거다.
　　　(에드가에게) 여기 앉으시오. 존경하는 재판관님.
　　　(광대에게) 현명하신 선생은 여기 앉으시오. 이 여우 같은 년들 ─

에드가 악마가 저기 서서 쏘아보는 것 좀 봐! 이봐, 부인, 혹시 재판받을 때 구경꾼 필요해요?
　　　(노래한다) 개울을 건너서 내게로 와, 베시 ─

광대 (노래한다) 그녀의 보트에 구멍이 났어.
　　　　　하지만 말할 수 없었지.
　　　　　왜 네게 올 수 없는지를.

에드가 더러운 악마가 지빠귀 목소리로 불쌍한 톰을 괴롭혀. 톰

의 배 속에선 홉댄스 귀신이 청어 두 마리만 달라고 아우성대.

꽥꽥대지 마, 시키면 귀신아! 너한테 줄 음식은 없어.

켄트 폐하, 괜찮으십니까? 그렇게 놀라서 서 계시는 것보다

이 방석에라도 누워 좀 쉬시는 게 좋겠습니다.

리어 먼저 그년들의 재판을 볼 테다. 증인을 데려오너라.

(에드가에게) 법복을 입은 재판관님, 자리에 앉으시오.

(광대에게) 공정한 재판의 동반자인 당신도 그 옆에 앉으시오.

(켄트에게) 당신도 위탁 재판관이니 거기 앉으시오.

에드가 공정하게 재판해야 해요.

(노래한다)

유쾌한 목동이여, 깼나요, 아직 자나요?

당신 양들이 옥수수밭에 들어왔어요.

당신이 작은 입으로 노래를 불러 준다면

양들을 해치지 않을게요.

야옹이 귀신은 회색이야.

리어 먼저 고너릴을 고발해야지. 여기 모인 명예로운 분들 앞에서

선서하고 말하건대, 저년은 제 아비인 불쌍한 왕을 발로 찼어.

광대 이리 오시오, 부인. 이름이 고너릴이오?

리어 그건 부정하지 못할 거야.

광대 죄송합니다. 저는 당신이 동글 의자인 줄 알았어요.

리어 여기 또 다른 딸년이 있어.

그 찌푸린 얼굴만 봐도 저 애 심장이 뭐로 만들어졌는지 알

수 있지.

저기 저년을 붙잡아라! 무기를 들어, 무기를. 칼을 들어, 횃불을 들어라!

여기도 썩었구나! 부정한 판사들, 왜 저년을 도망치게 그냥 두는 거요?

에드가 정신이 나가지 않은 걸 감사해!

켄트 오 이럴 수가! 폐하께서 늘 자랑하셨던

인내심은 어디로 간 겁니까?

에드가 (방백) 왕을 동정하는 내 눈물 때문에

계속 미친 척하기가 어렵구나.

리어 내 작은 개들 ― 트레이, 블랜치, 스위트하트 ―

모두 날 보고 짖는구나.

에드가 톰이 그 개들한테 머리를 흔들어서 겁줄 거야. 꺼져, 개새 끼들!

너희 주둥이가 희건 검건,

독 있는 이빨을 가졌건,

매스티프, 그레이하운드, 똥개,

사냥개, 스패니얼, 암캐, 수캐,

꼬리가 짧은 개, 긴 개 상관없이

다 겁나 울부짖게 만들 거야.

톰이 이렇게 머리를 흔들면

모두 꽁지 빠지게 도망갈 거야.

덜 덜 덜 덜 덜. 가자! 자, 축제마당이랑 장터랑 시장으로 행진해 가자. 불쌍한 톰. 동냥 뿔나팔이 말랐으니 술 한 잔만 부어

주세요.

리어 그러면 리건을 해부하라고 해. 그년의 심장 주위에 뭐가 자라고 있는지 보자. 자연이 이렇게 뿔처럼 단단하고 무정한 심장을 만든 데에도 이유가 있을까? (에드가에게) 내 너를 백 명의 기사 중 하나로 삼겠다. 단지 그 옷이 마음에 안 들어. 너는 그 옷이 페르시아제라고 주장하겠지만 그래도 갈아입어.

켄트 폐하, 여기 누워 쉬십시오.

리어 소리 내지 마. 아무 소리도 내지 마. 커튼을 쳐. 그래, 그렇게. 내일 아침에 저녁 먹으러 갈 거야. (잠든다)

광대 그럼 나는 정오에 자러 가야지.

글로스터 등장

글로스터 이리 오게, 친구. 내 주군이신 폐하는 어디 계시지?

켄트 여기 계십니다. 백작님. 하지만 깨우지 마세요.

　　정신이 온전치 않으십니다.

글로스터 폐하를 안아 올려라.

　　폐하를 시해하려는 음모를 엿들었다.

　　밖에 수레가 기다리고 있어. 거기에 폐하를 모시고

　　도버까지 몰고 가거라.

　　거기 가면 환영과 보호를 받을 수 있을 거야.

　　폐하를 안아 올려.

　　삼십 분이라도 지체하면 폐하의 목숨과 네 목숨,

그 밖에 폐하를 지키려는 모든 다른 사람들의 목숨까지 잃게
될 거야.

　　　어서 폐하를 안고 나를 따라와라.

　　　행장을 꾸려 놓은 곳으로 안내하마.

켄트　시달리고 지쳐서 주무시는군요.

　　　이렇게 휴식을 취하면 망가진 신경이 치유될지도 모르지요.

　　　상황이 좋아지지 않는다면 쉬 안 나을 수도 있습니다.

　　　(광대에게) 네 주인님을 안고 가는 걸 도와 다오.

　　　너도 뒤에 처지면 안 되니까.

글로스터　어서, 어서 가자.　　　(에드가를 제외하고 모두 퇴장)

에드가　윗분들도 우리처럼 고통 받는 걸 보면서

　　　우리는 자신의 불행은 별게 아니라는 생각을 하게 되지.

　　　근심 없고 행복했던 시절을 뒤로해야 할 때,

　　　혼자서만 고통 받는 사람은 상처도 가장 크게 받는 법.

　　　슬픔에도 동지가 있어서 함께 견뎌 낸다면

　　　마음의 고통은 훨씬 덜해지지.

　　　내 몸을 휘게 만드는 고통이 왕의 고개까지 숙이게 만드니

　　　이제 내 고통은 훨씬 가볍고 참을 만해 보여.

　　　내가 그런 아버지를 두었듯 왕은 그런 자식을 둔 거야.

　　　톰, 가자! 시끄러운 소문을 잘 듣고 있다가

　　　때가 되면 네 정체를 드러내자.

　　　잘못 알고 네 명예를 더럽힌 분이

　　　네가 무죄라는 증거를 보고,

널 다시 불러들여 총애해 줄 때를.

오늘 밤 무슨 일이 더 일어나건 왕께서 안전하게 피신하시길!

숨자, 숨어야 해.　　　　　　　　　　　　　　　(퇴장)

7장

[글로스터 성 안의 방]

콘월, 리건, 고너릴, 에드먼드, 하인들 등장

콘월　(고너릴에게) 빨리 형님께 돌아가서 이 편지를 보여 주세요. 프랑스 군대가 상륙했습니다 — 반역자 글로스터를 찾아내 거라.　　　　　　　　　　　　　(몇몇 하인들 퇴장)

리건　바로 교수형시켜야 해.

고너릴　눈을 뽑아 버려요.

콘월　그자의 처벌은 내가 알아서 하겠소. 에드먼드, 처형을 모시고 가게. 반역자인 자네 아비한테 우리가 하려는 일을 자네가 직접 목격하는 것은 적절치 않아. 공작을 뵈면 서둘러 전쟁 준비 하시도록 조언을 잘하세요. 나도 그렇게 할 테니. 우리 수시로 발 빠른 사자를 교환해서 정보를 주고받도록 합시다. 잘 가세요, 처형. 잘 가시오, 글로스터 백작.

　(고너릴과 에드먼드가 떠나려 한다)

오스왈드 등장

　어찌 되었느냐? 왕은 어디에 있느냐?

오스왈드　글로스터 백작이 여기서 모시고 나갔답니다.

　　서른대여섯 명의 기사가 뒤늦게 왕을 쫓아왔다가

　　백작을 문간에서 만나 백작의 다른 하인들과 함께

　　도버를 향해 갔다고 합니다.

　　거기에 무장한 우군이 있다고 큰소리를 쳤답니다.

콘월　네 마님을 위해 말을 준비해라.　　　　（오스왈드 퇴장）

고너릴　그럼 갈게요. 공작님, 그리고 동생아.

콘월　에드먼드, 가시오.　　　　　（고너릴과 에드먼드 퇴장）

　　（하인들에게） 가서 반역자 글로스터를 찾아내거라.

　　도둑처럼 꽁꽁 묶어 내 앞에 데려와.　　（다른 하인들 퇴장）

　　재판의 정당한 절차 없이

　　그자의 목숨을 빼앗을 수는 없지만

　　그래도 화풀이를 할 만한 힘은 내게 있어.

　　사람들이 비난은 할지언정 어쩌지는 못할 거야.

글로스터와 하인들 등장

　저게 누구지? 반역자인가?

리건　배은망덕한 여우같으니! 그자가 맞아요.

콘월　그자의 마른 팔을 단단히 묶어라.

글로스터 무슨 짓을 하려는 겁니까?

두 분은 제 손님이라는 걸 기억해 주십시오.

친구인 제게 나쁜 짓을 하시면 안 됩니다.

콘월 묶으라고 하지 않았느냐.

리건 꽉 묶어, 꽉! 오, 더러운 반역자!

글로스터 몰인정한 부인, 하지만 저는 반역자가 아닙니다.

콘월 이 의자에 그자를 묶어라. 이 나쁜 놈, 본때를 보여 —

(리건이 글로스터의 수염을 잡아 뽑는다)

글로스터 자비로운 신들께 맹세코, 이건 정말 추악한 짓입니다.

수염을 뽑다니요.

리건 이렇게 수염이 허연데, 그런 반역을 해?

글로스터 고약한 부인,

내 턱에서 뽑아낸 수염이 도로 살아나서

당신을 고발할 겁니다.

나는 이 집의 주인이오.

내 따뜻한 환대를 이런 식으로 되갚는 것은

도둑의 손이나 하는 짓입니다.

무슨 짓을 하려는 겁니까?

콘월 네 이놈, 최근 프랑스에서 무슨 편지를 받았느냐?

리건 똑바로 대답해. 우린 이미 다 알고 있어.

콘월 최근 왕국에 상륙한 반역자들과

네놈은 무슨 결탁을 한 거지?

리건 그놈들한테 미친 왕을 보냈잖아. 말해!

글로스터 중립적인 마음을 가진 사람이

추측해서 쓴 편지를 받았을 뿐입니다.

적한테 받은 게 아닙니다.

콘월 교활한 놈.

리건 게다가 거짓말까지.

콘월 왕을 어디로 보냈느냐?

글로스터 도버로 가셨습니다.

리건 왜 도버야? 네 목숨을 걸고 분명히 명령받지 —

콘월 왜 도버냐고? 저자가 대답하게 두시오.

글로스터 말뚝에 묶여 있으니 순서대로 당할 수밖에.

리건 왜 도버냐고?

글로스터 왜냐하면 당신의 잔인한 손톱이

폐하의 가엾은 눈을 뽑아내는 걸 차마 볼 수 없었으니까요.

당신의 사나운 언니가 멧돼지 이빨로

폐하의 신성한 살을 물어뜯는 것도 볼 수 없었고요.

이 지옥 같은 캄캄한 밤에

왕께서 맨머리로 맞으셨던 폭풍우의 위력이라면

바닷물도 솟구쳐 올라 별빛마저 꺼 버렸을 겁니다.

하지만 그 가엾은 노인은 눈물을 쏟아

하늘에서 내리는 비에 더해 주었을 뿐이지요.

이렇게 엄혹한 날씨에 당신 문간에서 울부짖었던 게 설사 늑

대일지라도

당신은 이렇게 말했어야 맞습니다.

"문지기, 열쇠를 돌려라. 아무리 잔인한 짐승이라도 도와줘야지."

당신 말고 아무리 몰인정한 사람이라도 당연히 동정했을 겁니다.

하지만 나는 날개 달린 복수가 이런 패륜아들을 처단하는 걸 보고야 말 겁니다.

콘월 넌 아무것도 못 볼 것이다.

애들아, 의자를 잡아라. 내 발로 네 눈을 짓이기겠다.

글로스터 늙도록 살겠다고 생각하는 사람이라면

나를 도와주시오.

오, 잔인하구나! 오, 신들이시여!

(콘월이 글로스터의 한쪽 눈을 뽑아낸다)

리건 한 눈만 남아 있으면 뽑힌 눈을 조롱할 거예요.

나머지도 뽑아 버려요.

콘월 네놈이 복수를 ─

하인 1 그 손을 멈추세요, 공작님!

어린 시절부터 공작님을 모셔 왔지만

지금 주인님을 막는 것이야말로

제가 주인님을 가장 잘 모신 일이 될 겁니다.

리건 뭐라고, 이 개 같은 놈!

하인 1 부인 턱에도 수염이 있다면

내가 잡아 흔들 겁니다.

이게 무슨 짓입니까?

콘월 내 하인 놈이!

하인 1 좋습니다. 화나는 대로 어디 해 보지요.

　　(둘이 칼을 뽑아 싸운다)

리건 (다른 하인에게) 네 칼을 다오. 아랫것 주제에 감히 대들
　　다니!

　　(하인을 죽인다)

하인 1 오, 나는 죽는다.

　　백작님, 아직 한 눈이 남아 있으니

　　공작이 벌 받는 것을 볼 수 있을 겁니다.

　　(죽는다)

콘월 더 보지 못하도록 막아야겠다. 더러운 눈알아, 나와라!

　　(글로스터의 다른 눈을 뽑는다)

　　이제 네 빛은 어디 있느냐?

글로스터 온통 깜깜하고 아무 위안도 없습니다.

　　내 아들 에드먼드는 어디에 있나요?

　　에드먼드, 자식의 도리에 불을 붙여서

　　이 끔찍한 짓을 되갚아 다오.

리건 그만 해, 배신자 같으니!

　　너는 널 미워하는 사람의 이름을 부르고 있는 거야.

　　네 반역을 우리한테 알려 준 게 바로 네 아들이거든.

　　그는 너를 동정하기에는 너무 좋은 사람이니까.

글로스터 오, 내가 어리석었구나! 그렇다면 에드가도 속은 거야.

　　친절한 신들이여, 나를 용서하시고 에드가를 도와주소서.

리건 저자를 문밖으로 내쫓아서

도버로 가는 길을 냄새 맡고 찾아가게 해.

<div align="right">(글로스터와 하인 퇴장)</div>

여보, 무슨 일이에요? 왜 그러세요?

콘월 나도 상처를 입었소. 따라오시오, 부인.

(하인들에게) 저 눈먼 악당을 내쫓아라.

이 종놈은 똥통에 던져 버려. 리건, 출혈이 심하오.

안 좋은 시기에 부상을 입었어. 부축해 주시오.

<div align="right">(리건의 부축 받고 콘월 퇴장)</div>

하인 2 이러고도 공작이 잘된다면 난 마음대로 나쁜 짓을 할 테야.

하인 3 공작부인이 오래 살아서

노환으로 편히 죽는다면

여자들은 모두 마음 놓고 악녀가 될 거야.

하인 2 백작님을 따라가자.

가고 싶은 데로 가실 수 있도록

길 안내해 줄 거지라도 구해 주자.

어차피 미친놈이니 무슨 짓을 해도 벌 받지 않을 거 아냐.

하인 3 너는 가. 나는 백작님의 피 흐르는 눈에 대드릴

아마천하고 달걀 흰자를 구해 올게.

하늘이 백작님을 도우시기를! (반대편 문으로 각각 퇴장)

4막

1장

[황야]

광인으로 변장한 에드가 등장

에드가 궂은 처지인 줄도 모르고 아첨 속에 있느니
이렇게 거지가 되어서라도 자기 처지를 아는 편이 나아.
최악의 상황이 돼 운명의 수레바퀴 가장 밑바닥에 있을 때야말로
더 이상 두려울 게 없어 오히려 희망을 가질 수 있을 때지.
제일 슬픈 추락은 오히려 가장 형편 좋은 사람한테 오는 법이야.
최악의 상황이라면 앞으로 좋아질 일만 남아 있지.

그렇다면 환영한다.

내가 껴안고 있는 실체 없는 공기여!

네가 최악의 상태로 날려 보낸 이 불쌍한 놈은

더 이상 네 바람에 잃을 것이 없으니.

글로스터가 노인에게 이끌려 등장

그런데 저기 오는 게 누구지?

내 아버지가 눈을 동여매고!

세상아, 세상아, 오, 이 세상아!

네 기이한 변덕 때문에 살기 싫어지는 일만 없다면

아무도 순순히 늙으려 하지 않을 거야.

노인 백작님, 백작님 아버님 시절부터 지난 팔십 년간 저는 백작
님 댁 소작인이었지요.

글로스터 저리 가게, 저리 가. 착한 사람아. 저리 가.

자네 위로는 내게 도움이 되지 않는다네.

그놈들이 자네까지 해칠지 몰라.

노인 하지만 길을 못 보시는걸요.

글로스터 난 갈 곳이 없으니 눈도 필요 없다네.

눈이 보일 때에도 나는 발이 걸려 비틀거렸지.

종종 벌어지는 일이네만, 많은 걸 가졌을 때는 자만해서 실수
를 하고,

가진 게 없는 것이 오히려 득이 되기도 하는 법이야.

오, 내 착한 아들, 에드가야.

이 아비가 속아 넘어가 너를 내 분노에 희생시켰구나!

살아생전 널 다시 만져 볼 수만 있다면

잃었던 눈을 되찾았다고 말할 수 있을 텐데.

노인 어이! 거기 누구요?

에드가 (방백) 오, 신들이시여!

지금 자기가 최악의 상황에 있다고 감히 말할 수 있는 자가 누구랍니까?

지금의 나는 조금 전의 나보다 더 불행한 것을.

노인 미친 톰이네요.

에드가 (방백) 앞으로 더 나빠질 수도 있겠지.

'이게 최악이다' 라고 말할 수 있는 한 최악은 아닌 거야.

노인 이봐, 어디로 가는 거냐?

글로스터 거지인가?

노인 광인에다가 거지이지요.

글로스터 그래도 정신이 조금은 있는 모양이로군.

아니면 구걸도 못할 테니.

지난밤 폭풍우 속에 그런 친구를 보았지.

인간이란 벌레와 같은 존재라고 생각했어.

그때 내 아들 에드가가 생각나더군.

하지만 그때 내 마음은 아직 그 애와 화해할 준비가 돼 있지 않았어.

그 후로 많은 일이 있었지.

우리는 신들에게 짓궂은 애들한테 붙잡힌 파리 같은 존재에
불과해.

신들은 장난삼아 우리를 죽이지.

에드가 (방백) 이게 어떻게 된 거지?

슬퍼하는 사람한테 광대 노릇하는 건 힘든 거야.

자기는 물론이고 남들까지 화나게 만들지 — 한 푼만 줍쇼!

글로스터 그 벌거벗은 친구인가?

에드가 예, 나리.

글로스터 자네는 어서 가게. 그래도 날 위하겠다면 도버 쪽으로
한두 마일만 더 데려다 주게. 옛정을 생각해서.

그리고 이 벌거벗은 자한테 옷을 좀 갖다 주게나.

이자한테 날 끌고 가라고 부탁할 작정이니.

노인 백작님, 저놈은 미친놈인걸요.

글로스터 미친 사람이 눈먼 사람을 끌고 가는 거야말로
지금 세상이 잘못되었다는 증거라네.

내가 시킨 대로 하게. 아니면 그냥 자네 마음대로 하든지.

어쨌든 어서 떠나게.

노인 제가 가진 옷 중에서 제일 좋은 옷을 갖다 주겠습니다.

그로 인해 무슨 화를 입더라도요. (퇴장)

글로스터 이봐, 벌거벗은 친구!

에드가 불쌍한 톰은 추워 죽겠어. (방백) 더 이상 속일 수가 없
구나.

글로스터 이리 오너라, 애야.

에드가　(방백) 하지만 그렇게 해야 해 ─ 당신 눈에 축복이 있기를.

눈에서 피가 나요.

글로스터　너 도버까지 가는 길을 아느냐?

에드가　말 타고 다니는 문도 알고, 걸어서 넘어가는 보도도 알지요. 불쌍한 톰은 겁이 나서 정신이 나갔어. 아저씨는 못된 악마한테 당하지 말아요. 불쌍한 톰한테는 다섯 악마가 한꺼번에 들어 있었어. 오비디컷하고 바보 대왕 호비디던스, 도둑질하는 마후, 살인하는 모도, 그리고 얼굴 찌푸리면서 하녀나 시녀들을 홀렸던 플리버티지빗까지. 그러니 한 푼만 줍쇼, 나리!

글로스터　여기, 내 지갑을 받아라.

너는 하늘이 내린 온갖 고난을 겸허하게 받아들였구나.

내가 불행해지니 네 처지도 나보다는 나아 보인다.

하늘이시여, 계속 그렇게 처리해 주시오.

너무 많이 갖고 쾌락에 질려서

당신의 법을 자기들 편의대로 써 먹고

동정심이 없어 눈이 있어도 못 보는 자들에게

당신의 힘을 어서 경험하게 해 주시오.

골고루 나누어 주고 남아도는 걸 없애서

모두가 다 충분히 가질 수 있도록 해 주시오.

너 도버 가는 길을 아느냐?

에드가　예, 나리.

글로스터　거기 가면 높고 휘어진 절벽이 있어서

좁은 바닷물이 아찔하게 내려다보일 거야.

날 그 가장자리까지 데려다 다오.

그러면 내가 가진 보석으로

네 수고를 보상해 주마.

거기서부터는 안내가 필요 없을 거야.

에드가 제게 팔을 주세요.

불쌍한 톰이 안내할게요. (함께 퇴장)

2장

[올버니 공작의 성 앞]

고너릴, 에드먼드, 오스왈드가 각각 등장

고너릴 어서 오세요, 에드먼드 경.

내 유약한 남편이 마중 나오지 않다니 이상하군요.

네 주인님은 어디 계시느냐?

오스왈드 안에 계십니다, 마님.

하지만 그렇게 바뀌신 분도 없을 겁니다.

프랑스 군의 상륙에 대해 알려 드렸더니

그 소식에 웃으시던걸요.

마님께서 오고 계신다고 했더니

'점입가경이로군!' 이라고 하셨고요.

글로스터의 배반과 그 아드님의 충성스러운 봉사를 말씀드렸
더니

저를 바보라고 부르시면서

제가 선악을 구분 못한다고 하셨어요.

제일 싫어해야 할 소식에 제일 기뻐하시는 것 같았고

좋아해야 할 소식에 제일 화를 내시는 것 같았습니다.

고너릴 (에드먼드에게) 그렇다면 당신은 더 이상 가지 않는 게
좋겠어요.

이건 남편이 겁쟁이 같은 두려움 때문에

대담하게 일을 추진하지 못하기 때문이에요.

남편은 남자답게 반응해야 할 일에도

분노를 느끼려 들지 않지요.

오는 길에 우리가 바랐던 일이 이루어질 수도 있겠군요.

에드먼드, 제부에게로 돌아가세요.

제부의 군대를 서둘러 징집하고 그 군대를 지휘하세요.

나는 서둘러 집에 가서 남편과 역할을 바꿔

나는 칼을 차고, 남편한테 물레질을 시킬 테니까요.

이 충성스러운 하인이 우리 사이를 오갈 거예요.

머지않아 당신은 당신 연인인 여주인의 지시를 듣게 될 거
예요.

당신이 자신을 위해 모험할 각오가 돼 있다면요.

이걸 지니세요, (사랑의 징표를 건네준다) 아무 말 말고.

머리를 숙이세요. 이 키스가 말을 할 수 있다면

당신 영혼을 공기 중으로 힘차게 솟아오르게 할 텐데.

알아들었지요? 이제 가세요.

에드먼드 설사 죽음을 향해 가더라도 나는 당신 것입니다.

고너릴 오, 소중한 글로스터 백작! (에드먼드 퇴장)

같은 남자인데도 이렇게 차이가 날 수가.

당신이야말로 여자의 봉사를 받을 사람이에요.

비록 어떤 바보가 부당하게 내 침대를 차지하고 있긴 하지만.

오스왈드 마님, 공작님이 오십니다. (퇴장)

올버니 등장

고너릴 오늘은 왜 마중 나오지 않은 거죠?

올버니 고너릴, 당신은 당신 얼굴에 불어 대는

거친 바람 속 먼지보다도 못한 사람이오.

나는 당신 성정이 무섭소.

자기 뿌리를 멸시하는 성품은

울타리 안에 안전하게 있지 못하는 법이오.

자기 생명을 지탱해 주는 수액을 끊어 버리는 여자는

틀림없이 시들어 죽어 땔감으로나 사용될 것이오.

고너릴 그만둬요. 바보 같은 설교는 그만 해요.

올버니 현명하고 선한 충고도 악한 자에게는 악하게 보이고,

더러운 자에게는 모든 게 다 더러워 보이는 법이지.

도대체 무슨 짓을 한 거요? 딸이 아니라 호랑이로군.

무슨 일을 한 거냐고?

아버지시고 점잖으신 노인네를,

목줄에 매여 끌려가는 곰조차 존경해서 핥을 그 노인을,

야만스럽고 타락한 당신들이 미치게 했어.

내 착한 동서가 이렇게 하도록 허락했소?

사나이이고 왕이신 분을, 게다가 그분의 은혜를 입었으면서?

하늘이 눈에 잘 보이는 정령들을 신속하게 내려 보내

이 사악한 죄를 처벌하지 않는다면

깊은 바다 속에 사는 괴물들처럼

인간이 서로를 잡아먹는 날이 올 것이오.

고너릴 겁쟁이 같으니라고!

때리라고 뺨을 내주고, 해치라고 머리까지 내주는군요.

명예롭게 참아야 할 일과 부당하게 당하는 일을

구분할 수 있는 눈이 당신 얼굴에는 없어요.

그걸 모르는 바보들은 벌 받는 악당들을 동정하지만,

곧 자기들이 그자들의 악행에 당하게 돼 있어요.

전쟁터에 나가야 할 당신의 북은 어디에 있나요?

프랑스 왕이 우리의 평화로운 땅에 깃발을 펼치고

깃털 꽂은 투구로 우리나라를 위협하는 판에

당신은 설교나 해 대면서 가만히 앉아 울고 있군요.

'그 사람은 왜 이러는 거지?' 라고 징징대면서.

올버니 당신 모습을 봐. 악마 같으니!

사악함이 여자한테 드러날 때는

악마한테 나올 때보다 더 흉측한 법이야.

고너릴 오, 어리석은 바보!

올버니 끔찍하게 변하고도 본색을 숨기고 있다니 부끄럽지도
않소.

제발 당신 모습까지 괴물로 바꾸지는 마시오.

내 분노대로 행동하는 게 부적절하지만 않았다면

내 손으로 당신 살과 뼈를 발려 내고 찢었을 것이오.

아무리 당신이 악마 같은 사람이지만

여자 형상을 하고 있기에 화를 면한 줄 아시오.

고너릴 흥, 꼴에 남자인 척하기는!

전령 등장

전령 공작님, 콘월 공작께서 돌아가셨습니다.

글로스터 백작님의 남은 눈을 마저 뽑으려다가

하인한테 살해당했습니다.

올버니 글로스터의 눈을?

전령 공작님이 키우신 하인인데,

가책에 사로잡혀 그 만행을 막다가

제 주인한테 칼을 겨누었다고 합니다.

공작님은 이에 분노해서

그자에게 달려들어 싸우다가 죽이셨습니다.

하지만 그 와중에 공작님도 치명상을 입어

곧 뒤따라 돌아가셨답니다.

올버니　아랫 세상에 사는 우리의 죄악을 이렇게 신속하게 처단

하시다니

재판관인 신들이 저 위에 존재한다는 증거로구나!

하지만 오, 가엾은 글로스터!

나머지 눈도 잃었느냐?

전령　둘 다, 둘 다 잃었답니다.

마님, 이 편지는 신속하게 답하셔야 합니다.

동생 분이 보내신 편지입니다.

고너릴　(방백) 한편으로는 잘된 일이야.

하지만 그 애가 이제 과부이고 내 글로스터랑 같이 있으니

내 계획이 다 허사가 되고

지금의 끔찍한 생활이 계속될 수도 있어.

하지만 달리 생각하면 그리 나쁜 소식도 아니야.

편지부터 읽고 답장을 해야겠다.　　　　　　　　　　(퇴장)

올버니　글로스터 백작의 눈을 도려낼 때 그 아들은 어디에 있었

느냐?

전령　마님과 이쪽으로 오셨습니다.

올버니　여기에 없지 않느냐.

전령　예, 없습니다. 돌아갈 때 마주쳤습니다.

올버니　그도 이 악행을 아느냐?

전령　예, 공작님. 백작님을 고발한 사람이 바로 그 아들입니다.

그러고는 그들이 마음 놓고 백작님을 처벌할 수 있도록
일부러 집을 비웠답니다.

올버니 글로스터, 그대가 폐하께 보인 충성에 보답하고
그대의 잃어버린 눈에 대해 복수할 날이 반드시 올 것이오.
— 이쪽으로 오너라. 네가 아는 다른 것도 내게 알려 다오.

(모두 퇴장)

3장

[도버 근처의 프랑스 진영]

켄트와 신사 등장

켄트 프랑스 왕이 왜 갑자기 귀국하셨는지 그 이유를 아시오?

신사 마무리 짓지 못하고 남겨 놓은 국가의 중대사가 떠나오신
이후에 생각났답니다. 그냥 놓아두면 왕국에 너무 큰 위험과 두
려움을 가져오는지라 반드시 직접 돌아가 처리하셔야 했다고
합니다.

켄트 그럼 누구를 대장으로 남겨 놓았소?

신사 프랑스 군사령관 라 파르입니다.

켄트 그대가 건네준 편지를 보고 왕비님이 슬퍼하셨나요?

신사 예, 그 편지를 받아 제 앞에서 읽으셨습니다.

그 섬세한 뺨 위로 커다란 눈물방울이 흘러내렸지요.

마치 슬픔이 반역을 꾀해 그분의 왕 노릇을 하려 했지만

공주님께서 그 슬픔을 잘 통제하시는 듯 보였습니다.

켄트　그럼 편지를 읽고 마음이 움직이신 거로군.

신사　격분하시지는 않았습니다.

인내심과 슬픔이 둘 중 누가 더 그분을 잘 표현할 수 있을지

서로 경쟁하는 것 같았습니다.

햇볕과 비가 동시에 나온 걸 본 적이 있으시지요?

그분의 미소와 눈물이 그와 비슷했지만 더 아름다웠습니다.

그분의 성숙한 입술에 머물고 있는 행복한 미소는

그분의 눈에 지금 어떤 손님이 있는지 모르는 것 같았어요.

그 눈물은 마치 다이아몬드에서 진주알이 떨어지듯이

눈에서 떨어져 흘러내렸지요.

간단히 말해서 모든 사람한테서 슬픔이 그렇게 잘 어울릴 수 있다면

슬픔이야말로 가장 사랑스러운 보물이 될 겁니다.

켄트　다른 질문은 없으셨소?

신사　예, 한두 번 '아버님'이라고 외치셨어요.

마치 그 이름이 그분의 심장을 짓눌러서 저절로 터져 나온 듯이요.

'언니들, 언니들, 여자인 게 부끄럽지도 않나요?

켄트! 아버님! 언니들! 뭐라고? 폭풍우 속에? 한밤중에?

동정심이 있다면 믿을 수 없는 일이야'라고도 하셨어요.

그러고는 천상의 눈에서 성스러운 눈물을 뚝뚝 흘리면서
눈물에 젖어 혼자 슬퍼하러 가셨습니다.

켄트 우리의 본성을 다스리는 건 우리 위의 별들인가 보오.

그렇지 않고서야 한 배에서 나온 자식들이 그렇게 다를 수는 없어요.

그 후로 공주님과 얘기를 나눈 적은 없나요?

신사 없습니다.

켄트 지금 한 얘기는 프랑스 왕께서 프랑스로 돌아가시기 전인가요?

신사 아니요, 그 후입니다.

켄트 가여우신 리어 왕께서 지금 마을에 와 계십니다.

가끔씩 제정신이 돌아올 때면 우리가 왜 왔는지 기억하시지만 따님을 만나는 일만은 절대 동의하지 않으세요.

신사 왜 그러시는 거죠?

켄트 부끄러운 마음이 압도해서 그러신 겁니다.

폐하의 잘못 때문이에요.

축복조차 주지 않은 채 외국 땅에서 고생하게 내쫓고

공주님의 소중한 권리를 개의 심장을 가진 다른 딸들에게 주어 버렸으니.

이런 것들이 폐하의 마음을 너무나 갉아먹어서

타오르는 수치심 때문에 코딜리아 공주님을 못 만나시는 겁니다.

신사 아아, 가엾으신 분!

켄트 올버니 공작과 콘월 공작의 군대에 대해서는 들은 바 없소?

신사 예, 그들도 움직이기 시작했습니다.

켄트 이제 그대를 우리 주군이신 리어 왕께 데려가서

그분을 돌보도록 하겠소. 나는 잠시 중요한 일로

은밀하게 사라져야 합니다.

내 본모습이 알려지는 날, 이렇게 나와 알게 된 것을

후회하지는 않을 것이오. 나와 함께 갑시다.　　　(함께 퇴장)

4장

[같은 장소]

기수(旗手), 고수(鼓手)와 함께 코딜리아, 의사, 병사들 등장

코딜리아 아아, 아버님이 맞아요.

방금 전만 해도 성난 바다처럼 미쳐서

큰 소리로 노래 부르시는 모습을 보았다고 해요.

무성한 현호색 꽃과 밭고랑에 핀 풀들,

우엉, 독당근, 가시풀, 황새냉이, 복보리 같은,

유익한 옥수수 밭을 망치는 쓸모없는 잡초들로 화관을 만들

어 쓰시고요.

군사 백 명을 풀어 무성한 들판을 샅샅이 뒤져서라도

아버님을 내 앞으로 모셔 오세요.　　　　　(장교 한 사람 퇴장)

아버님의 잃어버린 정신을

사람의 지혜로 되돌릴 수 있을까요?

아버님의 정신을 되돌릴 수 있는 사람에게 내 모든 재산을 주

겠어요.

의사　방법이 있습니다, 왕비님.

자연은 휴식을 통해 우리를 돌봐 주는데

왕께서는 지금 그 휴식이 부족하십니다.

휴식을 줄 수 있는 효능 좋은 약초들이 많이 있습니다.

그 힘을 빌리면 근심 어린 눈을 잠들게 할 수 있을 겁니다.

코딜리아　모든 축복받은 비밀의 약초들이여,

땅에서 나는, 알려지지 않은 약초들이여,

내 눈물과 함께 솟아나 다오.

아버님의 괴로움을 달래 주고 치료해 주렴.

어서 찾아요. 아버님을 찾아내세요.

삶을 이끌어 줄 이성이 부족해서

아버님의 통제할 수 없는 광기가 아버님을 해치기 전에.

전령 등장

전령　왕비님, 소식을 전합니다.

영국군이 이쪽을 향해 행군하고 있습니다.

코딜리아　이미 알고 있습니다.

그들이 올 줄 알고 미리 대비를 해 놓았어요.

오, 사랑하는 아버님. 저는 지금

아버님을 위해 애쓰고 있어요.

그래서 위대한 프랑스 왕께서

내 슬픔과 간청의 눈물을 가엾게 여기셨지요.

군사를 불러모은 것은 허황한 야망 때문이 아니라

아버님에 대한 사랑, 소중한 사랑 때문이고,

연로하신 아버님의 권리를 찾아 드리기 위함이에요.

어서 빨리 아버님을 뵙고 음성을 들을 수 있기를!

(함께 퇴장)

5장

[글로스터 성 안의 방]

리건과 오스왈드 등장

리건 형부의 군대가 출발했느냐?

오스왈드 예, 마님.

리건 형부가 직접 오셨느냐?

오스왈드 쉽지는 않은 일이었습니다.

두 분 중에서는 언니 분이 더 용맹한 군인이십니다.

리건 에드먼드 경이 집에서 형부와 무슨 얘기를 나누지 않더냐?

오스왈드 아닙니다, 마님.

리건 언니가 에드먼드 경에게 보낸 편지 내용이 무엇이냐?

오스왈드 저는 모르겠습니다.

리건 에드먼드 경이 심각한 일로 급히 여기를 떠났어.

글로스터의 눈을 뽑은 채로 살려 둔 것은 어리석은 짓이었어.

가는 데마다 민심을 우리한테서 돌려놓으니까.

에드먼드도 아마 그자의 곤경을 동정해서

그 캄캄한 인생을 끝내 주려고 갔을 거야.

아울러 적의 군세도 알아보고 말이야.

오스왈드 저도 편지를 갖고 에드먼드 경을 쫓아가겠습니다.

리건 내 군대도 내일 출발할 거다.

나와 같이 가자. 길이 위험해.

오스왈드 그럴 수 없습니다, 마님.

저희 마님께서 서두르라고 재촉하셨습니다.

리건 왜 언니가 에드먼드에게 편지를 쓴 거지?

네가 말로 전할 수도 있잖아? 아마도 —

뭔가가 — 뭔지는 모르겠지만.

네게 보상을 충분히 해 줄 테니 편지를 열어 보자.

오스왈드 마님, 차라리 —

리건 너희 마님이 자기 남편을 사랑하지 않는 걸 알아.

그건 확실해. 지난번 여기에 왔을 때

에드먼드에게 추파를 던지고 노골적인 눈길을 주었지.

네가 언니의 심복이라는 걸 잘 알아.

오스왈드 제가요?

리건 다 알고 하는 얘기야. 네가 그렇다는 걸 알아.

그러니 내가 하는 말을 잘 듣는 게 좋을 거야.

내 남편은 죽었어. 에드먼드랑 나는 약속한 바가 있고.

에드먼드는 너희 마님보다는 나와 결혼하는 게 더 맞아.

내 말을 충분히 이해하겠지.

에드먼드를 만나게 되면 이걸 전해 다오.

네 마님한테는 지금 얘기를 다 전해 드리고

현명하게 처신하라고 잘 말씀드려.

잘 가거라.

혹시 그 눈먼 배신자에 대해 듣게 되면

그자를 죽이는 자에게 포상이 있을 거라는 걸 알아 둬.

오스왈드 저도 그자를 만날 수 있으면 좋겠습니다.

제가 어느 편인지 확실히 보여 드릴 수 있을 테니까요.

리건 조심해 가거라. (함께 퇴장)

6장

[도버 근처의 시골]

글로스터와 농부로 변장한 에드가 등장

글로스터 그 언덕 꼭대기에는 언제 가게 되는 거냐?

에드가 지금 올라가고 있어요. 안 힘드세요?

글로스터 땅이 평평한 것 같은데.

에드가 끔찍하게 가파르잖아요.

들어 보세요. 파도 소리 안 들리세요?

글로스터 안 들려. 정말이야.

에드가 그렇다면 눈이 아파서 다른 감각까지 무뎌지셨나 보네요.

글로스터 그런가 보다. 네 목소리도 달라지고.

전보다 더 나은 말투와 내용으로 얘기하는 것 같으니 말이야.

에드가 잘못 생각하신 거예요.

옷 말고는 아무것도 변한 게 없어요.

글로스터 말투가 더 점잖아진 것 같은데.

에드가 자, 다 왔습니다. 가만 계세요.

저 밑을 보는 것만으로도 얼마나 무섭고 현기증이 나는지 모릅니다.

저기 절벽 중간을 날아가는 까마귀랑 붉은 까마귀가

딱정벌레처럼 작아 보이는걸요.

중간쯤 아래에 미나리를 채취하는 사람이 매달려 있네요.

아슬아슬한 직업이에요.

여기서 보니 사람이 머리통만하게 보이네요.

해변을 걷는 어부들이 쥐만해 보이고,

저기 닻을 내린 큰 배는 작은 배처럼 보여요.

작은 배는 보이지도 않을 만큼 작은 부표처럼 보이고요.

수없이 많은 무심한 자갈에 부딪히는 파도의 속삭임도

이 위에서는 들리지 않아요.

그만 내려다봐야지. 내 머리가 어지럽고 눈이 안 보여서

거꾸로 떨어질까 겁나네.

글로스터 네가 서 있는 그 자리에 나를 세워 다오.

에드가 손을 주세요. 이제 절벽 가장자리에서

한 발자국 거리에 서 계신 거예요.

달 아래 모든 걸 준다고 해도

나는 똑바로 뛰어내리지는 않겠어요.

글로스터 내 손을 놓아라.

여기 지갑이 또 하나 있어.

그 안에는 가난한 자에게 큰 보탬이 될 만한 보석이 있단다.

요정이나 신들의 가호로 네가 부자가 되기를!

이제 저만치 물러나라.

내게 작별 인사를 하거라. 가는 소리를 들려 다오.

에드가 안녕히 계세요, 어르신.

글로스터 그래야지.

에드가 (방백) 내가 아버님의 절망을 가지고 속임수를 쓰는 건

그 절망을 치료하기 위함이야.

글로스터 (무릎 꿇는다) 오, 전능한 신들이시여!

나는 이제 이 세상과 작별하고 당신들이 보는 앞에서

내 큰 괴로움을 참을성 있게 털어 버리려 합니다.

내가 그 고통을 조금이라도 더 참고

당신들의 거역할 수 없는 뜻에 저항하지 않는다 하더라도

이미 꺼져 가는, 지긋지긋한 내 삶의 끝은

저절로 다 타 버릴 겁니다.

에드가가 살아 있다면 그 애에게 축복을!

자네와도 이제 작별일세.

에드가 전 이미 멀리 왔습니다. 안녕히 가세요.

(글로스터가 앞으로 몸을 던져 쓰러진다)

(방백) 하지만 생명이 스스로를 포기했을 때에는

가장된 죽음일지라도 생명이라는 보물이 강탈당할 수 있어.

정말 절벽 끝에 있다고 생각하셨다면

이제 죽을 생각은 다시 안 하시겠지 ― (큰 소리로) 살았나 죽

었나? 여보세요, 어르신. 들리세요? 말 좀 하세요!―

(방백) 이렇게 돌아가실 수도 있겠어. 하지만 살아나시는

군 ―

뭐 하는 분이세요?

글로스터 저리 가. 그냥 죽게 내버려 둬.

에드가 당신이 거미줄이나 깃털이 아니라면

그렇게 높은 곳에서 떨어졌으니

계란처럼 깨져 버렸을 거예요.

하지만 당신은 숨도 쉬고 몸도 온전하고

피도 안 흘리고 말도 하고 멀쩡하시네요.

큰 돛대 열 개를 이어 붙여도 당신이 수직으로 떨어진

그 높이가 나오지는 않을 텐데요.

노인장이 살아난 건 기적이에요. 다시 말 좀 해 보세요.

글로스터 내가 떨어지기는 한 거요?

에드가 이 하얀 절벽의 무서운 꼭대기에서요.

저 위를 쳐다보세요. 날카롭게 울어 대는 종달새도

그렇게 멀리 보거나 듣지는 못해요. 좀 올려다보세요.

글로스터 나는 눈이 없다오.

불행이라는 놈은 스스로 목숨을 끊을 수 있는

복도 없는 건가? 그래도 좀 위안이 되는구나.

불행이 폭군의 분노를 속이고

그 오만한 뜻을 꺾을 때도 있으니.

에드가 팔을 내미세요. 일어나셔야지요 ─

좀 어떠세요? 다리에 감각이 있나요? 잘 서시네요.

글로스터 잘 서지는걸.

에드가 정말 신기하군요.

저 절벽 꼭대기에서 어르신과 헤어진 것이 대체 뭡니까?

글로스터 불쌍한 거지라네.

에드가 여기서 올려다보니 그자의 눈이 두 개의 보름달 같았어요.

천 개의 코와 성난 바다같이 꼬이고 휜 뿔을 갖고 있었어요.

무슨 악마가 틀림없어요. 그러니 이렇게 생각하세요, 운 좋은

어르신,

인력으로는 불가능한 일을 함으로써 영광을 얻는 신들이

어르신을 살려 주신 거라고요.

글로스터 이제야 생각이 나는군.

앞으로는 고통이 '이젠 됐어, 이젠 그만' 이라고 외치면서 죽
어 버릴 때까지

그 고통을 참아 낼 테요.

나는 자네가 말했던 그 괴물이 사람인 줄 알았지.

그놈은 늘 말했어. '악마야, 악마' 라고.

그 장소로 데려간 것도 그놈이라오.

에드가 걱정하지 마시고 마음을 편하게 가지세요.

리어, 야생화로 기이하게 치장하고 등장

그런데 저기 오는 게 누구지?

온전한 정신이라면 저렇게 옷을 입었을 리 없어.

리어 안 돼. 가짜 돈을 만들었다고 나한테 손댈 수는 없어. 나는
왕이야.

에드가 오, 가슴 찢어지는 광경이로구나.

리어 그 점에서는 자연이 예술보다 한 수 위야. 여기 징병할 때
주는 돈이 있어. 저놈은 허수아비처럼 활을 다루네. 제일 큰 화
살을 당겨 봐. 저것 좀 봐, 쥐다. 조용, 조용히 해. 구운 치즈 한
조각이면 잡을 수 있을 거야. 결투를 신청하마. 거인이라도 이
겨서 증명해 보일 테다. 창병들을 데려와. 매가 잘 날았군. 과녁
을 맞혀, 과녁을. 휘익! 암호를 대.

에드가 향기로운 마요나라꽃.

리어 통과해도 좋아.

글로스터 저 목소리를 알아.

리어 하! 흰 수염을 기른 고너릴인가? 그들은 나한테 개처럼 아첨했지. 검은 수염이 나기도 전에 흰 수염이 났다고 나한테 말했다고. 내가 '응' 혹은 '아니야'라고 하는 모든 일마다 그대로 '예' 혹은 '아니요'라고 하는 건 훌륭한 신학이 아니야. 일전에 비에 젖고 바람에 덜덜 떨고 천둥이 내 명령에도 멈추지 않았을 때, 난 깨달았어. 그들의 정체를 알았다고. 그들은 약속을 지키지 않았어. 내가 전능하다고 말했지. 그건 거짓말이야. 나는 오한도 잘 걸린다고.

글로스터 저 목소리의 특징을 난 잘 기억해.

　　　왕이 아니신가요?

리어 그래, 머리부터 발끝까지 왕이다.

　　　내가 노려보니까 백성들이 벌벌 떠는 것 좀 봐.

　　　저자의 목숨을 살려 주마. 죄목이 뭐냐?

　　　간통?

　　　죽이지 않으마. 간통 때문에 죽어? 안 되지.

　　　굴뚝새도 그 짓을 하고,

　　　작은 금파리도 내가 보는 앞에서 그 짓을 하는걸.

　　　성교를 번창하게 해.

　　　합법적인 이부자리 사이에서 태어난 내 딸들보다

　　　글로스터의 사생아 아들이 그 아비에게 더 잘하지 않느냐.

　　　어서 해, 음탕한 짓을. 마구잡이로 하라고.

　　　안 그래도 병사가 부족한 판이야.

저기 억지웃음 짓는 여인네를 봐.

그 가랑이 사이의 얼굴은 흰 눈처럼 순결할 것 같고,

정숙한 척하면서 쾌락이란 말만 들어도 머리를 흔들지.

하지만 족제비나 발정 난 말도 그보다 더한 욕정으로

덤벼들지는 않아.

허리 위는 여자지만

허리 아래는 반인반마의 짐승이야.

허리띠까지는 신들의 영역이지만

그 아래는 악마가 지배해.

지옥과 암흑, 유황불 구덩이가 거기 있어.

―타오르고, 펄펄 끓고, 악취 나고, 파괴적이지.

퉤, 퉤, 퉤! 사향 한 온스를 줘, 착한 약제사야.

내 더러워진 상상력을 정화해야겠어.

돈은 여기 있다.

글로스터 오, 손에 키스하게 해 주십시오.

리어 먼저 손을 닦아야지. 죽음의 냄새가 나거든.

글로스터 오, 자연의 걸작이 파괴되었구나! 이 위대한 세계도 망가져 아무것도 남지 않게 되겠지. 절 모르시겠습니까?

리어 네 눈을 잘 기억하고 있어. 날 곁눈질하는 거냐?

눈먼 큐피드야. 네가 아무리 애를 써도 난 사랑에 빠지지 않을 거야.

이 도전장을 읽어 봐. 글자를 잘 보라고.

글로스터 글자 하나하나가 다 태양이라고 해도 전 볼 수가 없습

니다.

에드가 (방백) 전해 들었다면 도저히 믿지 못할 광경이구나.

　　하지만 사실이고, 내 가슴도 찢어진다.

리어 읽어.

글로스터 뭘로요? 눈구멍으로요?

리어 아하! 너도 나랑 같은 처지인 거냐? 머리에는 눈이 없고, 지갑에는 돈이 없어? 네 눈은 심각한 상황이고 네 지갑은 가벼운 상황이군. 그래도 이 세상이 어떻게 돌아가는지는 볼 수 있잖아.

글로스터 느낌으로, 하지만 사무치게 알고 있습니다.

리어 뭐라고, 미친 거냐? 눈 없이도 이 세상이 돌아가는 바를 볼 수 있어. 네 귀로 보면 되잖아. 저기 판사가 좀도둑한테 야단치는 걸 봐. 네 귀로 똑똑히 들어. 자리를 바꿔 봐. 그럼 누가 판사고, 누가 도둑이냐? 농부의 개가 거지한테 짖어 대는 걸 본 적이 있나?

글로스터 예, 폐하.

리어 도둑이 개를 피해 도망갔겠지?

　　거기서 권력의 위대한 모습을 볼 수 있는 거야.

　　높은 자리만 차지하면 개라도 존경받지.

　　이 사악한 관리 놈, 그 피 묻은 손을 치워.

　　왜 그 창녀를 매질하는 거냐? 네 등부터 들이대.

　　네가 여자를 매질하는 바로 그 죄를

　　그 여자한테 짓고 싶어 욕정이 동하고 있지 않느냐.

고리대금업자가 오히려 사기꾼을 교수형시키는군.

구멍 난 옷 사이로는 작은 죄라도 잘 보이지만

법복과 모피 가운은 모든 죄를 숨겨 주지.

죄를 금으로 감싸면 정의의 강한 창도

뚫지 못하고 부러지게 마련이야.

하지만 누더기로 감싼 죄는 난쟁이의 지푸라기로도 뚫을 수 있어.

죄지은 사람은 없어, 아무도. 내가 없다고 하잖아.

내가 그렇게 해 주마. 이 말은 믿어도 되네, 친구.

내겐 고발자의 입을 막을 수 있는 힘이 있어.

유리 눈을 박아 넣지 그래. 그러고는 야비한 정치가처럼

안 보이는데도 보이는 척하는 거야.

자, 자, 자, 자, 자! 내 장화를 벗겨. 세게, 더 세게. 자.

에드가　(방백) 말이 되는 소리와 안 되는 소리가 섞여 있군.

광기 속에 이성이 있는 거야.

리어　내 불행 때문에 울어 주고 싶다면 내 눈을 가져가게.

난 자네를 잘 알아. 자네 이름이 글로스터지.

자네는 참아야 해. 이 세상에 올 때도 우리는 울면서 왔지 않나.

우리가 공기 냄새를 처음 맡았을 때

울었다는 걸 자네도 알 거야.

내가 설교를 할게. 들어 봐.

(리어가 잡초와 꽃으로 된 화관을 벗는다)

글로스터　아아, 이럴 수가!

리어　우리가 태어나던 날,

바보들의 거대한 무대에 오게 돼서 우리는 울었어.

이건 좋은 모자군! 말발굽을 이런 펠트 천으로 감싸는 것도

아주 좋은 전략이겠어. 내가 시험해 보지.

내 사위 놈들한테 몰래 다가가서

죽여라, 죽여! 죽여! 죽여! 죽여! 죽이라고!

신사와 다른 시종들 등장

신사　오, 여기 계시는군. 폐하를 붙잡아 —

폐하, 소중하신 따님께서 —

리어　날 구해 줄 사람 없나? 뭐? 내가 포로라고?

난 운명의 타고난 어릿광대야. 날 잘 다루어야 해.

너희는 몸값을 받게 될 거야. 외과 의사를 데려와. 난 뇌를 다

쳤어.

신사　뭐든지 해 드리겠습니다.

리어　부하들도 없이? 나 혼자?

이건 남자를 울게 만들어서

그 눈으로 정원의 물통을 삼으려는 거야.

그걸로 가을이면 먼지를 가라앉히겠지.

나는 깔끔한 신랑처럼 멋진 옷을 입고 죽을 테다.

그래! 난 기분이 좋아질 거야.

자, 자, 나는 왕이야. 여러분, 그걸 아시오?

신사 폐하께서는 왕이시고, 저희는 충성을 바칠 뿐입니다.

리어 그럼 다행이군. 자, 날 잡으려면 쫓아와서 잡아야 할걸.

어서, 어서, 어서, 어서. (달려서 퇴장. 시종들 쫓아간다)

신사 가장 비천한 자에게 일어난 일이라도 가슴 아픈 광경인데

하물며 왕께 일어난 일이라니 할 말을 잊을 지경입니다.

하지만 두 딸이 이 세상에 일으킨 광범위한 재앙을 구제해 줄

다른 따님이 계십니다.

에드가 안녕하십니까, 나리?

신사 안녕하시오. 무슨 일입니까?

에드가 앞으로 벌어질 전투에 대해서 들은 바 없나요?

신사 모두가 아는 확실한 일만 압니다.

귀머거리가 아니라면 모두가 알고 있어요.

에드가 그래도 알려 주십시오.

적은 얼마나 가까이 있나요?

신사 가까이 있는 데다가 빠르게 다가오고 있어요.

주력 부대는 언제라도 도착할 수 있을 겁니다.

에드가 감사합니다. 그거면 됐습니다.

신사 왕비님은 특별한 이유 때문에 여기 머물러 계시지만

왕비님의 군대는 이미 움직이고 있습니다.

에드가 감사합니다. (신사 퇴장)

글로스터 언제나 친절한 신들이시여, 내게서 숨을 빼앗아 가시오.

당신들이 허락하기 전에, 내 속의 악한 마음이

다시 내 목숨을 끊도록 유혹하기 전에.

에드가 좋은 기도입니다, 어르신.

글로스터 선생은 누구시오?

에드가 운명의 여신이 휘두르는 채찍질에 길들여지고,

내가 겪은 슬픔으로 인해 타인의 아픔까지 동정하게 된

아주 불쌍한 사람입니다. 손을 주세요.

계실 만한 데까지 안내해 드리지요.

글로스터 고맙소.

하늘의 관대함과 축복이 함께하기를!

오스왈드 등장

오스왈드 현상금이 걸린 자로군! 잘됐다.

눈알 없는 네놈 머리는 내게 행운을 주기 위해 만들어졌을
거야.

이 늙고 불운한 반역자야. 죽기 전에 빨리 네 죄를 기억해라.

너를 죽여야 하는 칼이 이미 뽑혀 있으니.

글로스터 내게는 고마운 일이니 힘을 주어 내려치시오.

(이때 에드가 끼어든다)

오스왈드 대담한 농투성이 같으니.

왜 네놈은 수배된 반역자를 도우려 하는 거냐?

썩 꺼져. 저자의 불운이 네게 옮아

너까지 붙잡히지 않도록. 그 손을 놓아!

에드가 더 좋은 이유가 없다면 안 놓을 거요.

오스왈드 손을 놔, 아니면 너도 죽는다.

에드가 나리, 가던 길 그냥 가세요. 불쌍한 사람들은 그냥 두시고
요. 큰소리치는 걸로 사람이 죽는 거였으면 벌써 보름 전에 죽
었겠지요. 그 노인네 옆에 가까이 있지 마세요. 저리 가요. 아니
면 그쪽 머리가 더 단단한지 몽둥이가 더 단단한지 두고 볼 테
니까요. 톡 까놓고 말하면 그러네요.

오스왈드 똥 덩어리 같은 놈, 저리 가!

　(둘이 싸운다)

에드가 이빨을 부러뜨려 놓을까요? 칼 갖고 장난쳐 봐야 소용 없
어요.

오스왈드 저 종놈이 나를 죽였어. 악당아, 내 지갑을 주마.

　잘살고 싶으면 내 시체를 묻어 다오.

　내게 있는 편지들을 글로스터 백작 에드먼드에게 전해 줘.

　영국군에서 그를 찾아내. 오, 너무 일찍 죽는구나! 죽어 —

　(오스왈드 죽는다)

에드가 난 네놈을 잘 알아 — 굽실거리는 악당이지.

　원없이 사악하고 충성스럽게

　네 여주인의 악행에 충성을 바치는 놈이지.

글로스터 죽은 거요?

에드가 앉으세요, 어르신. 좀 쉬세요.

　주머니 속을 뒤져 보지요. 저놈이 말한 편지들이

　우리 편에 도움이 될 수도 있겠는데요.

　저놈은 죽었어요. 죽이고 싶어 하는 사람이 많았을 텐데

나 혼자 죽이게 되어 아쉬울 뿐이에요.

편지를 읽어 볼까요. 부드러운 봉인아, 떨어져라.

예의범절이여, 우리를 나무라지 마라.

적의 생각을 알기 위해 심장도 열어 보는 판에

편지를 여는 일 따위는 훨씬 합법적이지.

(편지를 읽는다)

"우리가 맹세한 걸 기억하세요. 남편을 죽일 기회가 많이 있을 거예요. 당신의 의지만 부족하지 않다면 시간과 장소는 얼마든 지 제공될 수 있어요. 남편이 승리해서 돌아오면 아무 일도 일어 날 수 없어요. 그러면 그의 침대는 내 감옥이 되고, 나는 죄수가 돼요. 그와 하는 잠자리의 그 끔찍한 온기에서 나를 구해 주세 요. 그리고 그 수고의 대가로 당신이 그 자리를 차지하세요.

당신의 아내가 되고자 하는, 사랑의 노예,

고너릴."

오, 여자의 욕정이란 끝이 없구나!

훌륭하신 남편의 목숨에 대해 음모를 꾸미다니.

게다가 그 대상이 내 동생이라니!

여기 이 모래 속에 너를 묻어 주마.

살인을 꾀하는 음탕한 것들의 전령인 너를.

그리고 때가 오면 살인 음모의 희생자가 될 뻔한 공작에게

이 더러운 편지를 들이밀 거다.

너의 죽음과 네 심부름에 대해 내가 알고 있다는 건

공작께 잘된 일이야. (시체를 끌고 퇴장)

글로스터 왕은 미치셨어. 그런 폐하에 비하면

　　　　선 채로 엄청난 슬픔을 고스란히 견뎌 내는

　　　　내 못된 정신은 얼마나 뻣뻣한 건지.

　　　　나도 미쳤으면 좋겠어.

　　　　내 생각이 슬픔과 분리될 수 있게. (멀리서 북소리)

　　　　미친 상상력 덕에 고통이

　　　　스스로를 알아볼 수 없게.

에드가 등장

에드가 제 손을 잡으세요.

　　　　멀리서 북 치는 소리가 들리는 것 같아요.

　　　　어르신, 이리 오세요. 우리 편에게 어르신을 맡겨야겠어요.

　　　　　　　　　　　　　　　　　　　　　(함께 퇴장)

7장

[프랑스 진영의 막사]

코딜리아, 변장한 켄트, 의사, 신사 등장

코딜리아 오, 친절하신 켄트 경, 어찌해야 당신의 친절함에

다 보답할 수 있을까요? 그러기에는 제 삶이 너무 짧고,

어떤 기준으로도 보답할 길이 없네요.

켄트 알아주시는 것만으로도 제게는 과분합니다.

제 모든 보고는 사실 그대로입니다.

보태지도 자르지도 않은 사실뿐입니다.

코딜리아 옷을 갈아입으시지요.

지금 입고 계신 옷은 힘들었던 시절을 생각나게 하니까요.

부탁이니 벗어 버리세요.

켄트 공주님, 용서하십시오.

지금 정체가 드러나면 애초의 계획이 어긋나게 됩니다.

때가 됐다고 판단될 때까지

저를 모른 체해 주시면 감사하겠습니다.

코딜리아 그렇게 하세요. 고마우신 분 ―

(의사에게) 폐하는 어떠신가요?

의사 잘 주무셨습니다.

코딜리아 오, 친절하신 신들이여,

학대받으신 아버님의 마음속 큰 상처를 치료해 주세요.

못된 자식 때문에 바뀌어 버린,

어긋나고 제멋대로인 감각을 바로잡아 주세요.

의사 왕비님, 폐하를 깨울까요?

충분히 오래 주무셨는데요.

코딜리아 알아서 판단하고 그 판단에 맞추어

행동해 주세요. 다른 옷으로 갈아입으셨나요?

의사　예, 왕비님. 곤히 잠들어 계실 때

　　새 옷으로 입혀 드렸습니다.

　　폐하를 깨울 때 옆에 계십시오.

　　아마 제정신이 돌아오실 겁니다.

코딜리아　좋아요.

잠든 리어, 하인들이 운반하는 의자에 앉아 등장. 부드러운 음악이 흘러나온다.

의사　더 가까이 오십시오, 왕비님 — 음악을 더 크게 틀게.

코딜리아　(의자 앞에 무릎을 꿇고 리어의 손에 키스하며)

　　오, 소중하신 아버님,

　　내 입술에 회복시키는 약이 들어 있어

　　두 언니가 아버님에게 입힌 험한 상처를

　　이 키스로 치유할 수 있기를!

켄트　착하고 친절하신 공주님!

코딜리아　설사 아버지가 아니라고 해도

　　이 희고 가는 머리카락이 동정심을 일으켰을 텐데.

　　이 얼굴로 서로 싸워 대는 바람을 맞으셨단 건가요?

　　깊고 무서운 천둥벼락과 맞서서?

　　빠르게 교차하는 번갯불들이

　　무섭고 민첩하게 내려꽂히는 와중에?

　　맨머리로 — 가여우신 보초! — 보초를 섰다고요?

설사 나를 물었던 원수의 개라도

이런 밤에는 내 화롯불 옆에서 지내게 해 주었을 거예요.

그런데도 가엾은 아버님은 돼지나 버려진 거지를 벗 삼아

짧아 거칠고 곰팡이까지 핀 짚단 위에서 머무셨다고요?

이럴 수는 없어, 이럴 수는.

아버님의 목숨이 아버님의 정신이랑

함께 끊어지지 않은 게 오히려 이상할 정도예요.

깨어나시네요. 말을 걸어 보세요.

의사 왕비님이 말씀을 거시지요. 그게 낫겠습니다.

코딜리아 아버님께서는 좀 어떠신가요? 폐하, 괜찮으세요?

리어 무덤에서 나를 꺼내다니 잘못하신 거요.

당신은 축복받은 영혼이지만 나는 불의 바퀴에 매달려 있어서

내 눈물이 녹아내린 납처럼 나를 데게 한다오.

코딜리아 폐하, 절 알아보시겠어요?

리어 당신은 혼령이군. 그건 알아. 어디서 죽었소?

코딜리아 아니야, 아직 제정신이 안 돌아오셨어.

의사 아직 잠에서 덜 깨신 겁니다. 잠시 그냥 두세요.

리어 내가 어디에 있었지? 여기는 어디야? 아침인가?

나는 부당하게 당했어. 다른 사람이 그런 꼴을 당하는 걸 봤더라면

동정심으로 지레 죽었을 거야.

무슨 말을 해야 할지 모르겠어.

이 손이 내 손이라고 맹세할 수도 없어. 어디 보자.

핀으로 찌르니 아프네.

내 상태도 이렇게 알 수 있으면 좋겠구나.

코딜리아　저를 보세요.

손을 들어 저를 축복해 주세요.

(리어 무릎을 꿇는다)

무릎 꿇으시면 안 돼요.

리어　나를 조롱하지 마시오.

나는 아주 어리석고 바보 같은 늙은이라오.

한 시간도 더하거나 덜하지 않게 팔십 세가 넘었어요.

게다가 솔직히 말해서 제정신인 것 같지도 않아요.

내 생각에는 당신도 알고 여기 이 사람도 알 것 같은데.

하지만 잘 모르겠어요. 여기가 어디인지도 알 수가 없어.

내가 가진 재주를 다 동원해도 이 옷이 기억 안 나고

어젯밤에 어디서 잤는지도 모르겠어.

날 비웃지 말아요. 하지만 내가 사람이듯이

이 숙녀 분도 내 딸 코딜리아인 것만 같아요.

코딜리아　(눈물을 흘리며) 맞아요. 저예요.

리어　눈물로 젖은 게냐? 그렇구나. 애야, 울지 마라.

내게 줄 독약을 갖고 있다면 그걸 마시마.

네가 날 사랑하지 않는 걸 알아.

내 기억으로는 네 언니들이 나한테 심하게 했거든.

너한테는 이유가 있지만 걔들에게는 없었는데도 말이야.

코딜리아　제게도 아무 이유 없어요. 아무 이유도요.

리어 내가 프랑스에 있는 건가?

켄트 폐하의 왕국에 계십니다.

리어 나를 속이지 말게.

의사 진정하세요, 왕비님. 보시다시피 광기가 사라졌습니다.

안으로 들어가자고 하시지요.

좀 더 진정될 때까지 폐하를 그냥 두시는 게 좋겠습니다.

코딜리아 폐하, 좀 걸으시겠어요?

리어 날 좀 참아 다오. 제발 다 잊고 용서해 줘.

나는 어리석은 늙은이란다. (켄트와 신사만 남고 모두 퇴장)

신사 콘월 공작이 그렇게 살해되었다는 게 사실인가요?

켄트 틀림없습니다.

신사 그럼 누가 그의 군대를 이끌고 있나요?

켄트 글로스터의 사생아 아들이라고 하더군요.

신사 사람들 말로는 추방당한 아들 에드가가 켄트 백작과 함께 독일에 있다고 합니다.

켄트 소문이란 믿을 수가 없는 겁니다. 왕국의 군대가 다가오고 있으니 조심할 때입니다.

신사 이 전쟁은 피비린내 날 겁니다. 안녕히 가십시오. (퇴장)

켄트 이 전쟁의 결과에 따라 좋은 쪽이든 나쁜 쪽이든 내 운명도 결정지어질 것이다. (퇴장)

5막

1장

[도버 근처의 영국군 진영]

고수와 기수들 앞세우고 에드먼드, 리건, 장교들과 병사들 등장

에드먼드 (장교 한 명에게) 공작님께 가서 지난번 결심이 유효
한지,

　　아니면 그 후 어떤 일로 마음이 바뀌어 달리 행동하실 건지
알아보거라.

　　공작은 계속 왔다 갔다 하면서 자책을 하고 있으니.

　　공작의 확실한 뜻을 알아 와.　　　　　　　　(장교 퇴장)

리건　언니의 심복한테 변이 생겼나 봐요.

에드먼드　그런 것 같군요, 공작 부인.

리건 상냥하신 분, 내가 당신에게 품고 있는 호의를 알고 있지요?

그러니 솔직하게 말해 줘요 ― 진실을요 ―

우리 언니를 사랑하지 않나요?

에드먼드 명예로운 사랑이라면요.

리건 하지만 형부만이 갈 수 있는

금지된 침대에 가 본 적이 없나요?

에드먼드 그런 생각은 부인께 해가 될 뿐입니다.

리건 나는 당신이 언니와 통정했다고 의심하고 있어요 ― 언니

사람이라고 할 수 있을 만큼요.

에드먼드 제 명예를 걸고 결코 아닙니다.

리건 언니를 못 참겠어요.

소중한 분, 언니와 너무 가깝게 지내지 마세요.

에드먼드 걱정하지 마세요.

언니와 그 남편인 공작은 ―

고수, 기수들과 함께 올버니, 고너릴, 병사들 등장

고너릴 (방백) 동생 때문에 저 사람과 헤어지느니

차라리 전투에서 지는 편이 낫겠어.

올버니 사랑하는 처제, 잘 만났소.

백작, 이런 소식을 들었소. 왕께서 따님에게 가셨고,

우리의 가혹한 통치를 견디지 못한

다른 자들도 함께 갔다고 하오.

난 내가 떳떳할 수 없는 전투에서는 용감할 수도 없었소만,

이번 일은 나와도 관계가 되오.

왜냐하면 국왕 폐하와 다른 사람들은

우리에게 대항할 만한 정당하고 심각한 명분을 갖고 있지만

프랑스가 우리 땅을 침공하는 이유는 그게 아니기 때문이오.

에드먼드 고귀한 말씀이십니다.

리건 지금 그런 걸 왜 따지는 거예요?

고너릴 지금은 힘을 합쳐 적에게 대항해야 해요.

내부에서 사적으로 다툴 때가 아닙니다.

올버니 그러면 고위 장교들과 전투 계획을 정합시다.

에드먼드 곧 공작님의 막사로 찾아뵙겠습니다.

리건 언니, 우리랑 같이 가지 않을 건가요?

고너릴 아니.

리건 그게 좋겠어요. 우리랑 같이 가요.

고너릴 (방백) 오호, 네 속셈을 알아 ─ 그래, 가자.

에드가, 농부 복장으로 등장

에드가 전하께서 이 비천한 놈의 얘기를 들어 주신다면

한 말씀 드리겠습니다.

올버니 (다른 사람들에게) 곧 따라가리다.

<div align="right">(양쪽 진영 모두 퇴장)</div>

말하라.

에드가 전투를 치르시기 전에 이 편지를 열어 보십시오.

승리하신다면 이 편지를 가져온 자에게

나팔을 울려 주십시오. 비록 제가 비천해 보이지만

거기 나와 있는 내용을 증명해 줄 전사를 데려오겠습니다.

공작님께서 패하신다면 이 세상 다른 일들도 끝이 나고

음모도 멈추겠지요. 행운의 여신이 함께하시기를!

올버니 내가 편지를 다 읽을 때까지 기다려라.

에드가 그럴 수 없습니다.

때가 되면 전령에게 외치게 하십시오.

그러면 제가 다시 나타나겠습니다.

올버니 그렇다면 잘 가거라. 네 편지를 읽어 보마.

(에드가 퇴장)

에드먼드 등장

에드먼드 적군이 보입니다. 군사를 모아야 합니다.

부지런히 정탐한 적의 규모와 병력에 대한 예측이

여기 있습니다. 하지만 서두르셔야 합니다.

올버니 곧 대처할 것이오. (퇴장)

에드먼드 나는 두 자매에게 모두 사랑을 맹세했어.

뱀에 물린 사람이 독사를 의심하듯이

둘은 서로 의심하고 있지.

둘 중 누구를 선택해야 하지?

둘 다? 하나만? 둘 다 하지 말까?

둘 다 살아 있으면 누구도 즐길 수가 없어.

과부를 취하면 언니 고너릴이 화가 나 미쳐 버릴 거야.

하지만 그 남편이 살아 있으니

그쪽으로 내 뜻을 이룰 수도 없지.

그렇다면 일단 이 전투에서는 공작의 권위를 이용해 승리한 후

남편을 없애지 못해 안달이 난 당사자한테

신속하게 남편을 없앨 방법을 강구하라고 하자.

공작이 왕과 코딜리아에 대해 베풀려는 자비심에 대해서는

전투가 끝나 그 두 사람이 내 힘 안에 들어오게 되면

공작의 사면을 받지 못하도록 만들 테다.

내 자리는 내가 지켜야지 논의할 대상이 아니야. (퇴장)

2장

[양쪽 진영 사이의 들판]

무대 뒤에서 나팔 소리. 고수, 기수들과 함께 리어, 코딜리아, 병사들,
무대를 지나 퇴장한다.

농부 옷을 입은 에드가와 글로스터 등장

에드가　어르신, 여기 나무 그림자를 맘씨 좋은 집주인 삼아 좀 쉬세요.

정의의 편이 이길 수 있도록 기도해 주세요.

제가 다시 어르신께 돌아오게 되면

위안이 될 소식을 갖다 드리지요.

글로스터　신의 은총이 함께하기를!　　　　　　(에드가 퇴장)

무대 뒤에서 나팔 소리. 에드가 다시 등장

에드가　어서요, 어르신. 제 손을 잡으세요. 피해야 해요.

리어 왕이 패하시고 왕과 공주께서 포로가 되셨어요.

손을 잡으세요. 어서요.

글로스터　더 이상은 가지 않겠네. 여기서도 죽어서 썩을 수는 있어.

에드가　뭐라고요? 다시 나쁜 생각을 하시는 건가요?

사람은 이 세상에 올 때처럼 나가는 것도 견디어야 해요.

때를 기다리는 것만이 가장 중요한 거지요.

어서 가세요.

글로스터　그것도 맞는 말일세.　　　　　　　　(함께 퇴장)

3장

[도버 근처의 영국군 진영]

승리한 에드먼드, 고수와 기수들을 앞세워 등장. 포로가 된 리어와 코딜리아, 병사들, 장교들 등장

에드먼드 장교들은 저들을 끌고 가라.

　그들을 심판할 윗분들의 뜻을 알 때까지

　잘 감시하라.

코딜리아 가장 좋은 선의를 갖고도 최악의 결과를 초래한 사람이

　우리가 처음은 아니에요.

　고통 받는 왕이시여, 아버님 때문에 저는 낙담해 있지만,

　그 이유만 아니라면 믿을 수 없는 운명의 여신의 찌푸린 인상쯤은

　오히려 더 험악한 인상을 써서 이길 수 있을 거예요.

　우리, 딸이고 언니라는 사람들을 보러 가야 하지 않을까요?

리어 아니야, 아니야, 아니다. 감옥으로 가자꾸나.

　우리 단둘이서 새장에 갇힌 새들처럼 노래하자.

　네가 나에게 축복을 구하면

　나는 무릎을 꿇고 네게 용서를 빌 거야.

　그렇게 우리 살자꾸나.

　기도하고, 노래하고, 옛이야기 하면서,

도금한 듯 번지르르한 부나비들을 보며 웃고,

비천한 자들이 떠들어 대는 궁정 소식을 들으면서

우리도 그들과 얘기를 나누자 —

누가 이기고 누가 졌는지, 누가 들어가고 누가 쫓겨났는지 —

마치 하느님이 이 세상에 보내신 첩자들인 것처럼

우리가 도맡아서 세상의 비밀을 풀어 보자.

그렇게 해서 우리는 벽으로 막힌 감옥 안에서도

시류에 따라 망하고 흥하는, 잘난 사람들

패거리보다 오래 살 거야.

에드먼드 저들을 데려가라.

리어 그런 희생양에게는, 내 딸아,

신들도 향불을 피워 준다.

내가 널 꼭 붙잡고 있는 것 맞느냐?

우리를 헤어지게 하려는 사람은

하늘에서 불붙은 나무를 가져다

우리를 여우 쫓듯 쫓아야 할 거야.

눈물을 닦으렴. 악운이 그들의 살과 피를 삼킬 거야.

그들이 우리를 울리기 전에 그들이 곪아 죽는 걸 먼저 보게

될 거다.

가자. (리어와 코딜리아, 호위병과 함께 퇴장)

에드먼드 이리 오시오, 대위. 잘 들어요.

이 전갈을 갖고 감옥으로 그들을 따라가시오.

이미 내가 당신을 한 계급 승진시켰지만

여기 쓰여 있는 대로만 한다면 더 귀한 신분으로 만들어 주
겠소.

이걸 알아야 해. 사람이나 시류나 마찬가지라는 걸.

마음이 약해지는 건 칼 찬 군인에게는 어울리지 않아.

당신이 맡은 중대한 임무는 의논을 허용하지 않소.

하겠다고 하든지 아니면 출세하는 다른 방법을 찾든지 하
시오.

대위　하겠습니다, 백작님.

에드먼드　착수하시오. 일을 끝내면 행운이 찾아올 거요.

즉시 시작하시오. 내가 지시한 대로 수행하도록.

대위　이제 와서 예전처럼 다시 마차를 끌 수도 없고

마른 귀리를 먹을 수도 없습니다.

남자가 할 수 있는 일이라면 저도 하겠습니다.　　　(퇴장)

나팔 소리. 올버니, 고너릴, 리건, 장교들, 병사들 등장

올버니　백작, 오늘 용감한 성정을 잘 보여 주었소.

행운도 그대의 편이었고.

오늘 전투에서 백작이 적장들을 포로로 잡았지요?

그들을 내게 넘겨주시오. 그들이 받아야 할 벌과

우리 나라의 안전을 공평하게 판단해서

그들을 처리하겠소.

에드먼드　공작님, 늙고 비참해진 왕은

감옥에 보내 잘 감시하는 것이 좋다고 생각했습니다.

왕의 노령은 그 자체로 마력을 가진 데다,

왕이라는 칭호는 그보다 더 큰 힘을 가지니

자칫 일반 백성의 마음을 왕의 편으로 돌리고

우리가 징집한 군사들의 창을

오히려 통수권자인 우리에게 돌려놓을 힘을 갖기 때문입니다.

프랑스 왕비 역시 노왕과 함께 보냈습니다.

이유는 왕을 보낸 이유와 같습니다.

그 두 사람은 내일이건 아니면 더 나중이건

공작님이 재판하실 수 있는 곳에 나타날 겁니다.

지금 우리는 피 흘리고 땀에 절어 있습니다.

친구는 그 친구를 잃었고,

아무리 좋은 명분이라도 열기가 식을 때까지는

명분의 날카로움을 느끼는 사람들한테 저주를 받습니다.

코딜리아 부녀의 문제는 좀 더 적절한 장소에서

다룰 필요가 있습니다.

올버니 잠깐만, 백작.

나는 그대를 이 전쟁에서 내 부하로 생각하지

나와 동등한 동료로 생각하지 않소.

리건 그건 제가 저분을 대우하는 데 달려 있어요.

형부가 그렇게 말하기 전에 먼저 제 뜻을

물어보는 게 옳았을 텐데요.

백작은 제 군대를 이끌고

권한을 위임받아서 나를 대리하고 있어요.

그 정도 관계라면 형부와 동등하다고 봐도 되지 않나요?

고너릴 그렇게 흥분할 것 없다.

네가 굳이 보태 주지 않아도

백작은 혼자 힘으로 충분히 두각을 나타냈어.

리건 내 권한으로 나한테 위임받아서

백작은 오늘 최고 직위를 가진 누구와도 동등한 지위에 있어요.

올버니 백작이 처제의 남편이라면 가장 확실하게 동등했겠지.

리건 농담이 종종 사실로 되는 경우가 있어요.

고너릴 흥, 기 막혀!

그렇게 말해 준 놈의 눈은 사팔뜨기였을 거야.

리건 언니, 나는 몸이 좋지 않아.

그렇지만 않았다면 내 분노에 합당하게

제대로 된 대꾸를 해 주었을 거야.

(에드먼드에게) 장군, 내 군사와 포로와 재산을 다 가져가세요.

그것들을 마음대로 처분해요. 나 역시도요.

내 몸과 마음은 당신 거예요.

내가 당신을 내 남편이자 주인으로 삼았다는 걸

세상이 다 알게 하겠어요.

고너릴 에드먼드를 차지할 셈이냐?

올버니 그걸 막는 건 당신 소관이 아니야.

에드먼드 공작님 소관도 아니지요.

올버니 내 소관이 맞아, 사생아야.

리건 (에드먼드에게) 북을 울리고 내 작위가 당신에게 갔음을 알려요.

올버니 멈추고 이유를 들으시오.

에드먼드, 반역죄로 너를 체포한다.

(고너릴을 가리키며) 저 도금한 독사 역시 너와 공모한 죄로 체포할 것이다.

아름다운 처제, 처제의 주장에 대해서는

내 아내의 권익을 대리해 그 주장을 부인해야겠소.

여기 있는 백작과 결혼 하도급 계약을 먼저 맺은 게 내 아내이니

그 남편인 내가 아내 대신 처제의 결혼 예고에 이의를 제기하겠소.

처제가 굳이 결혼하겠다면 차라리 내게 구애하는 게 나을 거요.

내 아내가 먼저 저자를 차지했으니.

고너릴 연극도 잘하시는군!

올버니 너는 이미 무장을 하고 있지, 에드먼드.

나팔을 불어라.

네가 저지른 사악하고 명백한 수많은 반역죄에 대해

대신 결투해 줄 사람이 아무도 없다면 여기 내 결투 신청을 받아라.

(장갑 한 짝을 던진다)

내가 다시 밥알을 입에 대기 전에

네 심장에 대고 분명히 알려 주마.

너는 내가 여기서 천명했던 죄목 바로 그대로다.

리건 오, 아파, 너무 아파요!

고너릴 (방백) 아프지 않으면, 약이 잘못된 거지.

에드먼드 그 결투 신청을 받아 주겠소!

(장갑 한 짝을 던진다)

나를 반역자라고 부르는 자는

그가 누구이건 거짓말을 하고 있는 거다.

나팔을 불어라. 감히 덤빌 자는 나서라.

당신이건 아니면 다른 사람이건 ― 누구 또 없나? ―

나는 내 진실과 명예를 굳건히 지킬 것이다.

올버니 전령은 어디 있나?

전령 등장

너는 네 용기 하나만을 믿어야 할 거야.

네 군사들은 내 이름으로 징집했으니

다시 내 이름으로 해산했다.

리건 나 너무 아파요.

올버니 리건이 아픈 모양이군. 내 막사로 옮겨라.

(장교에 이끌려서 리건 퇴장)

이리 오게, 전령. 나팔을 불고 나서

이걸 큰 소리로 읽게.

(나팔을 분다)

전령 (읽는다) '군대의 병사들 중에 자질과 지위를 갖춘 자가 글
로스터 백작이라는 에드먼드에 대해 그가 여러 가지 반역죄를
지었음을 증명하려 한다면 세 번째 나팔 소리가 난 후에 나서도
록 하라. 에드먼드는 담대히 자신을 방어할 준비가 되어 있다.'

(첫 번째 나팔 소리) 다시!

(두 번째 나팔 소리) 다시!

(세 번째 나팔 소리)

무대 뒤에서 화답하는 나팔 소리 들리고 무장을 갖춘 에드가 등장

올버니 저자의 의중을 물어보아라.

왜 나팔 소리에 화답을 한 것인지.

전령 그대는 누구인가?

이름과 지위를 말하라.

그리고 왜 방금 전 호출에 응했는지 밝혀라.

에드가 내 이름은 잃어버렸소.

반역의 이빨에 갉아 먹히고 벌레가 먹어 버렸지요.

하지만 나는 내가 대적하고자 나온 적만큼 고귀한 신분이오.

올버니 그 적이 누구인가?

에드가 글로스터 백작, 에드먼드를 대신해 싸워 줄 자는 누구요?

에드먼드 나 자신이오. 내게 할 말이 뭐요?

에드가　칼을 뽑아라.

　　내 말이 고귀한 마음을 화나게 했다면

　　네 칼로 너의 결백을 증명해라.

　　여기 내 칼이 있다. (칼을 뺀다) 잘 보아라.

　　이 칼은 내 명예와 맹세와 기사로서의 특권이다.

　　네 힘과 지위, 젊음과 출세에도 불구하고,

　　또 네가 칼로 얻은 승리와 지금 막 얻은 행운,

　　네 용기와 네 용맹에도 불구하고,

　　나는 네가 반역자라고 주장한다.

　　너는 네 신들과 네 형과 네 아버지에게 거짓을 행했고,

　　여기 계신 탁월하신 공작님을 해치고자 음모를 꾸몄으니,

　　머리 꼭대기부터 발밑 흙에 이르기까지

　　독두꺼비처럼 더러운 반역자다.

　　아니라고 부정한다면 이 칼과 이 팔 그리고 내 양심이

　　네 심장에 대고 증명할 것이다.

　　네가 거짓말을 하고 있다는 것을.

에드먼드　의전을 따르자면 네 이름을 물어야겠으나

　　네 외양이 훌륭하고 용감해 보이는 데다

　　네 말투가 좋은 가문 출신인 듯하여

　　비록 기사도 규칙을 세심하게 따지자면

　　결투를 연기할 수도 있으나

　　나는 이를 무시하고 결투를 진행할 것이다.

　　나는 네가 뱉은 반역의 고발을 네 머리에 도로 던져 주겠다.

네가 했던 지옥처럼 끔찍한 거짓말이 네 심장을 압도할 것이다.

그 거짓말들은 흘겨보기만 할 뿐 내게 상처를 주지는 못했기에

내 칼로 그 거짓말에 즉시 길을 터 주어

네 몸에서 도로 영원히 살게 해 줄 것이다.

나팔을 불어라!

(나팔 소리. 두 사람은 싸우고 에드먼드 쓰러진다)

올버니 그를 구해, 어서 그를 구해!

고너릴 이건 음모야, 글로스터.

전쟁의 규칙대로라면 당신은 정체를 숨긴 상대와

결투할 필요가 없었어.

당신은 진 게 아니라 기만당하고 속은 거라고.

올버니 입 다무시오, 부인,

아니면 이 편지로 내가 그 입을 막을 것이오 — 잠깐,

어떤 이름을 붙여도 아까운 악녀,

당신 죄를 직접 읽으시오 —

찢지 마시오, 부인. 이미 내용을 다 아는 모양이군.

고너릴 내가 안다고 쳐요. 법은 내 편이지 당신 편이 아니야.

이따위로 누가 날 탄핵할 수 있겠어?

올버니 오, 정말 끔찍한 여자군.

이 편지에 대해 알고 있소?

고너릴 내가 뭘 아는지 묻지 말아요. (퇴장)

올버니 그녀를 따라가라. 자포자기한 상태니 그녀를 말려야 해.

(장교 퇴장)

에드먼드 공작님이 내 소행이라고 고발하신 것과

그 밖의 많은, 훨씬 더 많은 일은 때가 되면 밝혀질 것이오.

다 끝난 일이고 나 역시 끝났소.

하지만 나를 이긴 행운을 얻은 너는 누구냐?

네가 귀족이라면 내가 너의 용서를 구하마.

에드가 서로 용서를 교환하자.

나는 너보다 못한 혈통이 아니다, 에드먼드.

너보다 더 낫다면 나에 대한 네 잘못이 더 커지겠지.

내 이름은 에드가, 네 아버지의 아들이다.

신들은 공평해서 쾌락을 얻었던 악행으로

우리를 벌하는 도구를 삼으시지.

아버지가 너를 얻은 어둡고 사악한 곳 때문에

결국 눈을 잃으셨으니.

에드먼드 제대로 말했군. 맞는 말이야.

운명의 수레바퀴는 한 바퀴를 다 돌았고,

나는 다시 여기로 왔어.

올버니 그대의 몸가짐을 보고 고귀한 신분인 줄 짐작했소.

내 그대를 포옹해야겠소.

내가 그대나 그대 아버님을 정말 미워한 적이 있다면

내 심장이 슬픔으로 인해 반으로 쪼개질 것이오.

에드가 훌륭하신 공작님, 저도 압니다.

올버니 그동안 어디에 숨어 있었소?

그대 아버님의 불행을 어떻게 알게 된 거요?

에드가　그분의 불행을 직접 돌보아 드렸으니까요, 전하.

제 짧은 애기를 들어 주십시오.

다 하고 나면 오! 차라리 내 심장이 터져 버렸으면 좋겠습니다!

도망치는 내 뒤를 바짝 쫓아온 그 피비린내 나는 수배령 때문에

─오, 우리의 삶은 너무나 달콤해서,

우리는 한 번에 죽는 것보다는

시시각각 죽음의 고통을 연장시키고자 하지요─

저는 미치광이의 누더기를 입어야만 했습니다.

개들조차 경멸하는 그런 변장이었지요.

그 변장을 하고 있을 때 반지 같은 눈구멍에서

피 흘리시는 아버님을 만났습니다.

그 반지의 귀한 보석은 막 빠져 있었고요.

저는 아버님의 안내자가 되어 아버님을 이끌고,

아버님을 위해 구걸하면서, 아버님을 절망에서 구했습니다.

하지만 결코─오, 그게 실수였어요─아버님께 제 정체를

드러내지 않았습니다. 불과 삼십 분 전에 갑옷을 입을 때까지도요.

이렇게 승리할 거라고 희망했지만 그래도 확신할 수 없어,

저는 그때서야 아버님의 축복을 구하고

우리의 순례 여행을 처음부터 끝까지 말씀드렸습니다.

하지만 이미 조각나 버린 아버님의 심장은

기쁨과 슬픔이라는 두 극단적인 감정 사이의 충돌을

견디지 못하고 그만 미소 지으면서 터져 버렸답니다.

에드먼드 형님의 얘기에 감동해서 좋은 일을 할지도 모르겠군.

하지만 계속 얘기해요.

더 할 말이 있는 것처럼 보이니까.

올버니 할 말이 더 있다면, 더 슬픈 얘기가 남아 있다면

그만 하시오. 지금까지 들은 얘기로도

슬픔에 녹아 버릴 것 같으니.

에드가 슬픈 얘기를 좋아하지 않는 사람들에게는

지금까지의 얘기로도 한계에 도달했겠지만,

또 다른 슬픈 일이 있습니다.

그걸 자세히 묘사하자면 훨씬 더 많은 슬픔이 생겨나서

극단적인 지경까지 넘어설 겁니다.

제가 큰 소리로 울부짖고 있을 때 한 사람이 다가왔습니다.

제 꼴이 최악인 걸 보고 옆에 오기를 꺼려했지만

그토록 고난을 겪은 사람이 누구인지를 알아보자

강한 팔로 제 목을 껴안고

하늘이라도 터뜨릴 것같이 크게 울부짖으면서

제 아버님 위로 몸을 던졌습니다.

리어 왕과 자기에 관한 가장 슬픈 얘기를 해 주었지요.

말을 하다 보니 슬픔이 점점 커져서

그분의 심장을 지탱하는 생명줄이 끊어지기 시작했습니다.

그때 나팔 소리가 두 번 울렸고,

저는 기절해 있는 그분을 두고 올 수밖에 없었습니다.

올버니　그분이 누구시오?

에드가　켄트 백작입니다, 공작님. 추방당한 켄트 백작이에요.

자신을 저버린 왕이시지만 변장을 한 채 따랐고,

노예도 하지 못할 험한 일을 하면서 폐하를 모셨습니다.

피 묻은 칼 들고 신사 등장

신사　도와주세요, 도와줘요. 오! 도와주세요.

에드가　뭘 도와달라는 건가?

올버니　어서 말하라.

에드가　이 피 묻은 칼은 무슨 뜻인가?

신사　이 칼은 아직 뜨겁고 김이 납니다.

이 칼은 그분의 심장에서 나온 겁니다―오, 공작 부인께서

돌아가셨어요.

올버니　누가 죽어? 어서 말해라.

신사　부인께서요, 부인께서 돌아가셨습니다.

동생 분은 부인이 독살하셨어요. 다 자백하셨습니다.

에드먼드　나는 그 두 사람에게 결혼 약속을 했었지.

세 사람이 동시에 결혼하게 되는군.

에드가　켄트 백작이 오시네.

변장하지 않은 본모습으로 켄트 등장

올버니　시체들을 옮겨라. 죽었건 살았건.

(고너릴과 리건의 시체가 무대 위로 옮겨진다)

하늘이 내린 이 심판이 우리를 떨게 하지만

이들을 동정할 수는 없는 일이다 — 오, 이분이 켄트 백작인가?

(켄트에게) 상황이 이렇다 보니

예우상 당연히 해 드려야 하는 인사를 할 수가 없군요.

켄트　저는 제 주군이신 왕께 인사를 드리기 위해 왔습니다.

여기 안 계신가요?

올버니　중대한 일을 잊고 있었군!

말해라, 에드먼드. 폐하와 코딜리아는 어디에 있느냐?

이 시체들이 보이시오, 켄트?

켄트　아아, 어쩌다 이런 일이?

에드먼드　그래도 에드먼드는 사랑받았어요.

나 때문에 한 사람이 다른 사람을 독살하고,

그 후에 자결을 했지요.

올버니　그렇게 된 거요 — 저들의 얼굴을 덮어라.

에드먼드　죽음이 가까이 왔어. 내 본성에 맞지 않게

좋은 일을 하나 하려고 합니다. 어서 보내 —

지금 바로. 성으로 사람을. 내가 리어 왕과 코딜리아를 죽이라는

명령서를 보냈으니.

늦기 전에 어서 사람을 보내세요.

올버니　뛰어라, 뛰어, 어서 뛰어가!

에드가 누구한테 가야 하지요, 전하? ─ 누가 그 일을 맡고 있

나요?

집행을 유예한다는 징표를 보내셔야지요.

에드먼드 잘 생각했어요.

내 칼을 가져가서

그걸 대위에게 보여 주세요.

에드가 목숨을 걸고 서둘러라. (장교 한 사람 퇴장)

에드먼드 그 대위는 공작님의 부인과 내게서 명령서를 받았습

니다.

감옥에서 코딜리아를 목매달아 죽인 후에

그녀가 절망해서 자살했다고 덮어씌우라고요.

올버니 신들이 코딜리아를 보호하시길!

저자를 잠시 여기서 끌고 나가라.

(에드먼드를 메고 나간다)

코딜리아를 팔에 안고 리어 등장. 장교가 그 뒤를 따른다

리어 울어라, 울어, 울부짖어, 울부짖어라.

오, 너희는 돌로 만든 사람이구나.

내가 너희의 혀와 눈을 갖고 있다면 그걸로 울부짖어

하늘의 천장을 금 가게 할 텐데.

이 애는 영원히 죽어 버렸어.

사람이 죽었는지 살았는지는 나도 알아.

이 애는 흙덩이처럼 죽어 버렸어.

(리어가 코딜리아를 내려놓는다)

거울을 빌려 다오.

이 애의 숨결이 거울에 김을 서리게 하거나 더럽힌다면

아직 살아 있는 거야.

켄트 이게 마지막 심판의 날이란 말인가?

에드가 혹은 그날의 끔찍함을 미리 보여 주는 것인가?

올버니 무너지고 끝장나 버려라.

리어 깃털이 움직인다 — 이 아이가 살아 있어!

그렇다면 내가 지금까지 겪었던 모든 슬픔이

다 보상될 수 있는 기회다.

켄트 오, 나의 주군이시여!

리어 제발, 저리 가.

에드가 고귀한 켄트 백작이십니다. 폐하의 편이지요.

리어 너희한테 역병이 내리기를. 살인자, 반역자들!

나는 그 애를 구할 수도 있었어.

하지만 이제 내 딸애는 영원히 가 버렸어.

코딜리아, 코딜리아, 잠시만 머물러 다오.

응? 뭐라고 말한 거지? — 그 애의 목소리는 언제나 부드럽고

온순하고 낮았어. 여자한테는 정말 훌륭한 미덕이었지 —

너를 매달려고 했던 그 종놈을 내가 죽여 버렸어.

장교 사실입니다, 공작님. 정말 그러셨습니다.

리어 내가 정말 그랬지 않나, 친구?

휘어져서 잘 드는 내 칼을 휘둘러서

모두 달아나게 하던 시절도 있었지.

지금은 너무 늙었고

온갖 고초 때문에 다 망가져 버렸어 — (켄트에게) 너는 누구냐?

내 눈이 비록 좋지는 않지만 바로 말해 주지.

켄트 행운의 여신이 사랑하고 미워했던 두 사람이 있다면

그 두 사람인 우리가 서로 마주 보고 있습니다.

리어 난 눈이 잘 안 보여. 하지만 너는 켄트 아니냐?

켄트 예, 폐하.

폐하의 신하인 켄트입니다. 하인 케이어스는 어디 있나요?

리어 그놈은 좋은 놈이야, 그건 말할 수 있어.

그놈은 내리칠 거야. 그것도 재빨리. 그놈은 죽었고 썩어 가고 있어.

켄트 아닙니다, 폐하. 제가 바로 그 사람 —

리어 내가 곧 알아볼 거야.

켄트 폐하께서 달라진 처지로 고초를 겪으셨던 처음부터

폐하의 슬픈 발걸음을 따랐던 —

리어 여기 잘 왔네.

켄트 바로 그자입니다. 모든 것이 어둡고 끔찍하고 불행합니다.

폐하의 큰따님 둘은 절망으로 스스로를 파괴해서

돌아가셨습니다.

리어 그래, 그랬을 거야.

올버니 당신이 무슨 말을 하는지 모르십니다.

우리를 소개해도 소용없어요.

에드가 그런 것 같습니다.

전령 등장

전령 에드먼드가 죽었습니다. 공작님.

올버니 그건 지금 사소한 문제일 뿐이오.

여러 귀족과 왕속들은 내 뜻을 들으시오.

나는 여기 쇠락하신 위대한 왕께 드릴 수 있는

모든 위안을 찾아볼 것이오.

여기 계신 노왕께서 살아 계신 동안

내 모든 권한을 돌려 드릴 생각이오.

(에드가와 켄트에게) 두 분께는 두 분의 권리에 덧붙여서

명예로운 행동에 당연히 따라야 할 보상을 드릴 겁니다.

아군들은 모두 그들의 미덕에 대한 보상을 받을 것이고,

모든 적은 그들이 마땅히 받아야 할 벌을 받을 것입니다.

— 오, 저런, 저걸 보시오!

리어 그런데 내 불쌍한 바보는 목이 매달렸어.

생명이 없다고? 생명이 없어?

개나 말이나 쥐도 생명이 있는데,

왜 너는 숨을 쉬지 않는 거냐?

너는 다시는 오지 않겠구나.

다시는, 다시는, 다시는, 절대로, 절대로 안 와!

제발, 이 단추를 풀어 다오. 고맙네.

이게 보이나? 이 애를 봐. 보라고, 저 입술을.

저기를 봐. 저기를!

(리어 죽는다)

에드가 기절하셨습니다. 폐하! 폐하!

켄트 터져 버려라, 심장이여. 제발 터져 버려!

에드가 눈 좀 떠 보세요, 폐하!

켄트 폐하의 영혼을 더 이상 괴롭히지 말고. 그냥 가게 하세요.

이 거친 세상의 형틀 위에 더 붙잡아 놓으려는 사람이 있다면

오히려 그 사람을 원망하실 겁니다.

에드가 정말 돌아가시다니.

켄트 이렇게 오래 버티신 게 신기한 거지요.

폐하 스스로 당신의 생명을 찬탈하신 겁니다.

올버니 여기서 폐하를 모시고 나가라.

우리가 지금 해야 할 일은 모두를 애도하는 것이오.

내 영혼의 친구인 두 분께서 이 나라를 다스리고

피 흘리는 국가를 보듬어 주셔야겠습니다.

켄트 공작님, 저는 곧 떠나야 할 여행이 있습니다.

제 주군께서 저를 부르시니 거절할 수 없습니다.

에드가 이 슬픈 시대의 짐을 거역할 수 없군요.

제가 해야 하는 말보다는 제가 느낀 그대로를 말하겠습니다.

가장 나이 드신 분이 가장 많은 것을 견디어 내셨습니다.

우리 젊은 사람들은 결코 그만큼 볼 수도 없을 것이고,

그렇게 오래 살 수도 없을 겁니다.

　　　　　　　(장송곡이 흘러나오는 가운데 모두 퇴장)

맥베스

등장 인물

덩컨 스코틀랜드 왕
맬컴 덩컨의 큰 아들
도널베인 덩컨의 작은 아들
맥베스 덩컨의 장군
뱅코 덩컨의 장군
맥더프 스코틀랜드 귀족
레녹스 스코틀랜드 귀족
로스 스코틀랜드 귀족
멘티스 스코틀랜드 귀족
앵거스 스코틀랜드 귀족
케이스니스 스코틀랜드 귀족
플리언스 뱅코의 아들
시워드 노섬벌랜드 백작. 잉글랜드 군사령관
청년 시워드 시워드의 아들
시튼 맥베스의 장교
맥더프의 아들
잉글랜드 시의(侍醫)
스코틀랜드 시의
병사
문지기
노인

맥베스 부인
맥더프 부인
맥베스 부인의 시녀
헤커티
세 마녀

그 밖의 귀족들, 신사들, 장교들, 병사들, 자객들, 시종들, 사자.
뱅코의 귀신, 그 밖의 다른 환영(幻影)

장면 스코틀랜드와 잉글랜드

1막

1장

[황야]

천둥과 번개가 치고 세 명의 마녀 등장

마녀 1　우리 셋이 언제 다시 만나지?

　　　천둥 칠 때, 바람 불 때, 아니면 비 올 때?

마녀 2　이 야단법석이 끝날 때,

　　　싸움에서 지고 이길 때.

마녀 3　해 지기 전에는 알 수 있을 거야.

마녀 1　어디에서?

마녀 2　황야에서.

마녀 3　거기서 맥베스를 만나야지.

마녀 1 회색 고양이야, 내가 간다.

마녀 2 두꺼비가 부르네.

마녀 3 곧 갈게.

세 마녀 좋은 게 나쁜 거고, 나쁜 게 좋은 거야.

안개와 더러운 공기를 뚫고 어서 가자. (모두 퇴장)

2장

[막사]

무대 뒤에서 나팔 소리. 덩컨 왕과 맬컴 왕자, 도널베인 왕자, 레녹스가 시종들과 함께 나와 피 흘리는 장교를 맞는다.

덩컨 피 흘리고 있는 이자는 누구인가?

상태를 보니 반역자들의 최근 상황에 대해

잘 말해 줄 수 있겠구나.

맬컴 용감하고 훌륭한 군인답게

제가 포로로 잡히지 않도록 지켜 준 장교입니다.

— 어서 오시오, 용감한 친구!

그대가 떠나온 전쟁터의 상황에 대해

아는 대로 왕께 고하시오.

장교 상황은 위태로워 보였습니다.

마치 두 명의 수영 선수가 기진맥진한 채

서로 달라붙어 더 이상 수영도 못하게 된 것처럼요.

반역자답게 자연의 온갖 악덕이란 악덕을 다 가진,

무자비한 맥돈월드는

서쪽 섬들로부터 아일랜드의 보병과 기병을 지원받았습니다.

게다가 운명의 여신은 그놈의 사악한 대의명분에

미소를 지어 주어서 마치 반역자의 매춘부가 된 것 같았지요.

하지만 용감한 맥베스 장군께는

이 모든 것이 속절없었습니다.

그분은 정말 그 이름값을 하시는 분입니다.

그분은 운명의 여신 따위는 무시해 버리고

용기의 신의 총애를 받는 대장부답게

피범벅 되어 김 나는 칼을 휘두르면서

길을 내며 나아갔습니다.

그러다 그 역적과 마주치자

악수나 고별 인사도 없이

그자를 배꼽에서 턱까지 단칼에 베고

그 머리를 우리 성곽에 매달았습니다.

덩컨 오, 용감한 사촌! 훌륭한 신사!

장교 그러나 태양이 막 빛나기 시작한 순간

배를 삼킬 것 같은 폭풍과 무시무시한 천둥이 치는 것처럼,

위안을 보내 주는 듯 보였던 바로 그 원천에서

오히려 불행이 차올랐습니다.

하지만 끝까지 들어 주십시오, 스코틀랜드 왕이시여.

용기로 무장한, 정의로운 우리 군대가

놈들의 발 빠른 보병을 도주하게 만든 바로 그 순간,

노르웨이 왕이 기회를 눈치 채고

무기와 병사들을 다시 지원받아

새롭게 공격을 시작했습니다.

덩컨 이로 인해 우리의 두 장군 맥베스와 뱅코가

당황하진 않았느냐?

장교 예—독수리가 참새에게, 사자가 토끼에게 놀라 당황했다면

두 분도 그랬다고 할 수 있겠습니다.

진실을 말하자면 두 분 장군님은

마치 갑절의 폭약을 장전한 대포처럼

적에게 두 배의 공격을 다시 두 배로 퍼부었습니다.

두 분이 상처에서 나오는 피로 목욕을 할 생각인지,

아니면 해골을 쌓아 제2의 골고다를 기억하게 할 셈인지

저는 잘 모르겠습니다만······

—하지만 지금은 제 상처가 도움을 외치고 있어

기절할 것 같습니다.

덩컨 자네의 말은 자네가 입은 상처만큼이나

자네에게 어울리는군.

둘 다 명예로 가득 차 있으니.

어서 의사에게 데려가거라. (장교, 부축 받으며 퇴장)

로스와 앵거스 등장

저기 오는 게 누구냐?

맬컴 로스 영주입니다.

레녹스 서두르는 기색이 역력한 눈빛입니다!

저 표정을 보니 이상한 일이 일어난 모양입니다.

로스 폐하, 만수무강하소서!

덩컨 로스 영주, 어디서 오는 길이오?

로스 파이프에서 오는 길입니다, 폐하.

노르웨이의 군기들이 하늘을 조롱하고

거기서 나오는 바람이 우리 백성들을 떨게 하는 곳입니다.

거기서 어마어마한 군사를 가진 노르웨이 왕이

불충한 반역자 코도어 영주의 도움을 받아

무서운 전투를 시작했습니다.

하지만 전쟁의 여신 벨로나의 신랑이라 할 만한 맥베스 장군이

갑옷으로 몸을 감싸고

조금도 뒤떨어지지 않는 용맹함으로 그자와 맞서 싸웠지요.

칼과 칼이 맞부딪치고, 반역의 칼에 정의의 칼로 맞서,

반역자의 오만한 기개를 꺾어 놓았습니다.

결국 승리는 우리의 것이 되었습니다.

덩컨 오, 정말 잘되었소!

로스 그래서 지금 노르웨이의 왕이 화의를 청하고 있습니다.

하지만 우리는 그가 세인트 콤즈 인취에서 우리에게 은화 만

개를 지불해야만

　　부하들을 매장하도록 허락할 생각입니다.

덩컨　코도어 영주가 더 이상 짐의 신임을

　　배반하지 못하도록 하겠다.

　　가서 즉시 그자를 사형에 처하라.

　　그리고 그의 작위로 맥베스를 영접하라.

로스　즉시 시행하겠습니다.

덩컨　코도어가 잃은 것을 고귀한 맥베스가 얻게 되었구나.

(모두 퇴장)

3장

[황야]

천둥소리. 세 마녀 등장

마녀 1　넌 어디 갔다 온 거야?

마녀 2　돼지 죽이러.

마녀 3　너는?

마녀 1　어떤 뱃놈 마누라가 무릎에 밤을 놓고

　　우적, 우적, 우적대며 까먹더군.

　　'나 좀 줘.' 내가 그랬지.

'저리 꺼져, 마녀야!' 엉덩이 큰 그 여편네가 소리 질렀어.

그년 남편은 타이거 호 선장인데 지금 알레포에 가 있어.

하지만 난 체를 타고 항해해 가서

꼬리 없는 쥐로 변신해 그 배에 올라타곤

그 남편 놈을 혼내 줄 거야.

그럴 거야, 그럴 거야, 그러고 말 거라고.

마녀 2 내가 너한테 바람 한 개를 줄게.

마녀 1 고마워.

마녀 3 나도 다른 바람을 줄게.

마녀 1 나머지 바람은 다 내가 갖고 있어.

이렇게 되면 바람이 나오는 모든 항구랑

뱃사람들의 해도에 있는 모든 지역을

내가 장악한 셈이지.

난 그놈을 마른 건초처럼 말려 죽일 거야.

낮이고 밤이고 간에 그놈 눈썹에

잠이라고는 못 매달리게 할 거라고.

저주받은 놈으로 살게 해야지.

일곱 밤의 아홉 배, 또 아홉 배 동안

그놈은 말라비틀어지고, 시들고, 괴로워할 거야.

난 그놈의 배를 가라앉힐 수는 없어도

폭풍우에 시달리게 할 수는 있어.

내가 뭘 가져왔나 봐.

마녀 2 보여 줘, 보여 줘!

마녀 1 고향 가는 길에 배가 침몰해 버린

항해사의 엄지손가락이야.

(무대 뒤에서 북소리)

마녀 3 북소리야, 북소리.

맥베스가 오고 있어.

세 마녀 바다와 육지를 날아다니는

우리 세 마녀가 손에 손 잡고

이렇게 원을 돌아.

세 번은 네 몫이고, 세 번은 내 몫,

다시 세 번을 돌아 아홉 번을 만들어.

쉿, 이제 주문이 완성됐어.

맥베스와 뱅코 등장

맥베스 이렇게 좋으면서도 나쁜 날씨는 본 적이 없소.

뱅코 포레스까지 얼마나 남았지요? ─

이것들은 뭐지?

이렇게 말라비틀어지고 이상한 옷을 입고 있어서

도저히 이 땅 위의 생물이 아닌 것 같지만

그럼에도 분명히 이 땅 위에 앉아 있는 이것들은?

살아 있는 사람이냐?

아니면 사람이 먼저 말을 걸어야만 대답할 수 있는 귀신이냐?

저 갈라진 손가락을 비쩍 마른 입술에 대는 걸 보니

내 말을 알아듣기는 한 모양이구나.

보기에는 여자 같은데

수염이 났으니 여자라고 생각하기도 어렵군.

맥베스 대답해라, 할 수 있다면. 너희는 누구냐?

마녀 1 맥베스 만세! 글래미스 영주님, 만세!

마녀 2 맥베스 만세! 코도어 영주님, 만세!

마녀 3 맥베스 만세! 앞으로 왕이 되실 분.

뱅코 장군, 왜 그렇게 놀라십니까?

듣기 좋은 말인데 뭘 두려워하십니까?

정말로 너희는 헛것이냐, 아니면 겉으로 보이는 그대로냐?

내 고귀한 동지께 현재의 작위로 인사하고,

앞으로 귀족의 작위에다 왕위까지 가질 거라고 예언을 하니

이분은 지금 어리둥절해 계신다.

너희는 내게는 말을 걸지 않는구나.

만약 너희가 시간의 씨앗을 들여다볼 수 있어서

어떤 씨가 자라고 어떤 씨가 자라지 않을지 말할 수 있다면

내게도 말해 다오.

난 너희의 호의를 구걸하지도 않을 것이고

너희에게 미움 받는 게 두렵지도 않은 사람이다.

마녀 1 만세!

마녀 2 만세!

마녀 3 만세!

마녀 1 맥베스보다 못하지만 더 위대하신 분.

마녀 2　맥베스만큼 운이 좋지는 않지만 더 좋은 운을 타고나신 분.

마녀 3　왕이 되지는 못하지만 자손들이 왕이 되실 분.

　　　그러니 맥베스와 뱅코, 만세!

마녀 1　뱅코와 맥베스, 만세!

맥베스　잠깐, 이렇게만 말하고 가면 안 되지.

　　　더 말해 다오.

　　　아버님이신 사이널 경이 돌아가신 후 내가 글래미스의 영주

가 됐다는 건 맞아.

　　　하지만 코도어의 영주라고? 코도어의 영주는 살아 있어.

　　　당당하게 권세를 누리고 계시지.

　　　게다가 왕이 된다는 건 감히 믿을 수조차 없는 일이야.

　　　코도어의 영주가 된다는 것보다 더한 일이지.

　　　너희는 어디서 이 해괴한 소식을 들은 거냐?

　　　그리고 왜 이 황량한 황야에서

　　　이따위 예언으로 우리 갈 길을 막는 거냐?

　　　말해라. 이건 명령이다.　　　　　　　　（마녀들 사라진다）

뱅코　땅에도 물처럼 거품이 있다면

　　　이들이 바로 그런 거품인 모양입니다. 어디로 가 버린 거지요?

맥베스　허공으로 사라졌어요.

　　　육신이 있는 것 같았는데 마치 숨결처럼 바람 속에 녹아 버렸

어요.

　　　더 머물렀으면 좋았을걸!

뱅코　우리가 말하는 그것들이 방금 여기에 있었던 게 맞나요?

아니면 우리가 사람을 미치게 만들어 이성을 포로 삼아 버리는
독초를 먹은 건가요?

맥베스 장군의 자손들이 왕이 된다고 했소.

뱅코 장군은 왕이 된다고 했고요.

맥베스 코도어의 영주가 된다고도 했지. 그렇게 말하지 않았소?

뱅코 그런 의미의 말이었습니다.

거기 누구요?

로스와 앵거스 등장

로스 맥베스 장군, 폐하께서는 장군의 승전보를
들으시고 몹시 기뻐하셨습니다.
반역도들과의 싸움에서 보여 준 장군의 용맹에 대해 들으시고
한편으로는 놀라시고 한편으로는 찬탄하시어
어느 쪽 감정이 더 큰지 판단하기 어려울 지경이었소.
그로 인해 할 말을 잃으신 참에
같은 날, 장군이 노르웨이 진영에 뛰어들어
자기가 만들어 낸 참혹한 죽음의 형상들을
조금도 두려워하지 않은 채 활약한 걸 알게 되셨습니다.
전령들이 우박처럼 쏟아져 들어왔고,
모두 폐하의 왕국을 지켜 낸 장군을 칭찬하면서
그 찬사를 폐하 앞에 쏟아 놓았소.

앵거스 폐하께서 감사를 표하라며 우리를 보내셨습니다.

하지만 저희는 장군을 폐하께 모셔 가려 왔을 뿐,

본격적인 보상은 폐하께서 내리실 겁니다.

로스 더 큰 상에 대한 예약의 의미로

장군을 코도어의 영주로 칭하라 하셨습니다.

그 작위로 다시 인사드리지요.

영주님 만세! 이제 이 작위는 영주님 겁니다.

뱅코 뭐라고! 악마가 진실을 말하기도 하나?

맥베스 코도어의 영주는 살아 계시오.

왜 경들은 빌린 옷을 내게 입히려는 거요?

앵거스 코도어 영주였던 자가 아직 살아 있기는 합니다.

하지만 받아 마땅한 무거운 판결로 인해

곧 처형당할 겁니다.

그자가 노르웨이 놈들과 결탁한 것인지,

아니면 반역자에게 은밀한 도움과 지원을 준 것인지,

아니면 그 두 가지를 다 해서 제 나라를 망치려 한 건지

저는 모르겠습니다.

하지만 이미 대역죄를 자백했고 입증된지라

몰락한 게 사실입니다.

맥베스 (방백) 글래미스와 코도어의 영주라고!

그럼 제일 큰 게 아직 남아 있구나.

(로스와 앵거스에게) 두 분의 수고에 감사드리오.

(뱅코에게만 들리게) 내가 코도어의 영주가 될 거라고 예언

했던 그것들이

장군에게도 약속한 바가 있으니,

장군은 자손들이 왕이 되기를 바라지 않으시오?

뱅코 (맥베스에게만 들리게) 그걸 곧이곧대로 믿다가는

코도어의 영주 외에 왕위까지 욕심내게 될 겁니다.

하지만 정말 이상하군요.

때로는 우리를 해치기 위해서

암흑의 앞잡이들이 진실을 말하기도 하지요.

가장 큰 죄를 짓게 하기 위해

사소한 진실로 우리를 유혹하는 거겠지요.

(앵거스와 로스에게) 두 분, 잠깐 얘기 좀 합시다.

맥베스 (방백) 두 가지가 사실로 밝혀졌으니,

이는 왕위를 다룬 장엄한 연극에 앞선 행복한 서곡일 뿐이야.

— 두 분께 감사드리오 —

(방백) 이 마녀들의 유혹은

좋을 것도 없지만 나쁠 것도 없어.

나쁜 일이라면 왜 초반에 그 예언이 진실임을 확인시켜서

나한테 더 큰 성공을 확신시켜 주겠나?

좋은 일이라면 왜 내가 그 암시에 굴복하자

왕을 시해하는 끔찍한 형상에 내 머리카락이 곤두서고,

내 침착한 심장이 평소와는 달리

갈비뼈에 부딪힐 만큼 뛰는 거지?

지금의 두려움은 끔찍한 상상에 비하면

아무것도 아니야.

암살에 대한 상상으로 꽉 차 있는 내 생각은

내 온전한 상태를 흔들어 놓고

상상하는 것만으로도 내 모든 기능을 질식시켜서

존재하지 않는 헛것만이 나를 사로잡고 있어.

뱅코　보세요, 우리 동지께서 넋을 잃으셨습니다.

맥베스　(방백) 운이 날 왕으로 만들어 줄 거라면

내가 굳이 움직이지 않더라도 왕관을 씌워 줄 거야.

뱅코　자꾸 입어서 길들일 때까지는

새 옷이 몸에 잘 안 맞는 것처럼

장군께서 갑자기 얻은 새 명예가 그런 모양입니다.

맥베스　(방백) 무슨 일이 일어나건

아무리 힘든 날에도 어김없이 시간은 흘러가는 법.

뱅코　맥베스 장군, 모두 장군을 기다리고 있소.

맥베스　이해해 주십시오.

내 피곤한 머리가 생각나지 않는 일이 있어 그렇소.

두 분의 노고는 내 머리에 기록돼 있으니

날마다 그 책장을 넘기며 읽어 보겠습니다.

자, 왕께 갑시다.

(뱅코에게만 들리게) 지금까지 벌어진 일을 생각해 보시오.

차차 시간을 갖고 냉정하게 생각해 보고,

서로 솔직한 마음을 털어놓아 봅시다.

뱅코　그렇게 하지요.

맥베스　(뱅코에게) 오늘은 여기까지만 합시다.

(모두에게) 자, 여러분, 가시지요.　　　　　　(모두 퇴장)

4장

[포레스. 왕궁의 방]

나팔 소리 들리고, 덩컨, 맬컴, 도널베인, 레녹스와 시종들 등장

덩컨　코도어 영주 처형을 집행했느냐?
　　　처형 집행관들은 아직 안 돌아왔느냐?
맬컴　폐하, 아직 돌아오지 않았습니다.
　　　하지만 처형 장면을 목격한 사람과 얘기를 나누어 보니
　　　영주는 아주 솔직하게 자신의 반역을 자백하고
　　　폐하께 용서를 빌었으며
　　　깊은 참회의 모습을 보였다고 합니다.
　　　그의 삶에서 이 마지막 모습이 그에게 가장 잘 어울렸답니다.
　　　자기가 가진 가장 소중한 걸 초개처럼 내던짐으로써
　　　그는 마치 어떻게 죽을지를 연구해 온 사람처럼 죽었다고 했
　습니다.
덩컨　사람의 마음을
　　　얼굴에서 읽어 낼 수 있는
　　　기술은 세상에 없는 모양이다.

내가 그토록 절대적으로 신뢰했던 사람이거늘……

맥베스, 뱅코, 로스, 앵거스 등장

오, 여기 훌륭한 친척이 오시는군!
은혜를 갚지 못한 죄가
지금 무겁게 걸려 있던 차요.
그대가 너무나 앞서 가니
제일 빠른 보답의 날개조차
그대를 따라잡기에는 너무 느렸던 모양이오.
그대의 공이 덜 컸다면
감사와 보답의 추가 내 쪽으로 기울 수도 있었을 것을!
지금 내가 할 수 있는 말은
내가 보답할 수 있는 것보다도
그대의 공이 훨씬 더 크다는 것뿐이오.

맥베스 마땅히 제가 바쳐야 할 충성과 봉사이고,
이를 수행하는 것 자체가 제게는 충분한 보상이옵니다.
폐하께서는 제 충성을 받아 주시기만 하면 됩니다.
이 나라의 자손이자 종복으로서 저희의 의무는
폐하의 왕권과 나라를 위해
또 폐하의 사랑과 명예를 확고하게 지켜 드리기 위해
필요한 모든 일을 하는 것뿐입니다.

덩컨 잘 오셨소.

이제 막 그대라는 나무를 심은 셈이니

그 나무가 다 자랄 수 있도록 내 성심을 다할 것이오.

훌륭하신 뱅코 장군, 맥베스 장군과 마찬가지로 공을 세웠고,

그 공을 널리 알려 마땅한 장군,

한번 안아 봅시다.

이렇게 그대를 내 마음에 둘 것이오.

뱅코　그렇게 폐하의 마음에서 자라

그 수확물 또한 폐하께 바치겠사옵니다.

덩컨　흘러넘치는 내 기쁨은

너무 많아서 주체를 못해

내 눈물 속에 숨으려 하는구려.

왕자들, 친척들, 그리고 영주들,

짐과 가장 가까운 분들은 모두 들으시오.

짐은 맏아들 맬컴을 세자로 삼으려 하오.

이후로는 맬컴을 컴벌랜드 황태자로 부를 것이오.

그러나 그에게만 모든 명예가 가는 일은 없을 것이고

공을 세운 모든 분들에게 고귀한 명예가 돌아가도록 하겠소.

(맥베스에게) 이제 인버니스로 출발합시다.

거기서 경에게 더 신세를 져야겠소.

맥베스　폐하를 위한 일이 아니라면 모두 노동일 뿐입니다.

저 자신이 전령이 되어 폐하가 오신다는 소식을 빨리 알려

제 아내를 기쁘게 해 주겠습니다.

그러니 이만 물러가겠습니다.

덩컨 충성스러운 코도어 경!

맥베스 (방백) 컴벌랜드 황태자라고!

이건 내가 걸려 넘어지든지, 아니면 뛰어넘어야 할 장애물이야.

내 앞길에 방해가 되니까.

별들아, 빛을 가려라.

그 빛이 깊고 어두운 내 욕망을 볼 수 없도록.

손이 하는 일을 눈이 봐서도 안 돼.

차마 눈 뜨고 못 볼 일을 벌여야만 하니까. (퇴장)

덩컨 맞아요, 뱅코 장군.

맥베스 경은 정녕 용감하오.

그런 칭찬을 들으면 내가 다 배가 불러서

마치 잔칫상을 받은 기분이라오.

우리도 출발합시다.

짐을 환영하기 위해 앞서 갔으니

정말 비할 데 없이 훌륭한 친척이오.

(나팔 소리 들리는 가운데 모두 퇴장)

5장

[인버니스. 맥베스의 성에 있는 방]

맥베스 부인, 편지를 읽으며 등장

맥베스 부인 "승리한 그날, 그들을 만났소. 그리고 그 후 내게 일어난 일로 보건대 그들에게는 인간이 알 수 있는 한계를 넘어서는 능력이 있다는 걸 확신하게 됐소. 더 물어보고 싶은 열망에 타올랐지만 그들은 공기로 변해 사라져 버렸소. 내가 놀라서 정신을 놓고 있는 사이, 왕이 보낸 사자들이 와서 모두 나를 '코도어 영주님'이라고 부르더군. 그 세 명의 마녀들이 바로 그 직전에 그 이름으로 내게 인사하고, 또 '왕이 되실 분, 만세!'라는 말로 미래의 내게 치하했는데 말이지. 나는 권세를 함께할 반려자인 당신에게 이 소식을 빨리 알리는 게 좋겠다고 생각했소. 그대에게 어떤 영광이 준비되어 있는지 몰라서, 당신이 마땅히 누려야 할 즐거움을 누리지 못하는 일이 없도록 하기 위해서 말이오. 이 일을 잘 생각해 보시오. 이만 줄이겠소."

당신은 이미 글래미스의 영주이고 코도어의 영주예요.

그러니 약속받은 대로 다 되셔야지요.

하지만 나는 당신의 성정이 걱정이에요.

가장 가까운 지름길을 취하기에는

우유처럼 너무 사람다운, 선한 성품을 갖고 있으니까요.

당신은 영광을 갖고자 하고

야망이 없는 것도 아니지만,

거기에 마땅히 따라야 할 악독함이 없어요.

당신이 하고자 원하는 일도

꼭 깨끗한 방식으로만 하려고 해요.

사악한 일은 안 하려 하면서도

원하는 건 그릇되게라도 얻고 싶어 하지요.

위대하신 글래미스 경, 당신에게는 두 가지 감정이 서로 갈등을 일으키고 있어요.

'네가 원하는 걸 갖고 싶으면 꼭 이렇게 해야만 해' 라고 외치는 야망과,

없던 일로 하고 싶지는 않지만 그렇다고 해서 그냥 해치우기도 겁나는 두려움,

이 두 가지가 말이에요.

어서 내게 오세요.

운명과 초자연적인 도움이 합심해서

당신에게 씌우고 싶어 하는

황금색 둥근 왕관까지 가는 길의 모든 방해물을

내 용감한 혀로 해치우고,

당신 귀에 내 기개를 쏟아 부을 수 있도록요.

전령 등장

무슨 소식을 가져왔느냐?

전령 왕께서 오늘 밤 여기로 오십니다.

맥베스 부인 네 주인을 벌써 그렇게 부르다니

네가 정신이 나갔구나.

(말실수를 깨닫고 뒤늦게 얼버무리며) 네 주인께서 왕과 함
께 계시지 않느냐?

그렇다면 준비하라고 알려 주셨을 텐데.

전령 마님, 맞는 말씀이십니다.

영주님께서도 오고 계십니다.

제 동료들 중 하나가 더 앞서 오느라고

숨이 차 거의 죽을 지경이 되어

간신히 그 말만 전했습니다.

맥베스 부인 그자를 잘 돌봐 주어라.

좋은 소식을 가져왔으니. (전령 퇴장)

내 집으로 덩컨이 죽으러 들어온다는 걸

알려 주느라 까마귀도 목이 쉬었구나.

살인의 음모를 관장하는 정령들이여, 오너라.

나를 여자가 아닌 것으로 만들어서

머리끝부터 발끝까지

잔인함으로만 가득 차게 해 다오!

내 피를 탁하게 만들고

후회로 가는 모든 입구와 통로를 차단해 다오.

인류의 동정심이 내 사악한 목적을 흔들지 않도록,

그래서 이루려는 목표와 그 끔찍한 결과 사이에 타협이 생기
지 않도록.

살인을 관장하는 악마들아, 내 유방에 들어와서

내 젖을 쓸개즙으로 바꾸어 다오.

너희는 보이지 않는 모습으로
자연의 악행을 도맡아 하지 않느냐!
칠흑 같은 밤이여, 오라.
가장 음침한 지옥의 연기로 몸을 감싼 채.
내 날카로운 칼이 자기가 만든 상처를 보지 못하도록.
하늘이 암흑의 장막 사이로 들여다보고
'멈춰, 멈춰!' 라고 외치지 못하도록.

맥베스 등장

위대하신 글래미스 영주님! 훌륭하신 코도어 영주님!
이 둘보다 위대하게 되셔서 미래에 모든 이의 인사를 받으
실 분!
당신이 보내 준 편지를 읽고
한치 앞도 보지 못하는 현재를 뛰어넘어
이제는 순식간에 미래의 영광을 느끼게 됐어요.

맥베스 내 사랑, 덩컨 왕이 오늘 밤 여기에 온 다오.

맥베스 부인 그리고 언제 가지요?

맥베스 내일. 그게 계획이오.

맥베스 부인 오! 태양이 그런 아침을 보게 해서는 안 돼요!
영주님, 당신의 얼굴은 책과 같아서
사람들이 그 속의 괴이한 일을 다 읽어 낼 수 있어요.
세상을 속이려면 다른 사람들이 하듯이 꾸미셔야 해요.

환영한다는 빛을 당신 눈과 혀와 손에 담으세요.

아무것도 모르는 꽃처럼 보이되

실은 그 밑에 숨어 있는 독사가 되세요.

오늘 도착할 왕은 잘 대접해야 해요.

오늘 밤의 중요한 일일랑 다 내게 맡기세요.

그러면 앞으로 올 모든 밤과 낮에

우리는 오롯이 왕권과 권력을 누릴 수 있을 테니까요.

맥베스 좀 더 논의합시다.

맥베스 부인 단지 반가운 낯빛을 지으세요.

계속해서 얼굴색이 바뀌는 것은 두려워한다는 거예요.

나머지는 다 내게 맡기시고요. (함께 퇴장)

6장

[인버니스. 성 앞]

군악대와 횃불을 든 병사들 앞서고 덩컨, 맬컴, 도널베인, 뱅코, 레녹스, 맥더프, 로스, 앵거스, 시종들 등장

덩컨 이 성은 좋은 데 자리를 잡았군.

공기가 상쾌하고 달콤해서

짐의 감각에는 부드럽게 느껴지는구려.

뱅코 여름마다 와서

사원에 자주 들르는 제비도

소중한 자기 집을 여기에 지어서

여기서는 하늘의 숨결마저 사랑스러운 향기가 난다는 걸

증명하고 있습니다. 돌출된 벽이나 모서리 돌,

띠벽과 버팀벽이 있는 곳이면 어김없이

이 새가 집을 매달아 요람으로 삼고 있으니까요.

제비가 새끼를 낳아 키우면서 자주 드나드는 곳은

반드시 공기가 좋은 법입니다.

맥베스 부인 등장

덩컨 이 댁의 여주인이 나오시는군 —

짐을 따라다니는 호의가 때로는 부담스럽기도 하지만,

그래도 짐은 그 호의에 대해 항상 고맙게 생각하고 있어요.

따지고 보면 부인께서 수고하실 기회를 과인이 준 것이니

하느님께 감사 기도 드리시라고 해야겠습니다.

맥베스 부인 제가 하는 수고가 모든 면에서 두 배가 된다 한들,

아니 거기서 다시 두 배가 된다 한들,

폐하께서 저희 집안에 베풀어 주신 깊고 넓은 은혜에 비하면

사소하고 보잘것없을 뿐입니다.

예전에 베풀어 주신 지위에다

최근 다시 새로운 작위까지 쌓아 주셨으니

저희는 평생 감사하고 칭송하며 살 것입니다.

덩컨 코도어의 영주는 어디에 있소?

짐이 그의 뒤를 바짝 쫓아와서

오히려 그를 맞이할 생각이었는데

영주가 워낙 말을 잘 타고

충성심 또한 박차처럼 날카로운지라

과인보다 먼저 집에 도착한 모양이오.

고귀하고 아름다우신 부인,

짐은 오늘 밤 부인께 폐를 끼쳐야겠소.

맥베스 부인 언제나 폐하의 충복인 저희에게

저희 하인들, 저희 자신, 그리고 저희 재산은 모두

위탁받은 재산에 불과합니다.

언제라도 폐하의 뜻에 따라 결산해서

마땅히 원래 주인이신 폐하께 돌려 드릴 것입니다.

덩컨 부인의 손을 주시오.

영주에게 나를 안내해 주시구려.

짐은 그를 매우 아끼고 있고

앞으로도 계속 총애할 것이오.

그럼, 들어가실까요. (모두 퇴장)

7장

[같은 무대. 성 안의 방]

오보에 소리가 들리고 횃불이 켜져 있다. 하인장과 여러 명의 하인들이 접시와 음식 들고 무대를 지나간다. 그리고 맥베스 등장

맥베스 만약 이 일을 해서 모든 걸 얻을 수만 있다면
차라리 빨리 끝내는 게 좋아.
이 암살로 앞으로 벌어질 일을 얽어매고
왕을 죽여서 성공을 붙잡을 수만 있다면,
이 일격이 모든 것이고 모든 끝이라면,
여기, 바로 여기, 시간이 흐르는 강둑과 모래톱에서
내세를 무시해 버릴 수도 있을 텐데.
하지만 여기서는 우리도 선고를 받아야 해.
그래서 우리가 피비린내 나는 살인을 가르치면
그걸 배운 살인이 돌아와 가르친 자를 괴롭히지.
공평한 정의의 여신은 우리가 독을 타 놓은 성배의 술을
거꾸로 우리 입술에 가져다 대.
왕은 이중으로 날 신뢰하고 있어.
첫째, 내가 그의 친척이고 그의 신하이므로
그 두 가지 자격으로도 나는 암살을 막아야 할 입장이야.
둘째, 집주인으로서 나는 그의 암살자들을 막으면 막았지

내가 직접 칼을 들 수는 없어.

게다가 덩컨 왕은 너무나 온화하게 왕권을 행사하고

언제나 공명정대하게 처리하니,

그의 덕목이 나팔 같은 목청으로 천사처럼 나서서

그를 없애려는 은밀한 악행에 대해 고발할 거야.

그리고 동정심이, 마치 갓 태어난 발가벗은 아기가

바람에 걸터앉아 있는 것처럼,

혹은 하늘의 천사들이 눈에 안 보이는 바람의 말을 타고 온

것처럼,

그 바람의 힘으로 이 끔찍한 행위를 모든 사람들이 보게 해서

사람들의 눈물로 바람조차 익사하게 만들 거야.

내 의도의 옆구리를 찔러 속도를 내게 할 박차가 내게는 없어.

단지 솟구쳐 오르는 야망밖에는.

이 야망마저 너무 높이 뛰어오르는 바람에

그 의도에 올라앉지 못하고 반대편으로 떨어질 뿐이지.

맥베스 부인 등장

아니, 왜 나왔소?

맥베스 부인 왕이 식사를 거의 마쳤어요. 왜 방에서 나오신 거죠?

맥베스 왕이 나를 찾으셨소?

맥베스 부인 찾는 줄 몰랐어요?

맥베스 이 일을 그만둡시다.

왕께서는 최근에 내게 작위를 주었고,

나 또한 모든 계급의 사람들에게 좋은 평판을 얻고 있소.

아직 새 옷이라 반짝거리고 있을 때 입어야지

너무 빨리 벗어 버리고 싶지 않아요.

맥베스 부인 그럼 당신이 입고 있던 야망은

술에 취해 있었나요? 그 후엔 잠들었고요?

지금 깨어나 보니 자기가 거리낌 없이 하려 했던 일에

청백해지고 속도 메스꺼워졌나요?

지금 이 순간부터 나도 당신 사랑을 그렇게 생각하겠어요.

당신은 원하면서도 막상 실행하고 용기를 내기가 두려운가요?

인생의 훈장이라고 생각하는 왕관을 갖고 싶어 하지만

당신은 스스로 보기에도 겁쟁이로 살려고 해요.

물고기를 잡아먹고 싶긴 하지만 물에 들어가지는 않으려는

속담 속 고양이처럼

당신은 '할 거야' 보다 '난 못해' 만 앞세우고 있어요.

맥베스 제발 조용히 해요.

남자다운 일이라면 난 뭐든지 할 수 있어.

그 이상을 할 수 있다면 그건 인간도 아니야.

맥베스 부인 그럼 처음 이 거사를 내게 알렸을 때

당신은 무슨 짐승이었나요?

감히 그렇게 하려 했을 때 당신은 더 남자다웠어요.

지금보다 더 높은 자리를 원했을 때

당신은 인간 이상이었지요.

그때는 시간도 장소도 적당하지 않았지만

당신은 거사를 벌이려 했어요.

그런데 지금은 시간과 장소가 다 적절한데도

오히려 당신이 포기하는군요.

나는 젖을 물려 보았고,

그래서 내 젖을 빠는 아기를 사랑하는 게

얼마나 다정한 일인지도 알아요.

하지만 당신이 이 거사를 맹세했듯이 나도 맹세했더라면,

아기가 내 얼굴을 보고 웃음 짓고 있는 동안에라도

그 부드러운 잇몸에서 내 젖꼭지를 빼내고

머리통을 패대기쳐 죽여 버릴 수도 있어요.

맥베스　만약 우리가 실패하면?

맥베스 부인　실패한다고요?

있는 힘을 다해서 용기를 끌어내 봐요.

그러면 실패하지 않을 거예요.

덩컨이 잠들면—하루 종일 힘든 여행을 했으니

곧 잠들겠지요—나는 두 명의 호위병한테

술을 실컷 먹여서

뇌의 감시자인 기억이 희미한 연기가 되고,

이성을 담아 둔 장소 역시 증류기처럼 몽롱해지게 만들 거

예요.

그자들의 이성이 술에 절어서 그렇게 돼지처럼 잠들어 있을 때,

당신과 내가 무방비 상태의 덩컨 왕에게 하지 못할 일이 뭐가

있겠어요?

　　우리 대역죄를 그 술 취한 호위병들한테

　　대신 뒤집어씌울 텐데?

맥베스　당신은 아들만 낳으시오!

　　당신의 대담한 기질은 아들만 만들 수 있을 테니.

　　우리가 잠든 호위병들한테 피를 묻히고

　　그들의 단검을 사용한다면

　　그놈들이 한 짓처럼 보이지 않겠소?

맥베스 부인　또 우리가 왕의 죽음에 대해

　　슬퍼하며 난리를 친다면 누가 감히 달리 받아들이겠어요?

맥베스　이제 결심했으니 내 모든 힘을 이 끔찍한 일에 바치겠소.

　　가서 그럴듯한 외양으로 사람들을 속이시오.

　　거짓된 마음이 아는 건 거짓 얼굴로 숨겨야지.　　(함께 퇴장)

2막

1장

[같은 장면. 성 안의 방]

횃불을 든 플리언스와 뱅코 등장

뱅코　지금 몇 시냐?

플리언스　달은 졌습니다만 아직 종 치는 소리는 못 들었습니다.

뱅코　달은 자정에 지지.

플리언스　그보다는 늦었습니다, 아버님.

뱅코　잠깐 내 칼을 갖고 있어라.

　　하늘도 절약하려는지 하늘의 모든 촛불을 꺼 버렸구나.

　　이것도 받아.

　　(허리띠와 단검을 아들에게 넘겨준다)

잠의 소환장이 납처럼 나를 누르지만

나는 잠들지 않으련다.

자비로운 신들이시여! 휴식할 때 마음이 빠지게 마련인

저주받을 생각을 하지 않게 해 주소서!

내 칼을 이리 다오.

맥베스, 횃불 든 하인과 함께 등장

거기 누구요?

맥베스　친구요.

뱅코　장군이시군요. 왜 아직 안 주무셨소? 왕께서도 잠자리에 드
셨는데.

폐하께서는 특별히 즐거워하시며 이 댁에 큰 상을 내리셨어요.

친절하게 대접해 준 부인께 이 다이아몬드를 내리시고

비할 데 없이 만족하며 하루를 끝내셨소.

맥베스　준비 없이 폐하를 맞은지라

마음과 달리 부족한 점이 많았습니다.

그렇지 않았다면 더 잘 대접할 수 있었을 텐데요.

뱅코　다 좋았습니다.

어젯밤 꿈에 세 명의 마녀가 나왔소.

장군에게는 예언이 일부 실현되었지요.

맥베스　전 마녀들 생각은 하지 않습니다.

하지만 그럴 시간이 난다면,

그리고 장군이 시간을 낼 수 있다면

함께 그 일에 대해 의논할 수도 있겠지요.

뱅코 장군 좋을 대로 하시지요.

맥베스 제 뜻을 따르신다면

때가 되면 장군께도 명예로운 일이 생길 겁니다.

뱅코 명예를 높이려다가 오히려 명예를 잃는 일만 없다면,

내 마음에 거리낌이 없고 폐하에 대한 충성에 해가 없다면

기꺼이 논의하겠습니다.

맥베스 그동안 푹 쉬십시오!

뱅코 고맙소, 장군. 장군도 편히 쉬세요. (뱅코와 플리언스 퇴장)

맥베스 가서, 마님께 전해라.

내 술이 준비되면 종을 치시라고. 너도 가서 자고.

(하인 퇴장)

지금 내 앞에 보이는 게 단검인가?

손잡이를 내 쪽으로 내민?

자, 너를 움켜쥐어 주마 —

잡을 수가 없군. 하지만 여전히 보여.

끔찍한 형상인 너는, 볼 수 있는 것처럼

만질 수도 있는 거냐?

아니면 단지 마음속에만 있는 단검이고

헛된 망상이어서

열에 억눌린 내 머리가 만들어 낸 건가?

나는 네가 아직 보여.

지금 내가 뽑을 수 있는 이 칼만큼이나

겉으로 보기에는 분명히 보인다고.

너는 내가 가려던 방향으로 나를 안내하는구나.

게다가 내가 쓰려던 그 도구의 모습으로.

내 눈은 다른 모든 감각에게 조롱당했거나,

아니면 다른 모든 감각보다 더 나은 모양이다.

나는 아직도 네가 보이니까.

네 칼날과 손잡이에는 피가 엉겨 있어.

조금 전에는 없던 건데.

— 단검이 사라졌군.

앞으로 하려는 살인 때문에

내 눈이 헛것을 본 거야.

— 지금 세상의 절반은 잠든 것 같아.

사악한 꿈이 장막 뒤의 잠을 괴롭히지.

마녀들이 창백한 헤커티에게 공물을 바치고,

보초 서던 늑대의 울음소리에 놀란 겁먹은 살인자가,

루크리스를 겁탈하러 몰래 다가오는 타퀸의 걸음걸이처럼

그렇게 살금살금 걸어서 목표를 향해 유령처럼 움직이지.

— 그대, 확실하고 견고한 땅이여.

내 발이 어디를 향하건

내 발자국 소리를 듣지 말라.

그 땅의 돌들이 내 위치를 알려 줘서

이 시각에 어울리는 지금의 공포를 없애지 못하도록.

—내가 이렇게 말로 위협하는 동안에도 그는 살아 있다.

말은 행위의 열기에 차가운 입김을 불어 줄 뿐이야.

(종이 울린다)

나는 가서 그 일을 해야 해.

종이 울리고 있어.

저 소리를 듣지 마라, 덩컨.

저건 당신을 천당 아니면 지옥으로 부르는

조종(弔鐘) 소리니까. (퇴장)

2장

[같은 장소]

맥베스 부인 등장

맥베스 부인 그자들을 취하게 만든 술이 날 대담하게 만들었어.

술이 그들을 잠재웠지만 내게는 불덩이를 주었지.

—들어 봐! —쉿!

부엉이 소리였군.

죽음의 작별 인사를 하는, 기분 나쁜 야경꾼이야.

남편은 지금 거사를 벌이고 있겠지.

문은 열려 있고, 술 취한 호위병들은 코까지 골고 자면서

자기들의 임무를 비웃고 있어.

내가 그들의 술에 약을 탔거든.

죽음과 삶이 그들을 놓고 죽일지 살릴지 서로 다투고 있지.

맥베스 (무대 뒤에서) 거기 누구요? 여봐라!

맥베스 부인 아아! 그놈들이 깨어나서

일을 마무리 짓지 못했으면 어떡하지?

시도만 하고 성공하지 못하면 우리는 끝장이야.

무슨 소리지? ― 내가 그자들의 단검을 준비해 놓았어.

남편이 못 봤을 리 없는데.

잠든 덩컨이 내 아버지를 닮지만 않았어도

내가 직접 해치웠을 텐데.

―여보!

맥베스 등장

맥베스 해치웠소 ― 시끄러운 소리가 나지 않았소?

맥베스 부인 부엉이가 울고 귀뚜라미가 소리치긴 했어요.

무슨 말 하지 않았어요?

맥베스 언제?

맥베스 부인 방금.

맥베스 내가 내려올 때?

맥베스 부인 예.

맥베스 들어 봐!

두 번째 방에서는 누가 자고 있지?

맥베스 부인 도널베인이에요.

맥베스 (자기 손을 바라보며)

끔찍한 꼴이군.

맥베스 부인 그렇게 말하다니 그거야말로 어리석은 생각이에요!

맥베스 한 사람은 자면서 큰 소리로 웃었고,

또 한 사람은 "살인이야"라고 소리 질렀어.

그러고는 서로 놀라 잠에서 깨더군.

나는 멈춰 서서 가만히 듣고 있었어.

하지만 기도를 하고는 다시 잠들더군.

맥베스 부인 두 명이 함께 자고 있어요.

맥베스 한 사람이 "신의 가호를!" 하니까

다른 사람이 "아멘"이라고 했어.

사형 집행인의 손을 갖고 있는 내 몰골을 본 것처럼 말이야.

두려움에 질린 그들의 말을 들으면서

나는 그들이 "신의 가호를"이라고 할 때

"아멘"이라고 말할 수 없었어.

맥베스 부인 너무 깊이 생각하지 말아요.

맥베스 하지만 왜 난 "아멘"이라고 할 수 없었을까?

나야말로 신의 가호가 필요했는데도

"아멘"이 목구멍에 걸려 나오지 않았어.

맥베스 부인 우리가 한 짓을 이런 식으로 돌이켜 봐서는 안 돼요.

그러다가는 우리가 미쳐 버릴 거예요.

맥베스 "더 이상 잠들지 못해! 맥베스가 잠을 죽여 버렸어."

이렇게 외치는 목소리를 들은 것 같아.

순진무구한 잠! 엉클어진 근심의 실타래를 엮어 주는 잠,

하루하루 삶의 종착이고, 고된 노동의 피로를 씻어 주는 목욕이며,

상처 입은 마음의 진통제이자, 위대한 자연의 가장 맛있는 요리,

인생의 향연에서 가장 영양가 있는 음식인 잠 ―

맥베스 부인 무슨 얘기를 하는 거예요?

맥베스 여전히 그 목소리는 "이젠 잠들 수 없어!"라고

온 집 안에 소리쳤어.

"글래미스가 잠을 죽였으니 코도어는 더 이상 잠들 수 없어.

맥베스도 잠들지 못해"라고 말이야.

맥베스 부인 누가 그렇게 소리 질렀다는 거죠?

여보, 그렇게 있지도 않은 헛것을 상상하다가는

당신의 고귀한 힘이 다 없어지고 말 거예요.

가요, 물을 좀 가져다가

이 더러운 증거를 당신 손에서 씻어 내세요.

― 왜 이 단검들을 가져온 거죠?

이 칼들은 거기 있어야만 해요. 어서 도로 갖다 놓아요.

그리고 잠든 호위병들에게 피를 묻혀 놓으세요.

맥베스 난 다시는 가지 않을 테요.

내가 한 짓을 생각하는 것만으로도 끔찍해.

차마 그 광경을 다시 볼 수는 없어.

맥베스 부인 이렇게 나약해서야!

그 칼이나 내놔요. 잠든 사람이나 죽은 사람이나

똑같이 그림일 뿐이야.

그림 속의 악마를 보고 무서워하는 건

어린애들이나 하는 짓이지.

덩컨이 피를 흘렸다면

그 피로 호위병들의 얼굴에 칠갑을 해 놓아야지.

그래야 그놈들이 저지른 것처럼 보일 테니까. (퇴장)

(무대 뒤에서 문 두드리는 소리 들린다)

맥베스 이 소리는 어디서 나는 거지?

온갖 소리에 깜짝깜짝 놀라니 도대체 내가 왜 이러는 거야?

여기 내 손을 좀 봐! 아아! 내 눈알이 뽑혀 나가는 것 같구나.

넵튠 신의 바닷물을 다 가져온다 한들 내 손에 묻은

이 피를 깨끗이 씻어 낼 수 있을까?

아니야, 오히려 이 손이 거대한 바다를 붉게 물들이고

초록색 물빛을 시뻘겋게 만들 거야.

맥베스 부인 다시 등장

맥베스 부인 이제 내 손도 당신 색깔과 같아요.

하지만 난 당신처럼 허옇게 겁에 질린 심장을 갖고 있진 않아.

(노크 소리)

남쪽 대문에서 문 두드리는 소리가 들리는군요.

— 우리 처소로 물러납시다.

물만 약간 있으면 이 행위가 씻어질 거예요.

잠옷을 걸쳐요. 혹시 불려 나오더라도 자다 깬 것처럼 보이게.

— 그렇게 생각에만 빠져 있지 말고요.

맥베스 내가 한 짓을 깨닫느니 차라리 생각에 빠져 모르는 편이
나아.

(노크 소리)

그렇게 문을 두드려서 덩컨을 깨워라.

그럴 수 있으면 좋겠다! (함께 퇴장)

3장

[같은 장소]

문 두드리는 소리. 문지기 등장

문지기 작작 좀 두드려라! 저렇게 두들겨 대면 지옥의 문지기라
도 문 열어 주느라 정신이 없겠다. (노크 소리) 꽝, 꽝, 꽝. 지옥
에 사는 악마 비엘저법의 이름으로 묻노니, 거기 누구요? —풍
년이 나서 쌀값 떨어질까 지레 겁먹고 목매달아 죽은 농부인가
보군. 어서 오시오, 계절에 죽고 사는 농부 양반, 수건이나 넉넉
히 가져오시오. 여기서는 땀깨나 흘릴 테니까. (노크 소리) 꽝,

꽝. 다른 악마의 이름으로 묻노니, 거기 누구요?—여기 가서는 저쪽을 부인하고, 저기 가서는 이쪽을 부인해서 그렇게 얼버무리는 걸로 넘어가는 놈이군. 하느님을 위한다면서 반역을 저질렀지만, 그렇게 얼버무려 속이는 걸로도 천국에는 갈 수 없었던 게지. 들어오시오, 얼버무리는 양반. (노크 소리) 꽝, 꽝, 꽝. 거기 누구요?—프랑스식 바지에서 옷감을 떼어먹어 지옥에 오게 된 영국 재봉사로군. 어서 오시오, 재봉사 양반. 여기서는 지옥 불 덕분에 다리미가 잘 달구어질 거요. (노크 소리) 꽝, 꽝. 조용할 때가 없군! 대체 누구요? 하지만 여기는 지옥에 비하면 너무 춥지. 지옥의 문지기 노릇은 그만 해야겠다. 영원히 타오르는 지옥 불로 이끄는 환락의 길에 들어선, 갖가지 직업을 가진 여러 놈들을 들여보낼 생각이었지만 말이야. (노크 소리) 갑니다, 가요! 문지기한테 한 푼 주시는 것도 잊지 않으셔야 됩니다요.

(문을 연다)

맥더프와 레녹스 등장

맥더프 도대체 얼마나 늦게 잠들었기에
이렇게 늦은 시간까지 누워 있는 건가?

문지기 두 번째 닭이 울 때까지 술판을 벌였습지요, 나리. 술을 마시면 세 가지가 벌어진답니다.

맥더프 특별히 술 때문에 벌어지는 세 가지 일이란 게 대체 뭔가?

문지기 예, 나리. 코가 빨개지고, 잠이 오고, 오줌이 마려운 거지

요. 술은 욕정을 일으키기도 하고 없애기도 합지요. 술을 먹으면 회가 동하지만, 막상 잘 되지는 않으니까요. 그러니 술은 욕정을 가지고 장난을 치는 거지요. 세우지만 눕히기도 하고, 발동은 걸지만 바로 꺼뜨리니까요. 기를 살려 주지만 바로 죽이기도 하고, 일을 시키지만 오래 버티지는 못해요. 한마디로 말해서 이랬다저랬다 하면서 결국 잠들게 만들고, 넘어뜨린 다음에는 떠나 버리지요.

맥더프 지난밤에 술이 자네를 넘어뜨린 모양이군그려.

문지기 사실 제 모가지를 잡아 쓰러뜨렸습지요, 나리. 하지만 저도 복수를 해 줬답니다. 저도 만만치 않은 놈이어서 술이 제 발을 걸자 저도 그놈을 토해 내던져 주었으니까요.

맥더프 주인께서는 일어나셨나?

맥베스 등장

문 두드리는 소리에 잠이 깨신 모양이군. 저기 나오시네.

레녹스 잘 주무셨습니까, 영주님?

맥베스 두 분 다 안녕하시오?

맥더프 폐하께서는 일어나셨는지요, 영주님?

맥베스 아직 안 일어나신 것 같소.

맥더프 일찍 깨우라고 하셨는데요.

제가 오히려 늦은 것 같습니다.

맥베스 폐하께 모시고 가리다.

맥더프 이 일이 즐거운 수고라는 건 알지만

그래도 힘든 건 힘든 거지요.

맥베스 좋아서 하는 수고는 힘든 줄도 모르는 법이랍니다.

바로 여기요.

맥더프 감히 폐하를 깨워야겠습니다.

그게 제 의무니까요. (퇴장)

레녹스 폐하께서는 오늘 떠나시나요?

맥베스 그럴 겁니다. 그렇게 분부하셨으니까요.

레녹스 어젯밤은 사나웠습니다.

우리 숙소에서는 굴뚝이 다 무너져 내리고

사람들 말로는 허공에서 울음소리도 들렸답니다.

기이한 죽음의 비명 소리도 들리고,

올빼미가 밤새도록 끔찍한 목소리로

상심의 시간에 새롭게 생겨난

무시무시한 사건과 혼돈스러운 사건에 대해

아우성치며 울어 댔다고 해요. 사람들 말로는

땅이 열병에 걸려 흔들리기까지 했다고 하더군요.

맥베스 정말 사나운 밤이었습니다.

레녹스 제 기억으로는 어제 같은 밤은 또 없었던 것 같습니다.

맥더프 다시 등장

맥더프 오, 끔찍해! 끔찍하고, 또 끔찍한 일이오!

너무 끔찍해서 감히 생각할 수도 없고, 입에 담을 수는 더더
구나 없소.

맥베스와 레녹스 (함께) 무슨 일이오?

맥더프 혼란이 드디어 걸작을 만들어 냈소!

대역무도한 살인자가 하느님이 기름 부으신 왕의 신전을 깨고

그 안의 생명을 훔쳐가 버렸소!

맥베스 뭐라 하셨소? 생명을?

레녹스 폐하를 말이오?

맥더프 방에 가 보시오.

그러면 다시 살아난 메두사를 본 듯 눈이 멀게 될 거요.

─나한테 더 이상 말 시키지 마시오.

가서 보고, 직접 말해요─ (맥베스와 레녹스 퇴장)

일어나! 모두 일어나요!─

비상종을 울려라!─살인이다, 반역이야!

뱅코, 도널베인 왕자님! 맬컴 왕자님, 일어나세요!

죽음을 모방한 솜털 같은 잠을 떨어내고

진짜 죽음을 직시하시오!─일어나, 어서 일어나요,

그리고 최후의 심판 날의 형상을 보시오!─맬컴 왕자님!

뱅코!

무덤에서라도 일어나서 귀신처럼 걸어와

이 끔찍한 광경을 보시오! 종을 울려라!

(종이 울린다)

맥베스 부인 등장

맥베스 부인 도대체 무슨 일이기에

이토록 끔찍한 나팔 소리로

온 집 안의 자는 사람들을 다 깨우셨나요?

왜 그러세요? 어서 말씀하세요.

맥더프 오, 부인,

얌전하신 부인께서 놀라실까 봐 감히 말을 못하겠습니다.

이 말을 연약한 여성의 귀에 다시 한다면

말하자마자 목숨을 잃을 수도 있으니까요.

뱅코 등장

오, 뱅코 장군! 어쩌면 좋소!

폐하께서 살해당하셨소!

맥베스 부인 뭐라고요! 그럴 수가!

게다가 저희 집에서요?

뱅코 어디에서 일어났건 잔인한 일입니다.

맥더프 장군, 차라리 지금 말을 부인하고

그런 일이 없다고 말해 주시오.

맥베스와 레녹스, 로스 등장

맥베스　이 일이 벌어지기 한 시간 전에 죽었더라면

　　난 축복받은 삶을 살았을 텐데.

　　지금 이 순간부터 인생에서 심각한 일이란 없을 것이오.

　　모든 건 단지 장난감처럼 하찮을 뿐이지.

　　명예도 은총도 모두 죽었어요.

　　생명의 포도주가 엎질러졌으니

　　저장고에는 자랑할 게 술찌끼밖에 없게 됐습니다.

맬컴과 도널베인 등장

도널베인　뭐가 잘못됐나요?

맥베스　두 분이 잘못되셨습니다. 아직 모르실 뿐이지요.

　　왕자님들의 피의 원천이자 머리이며 근원이 그쳐 버렸습

　니다.

　　피의 원류가 끊겼습니다.

맥더프　부왕께서 살해되셨습니다.

맬컴　오! 대체 누가?

레녹스　폐하 침소의 호위병들이 저지른 일인 것 같습니다.

　　손이며 얼굴에 온통 피가 묻어 있더군요.

　　그놈들의 칼도 그렇고요. 닦지 않은 채로

　　그놈들 베개 위에 올려 있는 걸 찾아냈습니다.

　　그자들은 멍하니 바라만 볼 뿐 정신이 빠져 있는 것 같았습

　니다.

그놈들한테 누구의 생명도 맡겨서는 안 되는 거였는데.

맥베스 오! 내 격노가 후회막심이오.

그놈들을 죽여 버렸으니.

맥더프 왜 그러셨소?

맥베스 누군들 놀랐으면서도 이성을 잃지 않고,

격노했으면서도 침착하고,

충성심이 앞서는데도 냉정할 수 있겠소?

누구도 그럴 수는 없을 겁니다.

내 격렬한 충성심이 서둘러 가느라

천천히 따라오는 이성을 앞질렀을 뿐이오.

— 여기 덩컨 폐하께서 누워 계셨소.

은색 피부는 제왕의 금색 피로 얼룩지고,

깊이 베인 상처는 파괴가 마음대로 활개 치기 위해서

벌리고 들어간 균열 같았소.

그런데 살인자들은 저기 있었소.

살인의 증거인 피에 흠뻑 젖어서,

핏덩어리가 단검에 엉겨 붙은 채 말이오.

가슴에 충정을 지니고 용기 또한 있는 자라면

그 누구인들 충성심의 발현을 억제할 수 있었겠소?

맥베스 부인 (쓰러지며) 저는 기절할 것 같아요!

맥더프 부인을 돌봐 드리시오.

맬컴 (도널베인에게만 들리도록) 가장 분개해야 할 사람은 우리
 인데

왜 우리는 입을 다물고 있는 거지?

도널베인 (맬컴에게만 들리도록) 송곳 구멍 속에 숨어 있는 우리

의 운명이

언제 뛰어나와 우리를 잡아챌지 모르는데

우리가 무슨 말을 할 수 있겠어요?

어서 떠납시다. 눈물도 나오지 않네요.

맬컴 (도널베인에게만 들리도록) 엄청나게 큰 슬픔인데도

드러낼 수가 없구나.

뱅코 부인을 모셔라. (맥베스 부인 실려 나간다)

황망히 나오느라 추운 날씨에 옷도 제대로 못 입었으니

옷이라도 갖춰 입고 다시 만나서

이 극악무도한 시해 사건에 대해 좀 더 자세히 조사합시다.

두려움과 의심으로 부들부들 떨리지만

하느님의 크신 손에 나를 맡기고

은밀한 음모에 대항해 반역의 악의에 맞서 싸울 것이오.

맥더프 나도 그럴 것이오.

모두 우리 모두 그렇게 할 것이오.

맥베스 남자답게 결단하여 무장을 갖추고 홀에서 만납시다.

모두 그렇게 합시다.

(맬컴과 도널베인을 제외하고 모두 퇴장)

맬컴 너는 어떻게 하겠느냐?

저들과 함께 어울리면 안 돼.

거짓 슬픔을 보이는 건 위선자에게는 쉬운 일이니까.

나는 잉글랜드로 가겠다.

도널베인 저는 아일랜드로 가겠어요.

따로 떨어져 행동하는 게 서로 더 안전할 거예요.

여기서는 사람들의 미소 속에도 칼날이 숨어 있어요.

가까운 친척일수록 더 잔인한 법이지요.

맬컴 시위를 떠난 살인의 화살은 아직 땅에 떨어지지 않았어.

목표가 되지 않는 것만이 우리가 살 길이야.

그러니 말을 타고 떠나자.

작별 인사도 따로 하지 말고 바로 떠나야 해.

자비가 남아 있지 않은 곳에서는

몰래 빠져나가는 게 정당한 거야. (함께 퇴장)

4장

[성 안]

로스와 노인 등장

노인 내 칠십 평생을 나는 잘 기억하고 있답니다.

내 평생 끔찍한 시간도 보내 봤고 이상한 일도 겪어 봤지만

지난밤처럼 험한 밤은 겪어 본 적이 없어요.

로스 예, 노인장. 마치 인간이 한 짓 때문에 화가 난 듯

하늘이 핏빛으로 위협하는 게 보이시지요.

지금은 낮인데도 캄캄한 밤이 태양을 짓눌러서

생명의 빛이 땅과 키스해야 할 시간에

어둠이 땅을 매장해 버렸으니

이건 밤이 득세하기 때문입니까,

아니면 낮이 부끄러워서 이러는 겁니까?

노인 정말 이상한 일이라오.

요즘 일어난 일도 마찬가지고요.

지난 화요일에는 기세등등하게 높이 날던 매가

한갓 부엉이한테 습격당해서 죽었어요.

로스 마찬가지로 이상하고도 확실한 얘기입니다만

평소에는 빠른 발을 지니고 아름다워서

말들 중에서도 가장 사랑받던 덩컨 왕의 말들이

갑자기 사나워져 우리를 부수고 뛰쳐나와

마치 인간과 전쟁이라도 벌이려는 듯

말을 듣지 않았다는군요.

노인 서로 잡아먹었다는 말도 있잖우.

로스 그랬지요. 그걸 직접 본 저도

제 눈을 믿을 수 없었답니다.

맥더프 등장

맥더프 장군이 오시는군요.

세상이 어떻게 돌아가고 있는 겁니까, 장군?

맥더프　모르십니까?

로스　누가 이 잔인한 시역을 저질렀는지 밝혀졌나요?

맥더프　맥베스 장군이 죽인 자들이라더군요.

로스　그럴 수가!

동기가 뭐랍니까?

맥더프　매수되었나 봅니다.

폐하의 두 아들인 맬컴 왕자와 도널베인 왕자가

몰래 도망을 쳤습니다. 그래서 두 사람을 의심하고 있지요.

로스　천륜을 어긴 거군요.

자기 생명을 낳아 준 근원을 잡아먹다니

속절없는 야망입니다!

— 그렇다면 왕위는 맥베스 장군에게 돌아가겠군요.

맥더프　이미 지명을 받아서 대관식 하러 스쿤에 가셨습니다.

로스　덩컨 왕의 유해는 어디에 계십니까?

맥더프　콤 킬로 운구되셨소.

선왕들의 유해를 모시고, 그분들의 유골을 지키는

신성한 사당이지요.

로스　장군도 스쿤으로 가시겠군요?

맥더프　아니요, 저는 파이프로 돌아갑니다.

로스　저는 스쿤에 가 봐야겠습니다.

맥더프　거기서는 모든 일이 잘되었으면 좋겠군요.

— 조심해서 가십시오 —

우리의 헌 옷이 새 옷보다 더 잘 맞을까 걱정입니다.

로스 　노인장도 안녕히 가세요.

노인 　하느님의 축복이 두 분과 함께하기를!

　　　또 악을 선으로 바꾸고 적을 동지로 바꾸는 사람들에게도요!

<div align="right">(모두 퇴장)</div>

3막

1장

[포레스. 성 안의 방]

뱅코 등장

뱅코 마녀들의 예언대로 당신은 이제 세 가지를 다 가졌어.

왕이고 코도어의 영주이고 글래미스의 영주지.

그걸 얻기 위해 틀림없이 사악한 수단을 썼겠지.

하지만 마녀들은 그 자리를 네 후손들에겐 물려줄 수 없다고

했어.

나야말로 많은 왕들의 뿌리이자 선조가 될 거라고 했지.

마녀들이 진실을 말한 거라면

— 맥베스, 너한테는 그들의 예언이 빛이 났으니 —

그렇다면 너한테 진실이 확인되었듯이
내가 들은 예언도 진실로 확인되고
나 역시 희망을 가져도 될까? 쉿, 그만 하자.

팡파르 소리. 왕이 된 맥베스와 왕비가 된 맥베스 부인, 레녹스, 로스,
그 밖의 신하와 하인들 등장

맥베스　여기 우리의 주빈이 계시는군.

맥베스 부인　이분이 빠지신다면
　　우리의 연회가 텅 빈 것처럼 느껴질 거고
　　모든 걸 망치게 될 거예요.

맥베스　오늘 밤 성대한 연회를 베풀 것이니
　　장군이 꼭 참석해 주기 바라오.

뱅코　폐하께서 분부하시는 일이라면
　　풀 수 없는 매듭으로 거기 영원히 묶인 것처럼
　　제 의무를 다하겠습니다.

맥베스　오늘 오후에 말 타고 어디 나가시오?

뱅코　예, 폐하.

맥베스　아니라면 언제나 신중하고 도움이 되었던
　　장군의 좋은 의견을 오늘 열릴 회의에서 들으려 했는데.
　　내일 들어야겠군. 멀리 나가시오?

뱅코　연회 시간에 간신히 맞출 만큼 먼 곳입니다.
　　제 말이 더 빨리 달리지 않는다면

밤늦도록 달려도 한두 시간 늦을 수 있습니다.

맥베스 연회에는 늦지 마시오.

뱅코 알겠습니다, 폐하.

맥베스 짐의 잔인한 사촌들이 하나는 잉글랜드에,

다른 하나는 아일랜드에 머물고 있다고 들었소.

자기들이 저지른 잔혹한 존속 살해는 고백하지 않고

황당하게 지어낸 거짓말로 주위를 현혹하고 있다더군.

하지만 그 얘기는 내일 합시다.

그 외에도 국가의 중대사가 많이 있어

우리 둘이 함께 의논해야 하니.

어서 서둘러 가시오. 밤길 조심해서 돌아오시고.

플리언스도 같이 가오?

뱅코 예, 폐하. 함께 가야 합니다.

맥베스 장군의 말들이 빠르고 안전하기를 바라겠소.

조심해서 갔다 오시오. 잘 다녀오시길. (뱅코 퇴장)

모두 저녁 일곱 시까지는 각자 쉬도록 하시오.

그래야 다시 만나면 더 반갑지요.

짐도 저녁 시간까지는 혼자 있고 싶소.

그때까지 편히 쉬시오.

 (맥베스와 하인만 남겨 놓고 모두 퇴장)

여봐라, 이리 오너라.

그자들이 기다리고 있느냐?

하인 예, 폐하. 성문 밖에서 기다리고 있사옵니다.

맥베스 짐에게 데려오너라. (하인 퇴장)

안전하게 왕이 되지 못할 바에는

왕의 자리는 아무것도 아니야.

뱅코에 대한 내 두려움은 깊이 박혀 있어.

게다가 그의 왕다운 성품에는

두려워해야 할 무언가가 있어.

그는 배짱이 있는 데다,

그 겁 없는 기질에 덧붙여

그의 용기가 안전하게 행동하도록 인도해 주는

지혜도 갖고 있어.

내가 두려워하는 사람은 뱅코뿐이야.

뱅코가 있으면 내 수호신도 기를 못 펴.

마크 앤토니의 수호신이 시저에게 기를 못 폈듯이.

마녀들이 왕이라는 칭호를 내게 처음 붙였을 때,

그는 마녀들을 꾸짖으면서

자기에게도 말을 하도록 시켰지.

그러자 마녀들은 예언자처럼

그가 앞으로 나올 왕들의 조상이 될 거라고 인사했어.

내 아들은 왕위를 물려받지 못한다니!

그렇다면 후사 없는 왕관을 내게 씌워 주고

자손 없는 왕 홀을 내게 쥐여 준 게

결국 내 핏줄도 아닌 손에 빼앗기기 위해서였나.

그렇다면 나는 뱅코의 자손을 위해 내 마음을 더럽히고,

그들을 위해 인자한 덩컨 왕을 죽인 거잖아.

오직 그들을 위해 내 평화의 그릇에 원한을 담고

인류 공동의 적인 악마에게

내 영원한 보석인 영혼을 주어 버린 것 아니냐고.

뱅코의 자손을 왕으로 만들기 위해서!

뱅코 왕가의 씨앗을 위해서!

그렇게 되느니 차라리, 운명아, 결투장으로 오너라.

최후까지 나와 싸워 보자.

— 거기 누구냐? —

두 명의 자객을 데리고 하인 다시 등장

너는 문밖에 나가서 부를 때까지 기다리도록 해라.

<div align="right">(하인 퇴장)</div>

우리가 얘기를 나눈 것이 어제였나?

자객 1 예, 폐하.

맥베스 그렇다면 내 말을 생각해 보았느냐?

과거에 너희를 불운하게 만든 사람이

바로 뱅코라는 사실을 이제 이해했느냐?

너희가 잘못 생각했듯이 죄 없는 과인이 아니라?

지난번 의논할 때 이 점을 내가 분명히 해 주었지.

너희가 어떻게 속았는지 증거도 보여 줬어.

어떻게 학대받았고, 누가 앞잡이였는지,

또 누가 조종을 했는지도.

모든 걸 종합해 보면

바보나 미친놈이라도 '뱅코가 그랬다' 고 말할 거다.

자객 1 폐하께서 그렇게 알려 주셨습니다.

맥베스 내가 그랬지. 오늘 모인 이유는 거기서 더 나가기 위해
서야.

이 모든 일을 그냥 참아 낼 수 있을 만큼

너희는 천성적으로 강한 인내심을 갖고 있다고 생각하느냐?

그 무자비한 손이 너희를 무덤으로 밀어 내고

너희 가족을 영원히 빌어먹게 했는데도

성경에 나오는 것처럼 이 착하신 분을 위해서 기도하고

그의 자손을 위해 기도할 테냐?

자객 1 저희도 사람이고 남자입니다, 폐하.

맥베스 그래, 겉으로는 너희도 남자로 통하지.

사냥개, 그레이하운드, 똥개, 발발이, 들개,

털이 긴 개, 털이 헝클어진 개, 늑대개 들이

모두 개라는 이름으로 불리는 것처럼 말이야.

하지만 감정서에는 빠른 놈, 느린 놈, 똑똑한 놈,

집 지키는 개, 사냥개, 기타 모든 개들이

너그러운 자연이 주신 재능에 따라 구분되어 있지.

그에 따라 각자에 알맞은 특정한 칭호를 받는 거야.

그것들을 모두 싸잡아 통칭해서 부르는 기록과는 다르게 말
이지.

사람도 마찬가지야. 그러니 너희가 감정서에서

가장 하급 남자로 분류되지 않는다고 생각한다면 말하라.

그러면 너희 원수를 없애고 내 총애를 받게 할 만한

그런 일을 너희에게 은밀히 맡길 테니까.

그 원수가 살아 있다는 것만으로도 짐은 편치 못하니

그놈이 죽고 나면 짐도 완벽해질 거야.

자객 2　저로 말할 것 같으면

세상의 못된 풍파에 너무 시달린 나머지

세상에 분풀이만 할 수 있다면

무슨 일을 하든 상관없는 놈입니다.

자객 1　저도 그렇습니다.

불운에 이리저리 끌려 다니고 악재만 생기다 보니

조금이라도 나아질 수 있다면

아무 운에나 제 생명을 맡기거나

아니면 자결이라도 하고 싶은 심정입니다.

맥베스　둘 다 명심해라.

뱅코가 너희 원수라는 걸.

자객 1, 2　예, 폐하.

맥베스　그는 내 원수이기도 하다.

게다가 위험하게도 그는 너무 가까이 있어서

그가 살아 있는 매 순간마다 내 생명이 위협당하고 있어.

비록 짐이 공개적으로 왕권을 휘둘러 그를 제거하고

내 뜻을 관철할 수도 있지만, 그럴 수는 없어.

뱅코와 내게는 공통의 벗들이 있어서

내 차마 그분들의 우정을 저버릴 수 없기 때문이지.

그래서 내가 시키고도 뱅코의 죽음을 슬퍼하는 척해야 하는

거다.

그런 연유로, 또 그 밖의 다른 중대한 이유 때문에

사람들의 눈을 피해 너희에게 은밀하게 도움을 청하는 것이야.

자객 2 폐하의 명을 받들겠사옵니다.

자객 1 저희 목숨을 걸고—

맥베스 너희 결의는 안색만 봐도 알겠다.

어디서 매복하고 정확히 언제 덮쳐야 할지

적어도 한 시간 안에 알려 주마.

오늘 밤 안에 성에서 좀 떨어진 곳에서 결행해야 하느니라.

짐과는 무관한 일이라는 걸 명심하고.

그리고 실수나 후환을 남기지 않기 위해

뱅코와 동행한 아들 플리언스도 어두운 운명을 함께 맞도록

해야 한다.

플리언스를 없애는 일이 뱅코를 없애는 일만큼이나 짐에겐

중요하니까.

둘 다 마음을 굳게 먹어라.

내가 곧 너희에게 다시 가마.

안에서 기다리거라.

자객 1, 2 그렇게 하겠습니다, 폐하.　　　　　　　(자객들 퇴장)

결정되었다. 뱅코, 네 영혼이 날아서 천당을 찾는다면

오늘 밤 찾아내야만 할 것이다.　　　　　　　　(퇴장)

2장

[같은 성의 다른 방]

맥베스 부인과 하인 등장

맥베스 부인　뱅코 장군이 궁에서 나가셨다고?

하인　예, 왕비님. 하지만 오늘 밤 돌아오신답니다.

맥베스 부인　내가 좀 뵙잔다고 폐하께 말씀드려라.

하인　예, 왕비님.　　　　　　　　　　　　(퇴장)

맥베스 부인　모든 걸 걸었지만 아무것도 얻은 게 없어.

　　욕망을 이루었지만 만족을 얻지 못했으니까.

　　살인까지 저지르고도 좌불안석이 되느니

　　차라리 살인의 피해자가 되는 편이 낫겠군.

맥베스 등장

　　왜 그러세요, 폐하?

　　온갖 안 좋은 상상을 벗 삼아 혼자 계시려고만 하니.

　　그런 생각은 일을 저지를 때

같이 죽여 버렸어야지요.

돌이킬 수 없는 일은 생각도 말아야 해요.

과거는 과거인 채로 놓아두세요.

맥베스 우리는 뱀을 베었을 뿐 죽이지는 못했소.

그 뱀은 상처가 아물면 다시 회복할 거요.

실패한 우리의 살의는 그사이에 뱀이 원래부터

갖고 있던 독이빨의 위험 앞에 그대로 노출돼 있어.

밥 먹을 때도 두려움에 떨고,

밤마다 우리를 괴롭히는 이 끔찍한 꿈으로

고통 받으면서 잠드느니 차라리 세상의 틀이 어긋나고

하늘과 땅이 멸망하는 편이 나을 거요.

불안한 흥분 상태로 마음이 고통 받느니

차라리 우리가 죽여 버린 사람들과 같이 죽는 편이 낫겠소.

덩컨은 죽어서 무덤에 있지.

평생 발작적인 열에 시달렸지만 지금은 편안히 잠자고 있어.

그러니 반역은 최악의 짓을 한 거지.

칼도, 독약도, 내우외환도 이제는 그를 더 이상 건드릴 수 없

으니 말이오!

맥베스 부인 자, 자, 여보, 찌푸린 얼굴을 펴세요.

오늘 밤 손님들에게 밝고 쾌활한 모습을 보이셔야죠.

맥베스 그럴 거요, 내 사랑. 그러니 당신도 그렇게 하시오.

잊지 말고 뱅코를 언급하도록 하시오.

표정과 말로 뱅코의 훌륭함을 칭찬해 줘요.

아직은 불안한 처지이니 아침의 시냇물로 왕의 체면을 씻고,

얼굴을 가면 삼아 심중을 가려서

우리 마음속에 뭐가 있는지 감추어야 해.

맥베스 부인 그런 생각은 그만 하세요.

맥베스 여보! 내 마음속에는 전갈이 가득해!

뱅코와 플리언스가 아직 살아 있다는 걸 당신도 알잖소.

맥베스 부인 하지만 그들도 영원히 살 수는 없잖아요.

맥베스 그나마 그게 위안이지. 그들을 없앨 수 있으니.

그러니 기뻐하시오. 박쥐가 수도원에서 날아가기 전에,

암흑의 마녀 헤커티의 부름을 받은

딱딱한 껍질의 풍뎅이가 웅웅거리는 졸린 소리로

밤의 하품 어린 종소리를 울려 대기 전에

끔찍한 사건이 벌어질 거요.

맥베스 부인 무슨 일이오?

맥베스 내 사랑스러운 병아리, 당신은 몰라도 돼.

나중에 칭찬이나 해 주구려.

자, 눈을 가리는 밤이여, 어서 오라.

인정 많은 낮의 고운 눈을 스카프로 가리고,

잔인하고 보이지 않는 손으로

나를 창백하게 만드는 저자가 자연에게 빌린 목숨의 차용 증

서를

해약하고 산산조각으로 찢어 버려라!

— 날이 어두워지는군. 까마귀도 자기 잠자리로 날아가고 있어.

낮 세계의 착한 생물들은 고개 숙이고 졸기 시작했어.

그사이 밤의 사악한 앞잡이들은 먹잇감을 찾아 깨어나고 있지.

당신은 내 말이 놀라운 모양이군. 하지만 가만히 있어요.

한 번 저지른 악행은 다른 악행을 저질러야만 강하게 될 수 있는 법.

자, 같이 들어갑시다. (함께 퇴장)

3장

[같은 장소. 궁으로 가는 길에 있는 공터]

자객들 등장

자객 1 그런데 누가 너에게 합류하라고 했나?

자객 3 맥베스 왕이다.

자객 2 저자를 의심할 필요는 없어.

왕이 우리한테 지시한 그대로를 저자가 정확히 전달했으니.

자객 1 그럼 여기서 우리와 같이 기다리자.

서쪽 하늘에 아직도 태양빛이 어른거리고 있어.

뒤늦은 여행객도 제때 여관을 잡으려고 서둘러 말 달려 갈 시간이지.

우리가 감시할 대상이 가까이 다가오고 있어.

자객 3　들어 봐! 말발굽 소리가 들려.

뱅코　(무대 뒤에서) 거기, 횃불을 가져오너라.

자객 2　뱅코가 맞아.

　　초대받은 다른 손님들은 모두 이미 성 안에 들어갔으니까.

자객 1　그의 말들이 돌아가고 있어.

자객 3　일 마일쯤 남았어. 다른 사람들이 그런 것처럼

　　뱅코도 여기서 성문까지 걸어갈 거야.

뱅코와 플리언스, 횃불 들고 등장

자객 2　횃불이다, 횃불!

자객 3　바로 저자야.

자객 1　똑바로 해.

뱅코　오늘 밤은 비가 올 것 같구나.

자객 1　비 오게 해 주마.

　　(자객 1이 횃불을 쳐서 꺼뜨리고, 나머지는 뱅코를 습격한다)

뱅코　오, 자객들이다! 도망쳐, 플리언스. 어서 도망쳐, 어서!

　　복수를 해 다오 ― 오, 나쁜 놈!

　　　　　　　　　　　　　　(뱅코는 죽고, 플리언스는 도주한다)

자객 3　누가 횃불을 꺼뜨린 거야?

자객 1　그래야 되는 거 아니었나?

자객 3　한 명밖에 못 죽였잖아. 아들은 도망쳤다고.

자객 2　우리 임무 중 정작 중요한 절반을 못 했군.

자객 1 어쨌든 어서 가자. 우리가 한 일을 보고해야지.

<p style="text-align:right">(모두 퇴장)</p>

4장

[성 안의 연회실]

연회가 준비되어 있고, 맥베스, 맥베스 부인, 로스, 레녹스, 귀족들,
시종들 등장

맥베스 각자의 지위에 따라 제자리에 앉아 주시오.

　　모두 진심으로 환영합니다.

귀족들 감사합니다, 폐하.

맥베스 짐도 손님들과 섞여 앉아 겸손한 주인 역할을 하겠소.

　　왕비는 옥좌에 그냥 계시오.

　　때가 되면 환영사를 하시도록 내 요청하리다.

맥베스 부인 모든 손님들께 저 대신 환영의 인사를 해 주세요.

　　진심으로 환영한다고요.

자객이 문으로 등장

맥베스 보시오, 왕비의 인사에 모두 진심을 다해 감사하다고 하

는구려.

양쪽이 인사에서 비긴 셈이오. 자, 나는 한가운데에 앉겠소.

실컷 먹고 즐깁시다. 곧 짐이 나서서 다 함께 축배를 들겠소.

(문 쪽으로 간다)

(자객에게) 얼굴에 피가 묻었구나.

자객　뱅코의 피가 묻었나 봅니다.

맥베스　그 피가 뱅코의 몸 안에 있는 것보다

네 얼굴에 묻어 있는 편이 내게는 더 낫지. 해치웠느냐?

자객　목을 따서 죽였습니다. 소인이 했지요.

맥베스　네가 최고의 자객이다.

플리언스의 목을 딴 자객도 그렇고.

네가 했다면 너야말로 비할 데가 없는 고수지.

자객　폐하―플리언스는 도망갔습니다.

맥베스　내 불안의 발작이 다시 시작되는구나.

그놈까지 해치웠다면 완벽할 텐데.

대리석처럼 완전하고, 바위처럼 든든하고,

대기 중의 공기처럼 자유롭고 거리낌 없을 텐데.

하지만 이제 다시 나는 못된 의심과 두려움의

포로가 되고, 갇히고, 포박당하고, 감금당했어.

―하지만 뱅코는 틀림없겠지?

자객　예, 폐하. 길옆 도랑에 안전하게 누워 있습니다.

머리에 깊은 칼자국이 수십 군데나 나서요.

그중 가장 작은 상처라도 능히 사람을 죽게 할 정도입니다.

맥베스 수고했다.

다 자란 뱀은 죽어 넘어졌다만, 도망간 새끼 역시

지금 당장은 이빨이 없더라도

언젠가는 그 본성상 독을 품을 거다.

― 물러가거라. 내일 자세한 얘기를 들으마. (자객 퇴장)

맥베스 부인 폐하, 흥을 돋워 주셔야지요.

연회가 벌어지는 동안 주인이 자주 술을 권하지 않는다면

사 먹는 음식과 무엇이 다르겠습니까?

식사는 집에서 하는 것이 가장 좋지요.

집 밖에서 해야 한다면 환대야말로 최고의 반찬입니다.

환대 없는 모임은 삭막하기 이를 데 없지요.

맥베스 잘 일러 주었소.

이제 모두 많이 드시고 왕성하게 소화시키시길 바라겠소!

레녹스 폐하께서도 그만 좌정하시지요.

맥베스 뱅코 장군만 참석했다면

이 나라의 모든 고관대작이 다 모였을 텐데.

뱅코의 유령이 등장해 맥베스의 자리에 앉는다

뱅코 장군의 불참에 대해서는 뭔가 잘못됐을까 걱정하느니

무성의하게 오지 않았다고 책망하는 편이 낫겠소.

로스 참석하지 않은 것은 약속을 안 지킨 겁니다.

폐하께서도 여기 같이 앉으시지요?

맥베스 앉을 자리가 없소.

레녹스 여기 폐하의 자리를 남겨 놓았습니다.

맥베스 어디?

레녹스 여깁니다, 폐하. 왜 그리 놀라십니까?

맥베스 대체 여기 있는 사람들 중 누가 이런 짓을 한 건가?

귀족들 무슨 말씀을 하시는 겁니까?

맥베스 (뱅코의 유령에게) 내가 한 짓이라고 말할 수는 없어.

그 피투성이 머리카락을 나한테 대고 흔들지 마.

로스 여러분, 일어납시다. 폐하께서 몸이 안 좋으신 모양입니다.

맥베스 부인 앉아 계세요, 여러분. 폐하께서는 가끔 저러십니다.

젊을 때부터 그러셨지요. 그냥 앉아들 계세요.

이런 발작은 곧 끝납니다. 잠시 후면 제정신으로 돌아오실 거

예요.

너무 빤히 쳐다보면 화를 내시고 발작도 길어질 겁니다.

식사를 계속하시고 쳐다보지 마세요.

— (맥베스에게) 이러고도 남자라고 하겠어요?

맥베스 악마마저 겁에 질리게 만들 저것을 감히 바라보고 있으니

남자 중에서도 용감한 남자지.

맥베스 부인 말도 안 되는 소리!

이건 당신의 두려움이 만들어 낸 상상이에요.

당신을 덩컨한테로 데려갔다던, 그 허공 속의 단검과 똑같은

거라고요.

오! 진짜 두려움에 비하면 아무것도 아닌 이런 허약한 발작은

여자들이 겨울 화롯가에서 주고받는 옛날얘기에나 어울리는
거예요.

할머니한테 들었으니 진짜라고 우기는.

부끄러운 줄 알아요!

왜 그렇게 얼굴을 찌푸리는 거죠?

다 지나고 나면 의자를 보고 있을 뿐이라는 걸 알게 될 텐데.

맥베스 제발, 저길 봐!

봐! 보라고! 어떻게 생각해?

상관없어. 네가 고개를 끄덕일 수 있다면 말도 할 수 있겠지.

납골당과 무덤이 이런 식으로 우리가 묻은 시체들을 돌려보
낸다면

앞으로는 시체가 남지 않도록 솔개한테 다 먹어 치우게 해야
겠다. (유령 퇴장)

맥베스 부인 뭐라고요! 남자답지 못하게 무슨 바보짓이에요?

맥베스 내가 여기 서 있는 게 확실하듯이 유령을 본 것도 확실해.

맥베스 부인 창피하게! 이게 뭐예요!

맥베스 그 옛날에도 살인은 있었지.

인도적인 법이 사회를 정화하기 전에.

아니 그 후에도 듣기에도 끔찍한 살인이 저질러졌어.

뇌가 터져 나오면 사람은 죽고 그걸로 끝이었소.

그런데 지금은 머리에 이십여 군데의 치명상을 입고도

죽은 자가 다시 살아 일어나 산 사람을 의자에서 밀어 내.

이건 그런 살인보다도 더 기괴한 일이야.

맥베스 부인 폐하, 고귀한 벗들께서 기다리고 계세요.

맥베스 잊고 있었군 —

소중한 벗들이여, 이상하게 생각하지 마시오.

내게는 기이한 병이 있소.

나를 잘 아는 사람들에게는 아무것도 아닌 병이오.

자, 모두에게 사랑과 건강이 함께하기를.

이제 과인도 자리에 앉겠소 — 술을 따르라. 가득 따라! —

여기 계신 모든 분들의 행복을 위해 축배를 들겠소.

여기 못 온 뱅코 장군에게도.

장군이 여기 있으면 좋을 텐데!

유령 다시 등장

모두에게, 그리고 뱅코 장군에게 축배를 듭시다.

귀족들 충성을 다할 것을 맹세합니다!

맥베스 썩 꺼져! 내 눈앞에서 사라져! 땅속으로 들어가!

네 뼈에는 골수가 없고 네 피는 차가워.

노려보는 네 눈에는 초점이 없어.

맥베스 부인 늘 있던 발작이라고 생각해 주세요, 여러분.

그것뿐입니다. 단지 지금은 흥을 깨니 문제일 뿐이지요.

맥베스 사람이 할 수 있는 일이라면 나도 다 할 수 있어.

네가 사나운 러시아 곰이나 뿔 달린 코뿔소나

아니면 허케이니아의 호랑이처럼 다가와도

지금 이 모습만 아니라면 내 근육은 꿈쩍도 하지 않을 거다.

아니면 다시 살아나서 일대일로 칼싸움을 해 보자.

내가 그때도 벌벌 떤다면 날 계집애라고 선언해도 좋아.

썩 꺼져라, 끔찍한 그림자 같으니!

실재하지 않는 환상이여, 썩 사라져! —　　　(유령 사라진다)

이제 됐군 —

사라졌으니 난 다시 남자다워졌어 —

자, 여러분, 다시 앉으시오.

맥베스 부인　당신이 그 잘난 착란증으로

모임의 흥을 깨고 연회도 작파해 버렸어요.

맥베스　그런 게 보이고 여름날의 구름처럼 날 덮쳤는데도

짐이 놀라지 않으면 더 이상한 일 아닌가?

내 낯빛은 이렇게 공포로 창백해졌는데

모두 그런 광경을 보고도

원래의 루비 빛 얼굴색을 유지하고 있으니

나도 내 성정이 이상하게 느껴지는군.

로스　무슨 광경 말씀이십니까, 폐하?

맥베스 부인　부탁이니, 아무 말씀 마세요.

그러면 점점 더 나빠지십니다.

질문하면 더 화를 내십니다. 그냥, 오늘은 그냥 가 주세요.

자리 뜨는 순서를 따지지 말고 지금 바로 물러가 주세요.

레녹스　물러가겠습니다. 폐하께서 좋아지시길 바랍니다.

맥베스 부인　모두 안녕히 가세요!　　　(귀족들과 하인들 퇴장)

맥베스　살인은 피를 부를 거라고 했어, 모두.

　　　피는 피를 부를 거라고.

　　　시체를 누른 돌이 움직이고 나무가 말을 했대.

　　　점쟁이들은 이 인과 관계의 이치를 알아채고

　　　까치랑 갈까마귀, 그리고 까마귀를 이용해서

　　　숨어 있는 살인자를 알아내지.

　　　―지금 몇 시요?

맥베스 부인　밤인지 아침인지 서로 다투고 있어요.

맥베스　짐이 불렀는데도 맥더프가 참석을 거부한 것을 어떻게 생 각하시오?

맥베스 부인　사람을 보냈나요?

맥베스　전해 들었소. 하지만 사람을 보내 알아볼 거요.

　　　이 나라 모든 귀족 집에는 내가 매수한 하인들이 심어져 있지.

　　　나는 내일 아침 그것도 일찍 마녀들에게 갈 것이오.

　　　더 많은 걸 내게 얘기하도록 만들어야지.

　　　이젠 최악의 수단을 써서라도

　　　내게 벌어질 최악의 일까지 알아내야겠소.

　　　나 자신만을 위하고 다른 모든 대의명분은 버릴 거요.

　　　나는 이미 너무나 깊숙이 피에 빠져 있어서

　　　계속 건너가지 않으면

　　　되돌아오는 건 계속 가는 것만큼이나 지겨울 거요.

　　　이상한 일이 내 머릿속에 들어 있는데

　　　내 손도 그 일을 저지르고 싶어 하지.

망설이기 전에 실천에 옮겨야 해요.

맥베스 부인　당신은 모든 생명의 보존제인 잠이 부족해요.

맥베스　자, 잠자리에 듭시다.

내 기이한 망상은 초보자의 공포 때문에 생겨난 거요.

좀 더 단련이 필요할 뿐이야.

우리는 이런 일에서는 어린애에 불과하오.　　　　(함께 퇴장)

5장

[황야]

천둥소리. 세 마녀가 헤커티와 만나고 있다

마녀 1　무슨 일이지요, 헤커티 님? 화가 나 보이시네요.

헤커티　화난 게 당연한 것 아니냐?

이 건방지고 주제넘은 할망구들아.

어떻게 감히 맥베스랑 거래를 하고

수수께끼 같은 말로 생사를 발설하면서도

정작 너희한테 주문을 가르쳐 주고

모든 해악을 은밀하게 조종하는 나는 쏙 빠나서

내가 내 역할을 그럴듯하게 하고

내 기술의 영광을 보일 기회를 갖지 못했냐 말이다.

게다가 너희가 한 짓은 제멋대로인 사내놈 하나를 위한 거였
잖아.

앙심 품고 성질 더러운 놈 말이야.

그놈은 다른 놈들과 마찬가지로 자기 잇속만 찾을 뿐이지

너희 따윈 상관하지 않아.

하지만 이제 너희가 속죄할 시간이야.

지금 떠나서 지옥의 강 아케론의 동굴에서 아침에 만나.

그놈이 자기 운명을 알아보러 찾아올 거야.

도구랑 주문이랑 부적이랑 그 밖의 것들도

다 챙겨 가. 나는 날아갈 테니.

오늘 밤은 끔찍하고 무시무시한 목적을 위해 보낼 거야.

정오가 되기 전에 큰일을 해치워야만 해.

달 모퉁이에 범상치 않은 수증기 방울이 매달려 있어.

그게 땅에 닿기 전에 내가 가서 따 와야지.

그걸 마법의 힘으로 증류시키면

그 환영(幻影)의 힘으로 맥베스를 파멸로 몰고 갈 수 있는,

만들어 낸 요귀들을 불러 올 수 있을 거야.

그는 운명을 비웃고 죽음을 경멸하고

지혜나 은혜, 두려움보다 자기 야망을 위에 놓는 놈이야.

너희도 알다시피 지나친 자신감이야말로 인간의 가장 큰 적
인 법이지.

(무대 뒤에서 '어서 와' 라는 노랫소리 들린다)

들어 봐! 나를 부르고 있어. 봐!

내 수호 요정이 안개 낀 구름 위에 앉아 날 기다리고 있어.

<div align="right">(퇴장)</div>

마녀 1 가자, 서둘러. 헤커티 님이 곧 돌아오실 거야.

<div align="right">(모두 퇴장)</div>

6장

[스코틀랜드 모처]

레녹스와 다른 귀족 등장

레녹스 내가 방금 한 말은 당신 생각과 일치하지만
좀 더 넓게 해석해 볼 여지가 있소.
단지 사태가 이상하게 돌아가고 있다는 것만은 말해야겠소.
인자하신 덩컨 왕께서는 맥베스의 애도를 받으셨지요.
─ 어쨌든 서거해 주셨으니 말이오 ─
그리고 용감한 뱅코는 너무 늦게 나다녔어요.
플리언스가 죽였다고 하더군요.
마침 플리언스가 도주했으니까요.
그러니까 사람은 밤늦게 다니면 안 된다는 겁니다.
또 맬컴과 도널베인이 인자하신 부왕을 죽인 게
얼마나 망측한 일인지 생각 안 해 본 사람이 어디 있겠습니까?

저주받을 일이지요.

맥베스 왕이 그 일로 얼마나 슬퍼했는지!

그 길로 경건한 분노에 사로잡혀

술과 잠의 노예가 되었던 두 범인을 죽이지 않았습니까?

참 고귀한 행동 아닙니까?

예, 현명한 행동이기도 했지요.

그놈들을 살려 두어 자기들의 혐의를 부인한다면

살아 있는 누구라도 화가 났을 테니까요.

그러니 맥베스 왕은 매사를 참 잘 처리한 거지요.

만약 그가 덩컨 폐하의 두 아드님을 잡아 가두었다면

─하느님 은혜로 그런 일은 없겠지만─

부친 살해의 죄가 어떤 건지 처절하게 깨닫도록 했을 겁니다.

플리언스도 마찬가지고요.

하지만 쉿! ─거침없이 할 말을 다 하고

폭군의 연회에 참석을 거부한 죄로

맥더프는 숨어 지낸다고 하더군요.

그가 지금 어디 있는지 혹시 아십니까?

귀족 폭군에게 왕위 계승권을 빼앗긴 덩컨 왕의 아드님이

지금 잉글랜드 궁정에 머무르고 있다고 하더군요.

신앙심 깊은 에드워드 왕이 너무나 은혜롭게 맞아 주어서

불운의 심술에도 불구하고 왕자다운 대접을 받고 계신답니다.

맥더프도 그곳에 합류해 성스러운 왕께 간청해

노섬벌랜드 백작인 용감한 시워드 경을 움직이려고 한답니다.

이들이 돕고 하늘에 계신 하느님이 인준해 주신다면

다시 우리 식탁에 밥을 올리고, 밤에는 잠을 자고,

연회에서 피비린내 나는 칼을 치우고,

정당한 충성을 바치고,

공정하게 관직을 얻을 수 있을 겁니다.

이는 지금 우리 모두 간절히 바라고 있는 것이기도 하지요.

그런데 이 소식을 들은 왕이 너무나 격노해서

전쟁을 준비 중이라고 하더군요.

레녹스　맥더프에게도 사람을 보냈답니까?

귀족　그랬지요. 그러자 "나는 가지 않겠소"라는 대답을 들었고,

이에 얼굴을 찌푸린 사자가 홱 등을 돌리면서

'지금 이따위로 대답한 걸 후회할 날이 있을 거요' 라는 뜻으로

뭔가를 중얼거렸다고 하네요.

레녹스　그렇다면 지혜가 허락하는 한 멀리 떨어져 있도록

맥더프에게 충고하는 것이 좋겠습니다.

성스러운 천사가 잉글랜드 궁정으로 날아가

맥더프가 오기 전에 우리의 전갈을 전해 주면 좋겠네요.

지금 저주받은 손아귀 아래에서 고통 받고 있는 우리 조국에

하느님의 축복이 속히 다시 내리시길 바란다는 것도요!

귀족　저도 그 천사 편에 제 기도를 보내고 싶습니다.

(함께 퇴장)

4막

1장

[포레스의 어느 집. 가운데에 솥단지가 끓고 있다]

천둥소리. 세 명의 마녀 등장

마녀 1 세 번, 얼룩 고양이가 울었어.

마녀 2 세 번, 그리고 다시 한 번 고슴도치도 울었어.

마녀 3 괴물 하피어도 울었어 — 그러니 이제 때가 됐어, 때가.

마녀 1 솥 주위를 돌자.
　　　독이 든 내장을 던져 넣어.
　　　삼십일 일간 밤낮으로 차가운 돌 밑에 자면서
　　　독을 뿜어낸 두꺼비를
　　　마법의 솥에서 제일 먼저 삶아 내.

모두　두 배로, 모든 재앙과 고통을 두 배로.

　　　타올라라, 불꽃이여. 끓어라, 가마솥아.

마녀 2　늪에 사는 뱀의 살을 저며

　　　솥에서 끓이고 구워 내.

　　　강력한 고통의 주문을 만들기 위해

　　　도롱뇽 눈과 개구리 발가락,

　　　박쥐 털과 개의 혀,

　　　뱀의 갈라진 혀와 지렁이 침,

　　　도마뱀 다리와 올빼미 날개를 집어넣어

　　　지옥의 국물처럼 부글부글 끓게 해.

모두　두 배로, 모든 재앙과 고통을 두 배로.

　　　타올라라, 불꽃이여. 끓어라, 가마솥아.

마녀 3　용의 비늘, 늑대 이빨, 마녀의 미라,

　　　실컷 처먹은 바다 상어의 위와 내장,

　　　어둠 속에서 캐낸 독당근 뿌리, 염소 간,

　　　월식 때 자른 주목 가지,

　　　투르크인의 코, 타타르인의 입술,

　　　창녀가 도랑에서 몰래 낳아

　　　태어나자마자 목 졸라 죽인 아기 손가락까지 모두 넣어

　　　죽을 걸쭉하게 만들어.

　　　끓는 솥에 호랑이 내장도 집어넣어.

모두　두 배로, 모든 재앙과 고통을 두 배로.

　　　타올라라, 불꽃이여. 끓어라, 가마솥아.

마녀 2 원숭이 피로 솥단지를 식혀.

그러면 주문이 탄탄하게 완성될 거야.

헤커티와 다른 세 명의 마녀 등장

헤커티 오, 약이 잘 됐군! 수고들 했다.

모두 한몫 갖게 될 거야.

이제 솥을 돌면서 노래를 불러.

요정이랑 정령들처럼 원을 그리면서,

너희가 집어넣은 모든 재료에 마법을 걸면서.

(음악 나오고 마녀들 노래를 부른다. 헤커티와 다른 세 명의

마녀 퇴장)

마녀 2 내 엄지손가락이 쑤시는 걸 보니

뭔가 사악한 게 이쪽으로 오고 있어.

(노크 소리)

열려라, 자물쇠야.

두들기는 게 누구라도.

맥베스 등장

맥베스 비밀스럽고 불길한 한밤중의 마녀들아.

뭘 하고 있는 거냐?

모두 이름 붙일 수 없는 거야.

맥베스　너희 마법의 힘에 걸고 묻노니

너희가 어떤 경로로 알게 됐건 내 질문에 대답해 다오.

너희가 바람을 풀어 놓아 교회와 싸우게 만들고

거품 이는 파도로 배를 망가뜨려 가라앉히더라도,

잎이 팬 곡식을 눕히고 나무를 쓰러뜨리더라도,

성들이 파수꾼 머리 위로 무너져 내리고

성곽과 피라미드 꼭대기가 토대 위로 기울어질지라도,

그래서 파괴도 제 하는 일이 지겨워질 지경이 되어

보석 같은 자연의 씨앗들이 서로 섞여 엉망이 될지라도

너희는 내가 묻는 말에 대답해 다오.

마녀 1　말해.

마녀 2　물어봐.

마녀 3　대답해 줄게.

마녀 1　우리 입에서 듣고 싶나,

아니면 우리가 모시는 분들의 입에서 들을 테냐?

맥베스　너희 주인들을 불러. 내가 봐야겠다.

마녀 1　제 새끼 아홉 마리를 잡아먹은 암퇘지 피를 부어.

살인자의 교수대에서 짜낸 기름을 불에 넣어.

모두　오라, 높은 자와 낮은 자.

모습을 드러내고 솜씨를 보여 줘.

천둥소리. 첫 번째 환영으로 투구 쓴 머리 등장

맥베스　말하라, 알 수 없는 힘을 가진 자여.

마녀 1　그는 네 생각을 이미 알고 있어.

　　　아무 말 말고 그냥 듣기만 해.

환영 1　맥베스! 맥베스! 맥베스! 맥더프를 조심하라.

　　　파이프의 영주를 조심해. 날 보내 줘. 이거면 됐어.

<div align="right">(내려간다)</div>

맥베스　네가 무엇이건 경고해 주어 고맙다.

　　　너는 내 두려움을 제대로 알아맞혔어.

　　　하지만 한마디만 더 물어보자―

마녀 1　그에게 명령을 할 수는 없어.

　　　여기 또 하나가 온다. 처음 것보다 더 강한 신통력을 가졌을

　거야.

천둥소리. 두 번째 환영인 피 흘리는 어린아이 등장

환영 2　맥베스! 맥베스! 맥베스! ―

맥베스　내게 세 개의 귀가 있더라도 셋 다 들으마.

환영 2　잔인하고 대담하고 단호하게 해야 해.

　　　인간의 힘은 웃어 넘겨도 좋아.

　　　여자에게서 태어난 어느 누구도 맥베스를 해칠 수는 없을 거야.

<div align="right">(내려간다)</div>

맥베스　그렇다면 널 살려 두마, 맥더프.

　　　널 두려워할 필요는 없겠군.

<div align="right">4막 1장 **273**</div>

하지만 이중으로 확실하게 해 두기 위해

운명의 증서를 받아 두는 게 좋겠지.

역시 널 살려 둬서는 안 되겠다.

겁에 질린 내 두려움이 쓸데없는 걱정 안 하고

천둥소리 속에서도 편안히 잠들려면 —

천둥소리. 세 번째 환영인, 왕관을 쓴 어린아이가 손에 나뭇가지를 하나 들고 등장

이건 뭐지? 왕의 자손처럼 올라와서

어린 이마에 왕권의 둥근 상징을 쓴 이것은?

모두 그냥 듣기만 해. 말 걸지 마.

환영 3 사자의 기질을 가져라. 거만하게.

누가 약 올리건, 누가 성가시게 굴건,

어디서 누가 음모를 꾸미건 맥베스는 결코 패하지 않을 거야.

거대한 버남 숲이 높은 던시네인 언덕을 향해

진격해 오지 않는 한. (내려간다)

맥베스 그런 일은 결코 없을 거야.

누가 숲을 징발할 수 있겠어?

나무한테 땅에 박힌 뿌리를 빼라고 시킬 수 있겠냐고?

달콤한 예언이군! 좋아!

버남 숲이 일어날 때까지는 죽은 반역자들도 다시 일어나지 못해.

높은 자리의 맥베스는 자연의 천수를 다 누릴 거야.

시간과 인간의 관습대로 다 살 거라고.

— 하지만 내 심장은 한 가지를 알고 싶어 두근거린다.

너희가 이렇게까지 말해 줄 재주를 갖고 있다면 말해 다오.

뱅코의 자손이 이 나라를 다스릴 것인지.

모두 더 이상 알려고 하지 마.

맥베스 꼭 알아야겠어. 이걸 거절하면

영원한 저주가 너희한테 내릴 거다!

알려 다오 — 저 솥은 왜 가라앉는 거냐?

(오보에 소리)

이건 무슨 소리지?

마녀 1 보여 줘!

마녀 2 보여 줘!

마녀 3 보여 줘!

모두 그의 눈에 보여 주고 그의 마음을 아프게 해.

그림자처럼 왔다가 그렇게 사라져.

여덟 명의 왕들 등장. 마지막 왕은 손에 거울을 들고 있다. 뱅코가 마지막에 등장

맥베스 넌 뱅코의 유령처럼 생겼구나. 사라져!

네 왕관이 내 눈알을 태우는 것 같아.

네 머리카락은, 금관을 쓴 이마도 그렇고, 첫 번째를 닮았어.

세 번째도 첫 번째와 닮았군 — 더러운 할망구들!

왜 이걸 보여 주는 거냐? — 네 번째도? 뛰쳐나와라, 눈알아!

뭐야? 이 왕가는 최후의 심판 날까지 이어질 건가?

또 하나? — 일곱 번째? — 더 이상 못 보겠다.

그런데도 여덟 번째가 나오는군. 거울을 들고 있어.

거울로 더 많은 후손들을 보여 주는군.

일부는 두 겹의 구(球)와 세 겹의 왕 홀을 들고 있어.

끔찍한 광경이군! — 이제 이게 모두 사실이라는 걸 알겠어.

피투성이의 뱅코가 나를 향해 웃으면서

저들이 모두 제 자손이라고 가리키고 있으니까.

— 뭐야! 정말 그렇단 말인가!

마녀 1 모두 사실이야.

하지만 왜 이렇게 맥베스가 넋을 잃었지?

자, 자매들, 그의 기분을 북돋워 주자.

우리의 장기를 보여 주자고.

나는 공기가 소리를 내도록 주문을 걸게,

너희는 원무를 춰.

그러면 위대한 왕께서 친절하게 말할지도 몰라.

우리가 잘 대접해 드렸노라고.

　　　　　　　　　　　　(음악. 마녀들 춤추다가 사라진다)

맥베스 어디로 갔지? 가 버렸나?—

이 사악한 날을 달력에서 영원히 저주받게 할 테다!

게 누구 없느냐? 들어오너라.

레녹스 등장

레녹스 무슨 일이십니까, 폐하?

맥베스 경도 마녀들을 봤소?

레녹스 아닙니다, 폐하.

맥베스 경 옆을 지나가지 않았소?

레녹스 정말 아닙니다, 폐하.

맥베스 그것들이 타고 가는 공기까지 전염돼 버려라.

그것들을 믿는 모든 사람들에게도 저주가 내리기를!

말 달려 오는 소리를 들었는데, 누가 왔소?

레녹스 맥더프가 잉글랜드로 도망갔다는 말을 전하러

두세 명이 달려왔습니다, 폐하.

맥베스 잉글랜드로 갔다고?

레녹스 예, 폐하.

맥베스 (방백) 시간아, 네가 내 무서운 계획을 앞질러 버렸구나.

재빨리 실천하지 않으면 최초의 계획은 따라잡을 수 없는 법.

이 순간부터는 내 마음에 처음 떠오른 대로

내 손으로 바로 실행할 거야.

지금도 내 생각에 실행의 왕관을 씌우기 위해

생각하자마자 곧바로 해치워야겠다.

파이프 성을 함락시켜. 그의 아내, 자식,

그 밖에 그와 피를 나눈 모든 불운한 인간들을 사정없이 베어

버려라.

광대처럼 허풍 떠는 일은 이제 그만 할 테다.

이 생각이 식기 전에 바로 실천할 거다.

하지만 더 이상 환영은 보기 싫다!

— 지금 도착한 자들은 어디 있소?

자, 그리로 같이 갑시다. (함께 퇴장)

2장

[파이프. 맥더프 성 안의 방]

맥더프 부인, 아들, 로스 등장

맥더프 부인 내 남편이 이 땅을 떠나야 할 만큼 잘못한 게 있었
나요?

로스 인내심을 가지세요, 부인.

맥더프 부인 인내심이 없었던 건 남편이에요.

도망친 건 미친 짓이지요.

잘못한 게 없어도 두려움 때문에 반역자가 되기도 하잖아요.

로스 도망친 게 현명함 때문인지 아니면 두려움 때문인지

부인은 아직 모르십니다.

맥더프 부인 현명하다고요!

자기 아내와 아이들, 저택과 재산을 두고

자기 혼자 도망쳤는데도요?

그 사람은 우리를 사랑하지 않아요.

천륜의 정이 없는 사람이에요.

새들 중 가장 작은 굴뚝새라도

둥지에 있는 어린 새끼를 보호하기 위해서라면

올빼미와 맞서 싸울 거예요.

그는 두려움만 많았을 뿐 우리에 대한 사랑은 없었어요.

어떻게 따져도 이치에 맞지 않게 도망을 쳤는데

현명하다니요!

로스 부인, 제발 좀 진정하세요.

남편 분으로 말할 것 같으면

고귀하고 현명하고 신중해서서

지금의 상황을 가장 잘 아시는 분입니다.

감히 더 이상은 말씀 못 드립니다.

하지만 영문 모르게 반역자로 몰리는

이 시국이 잔인하군요.

우리는 두려움 때문에 소문을 믿지만

정작 뭐가 두려운지는 모른 채

거칠고 사나운 바다 위를 떠다니면서

이리저리 흔들릴 뿐입니다.

— 이제 저도 가 봐야겠습니다.

하지만 머지않아 다시 찾아뵙지요.

세상만사가 최악의 상태에 도달하면

아예 끝장이 나거나,

아니면 다시 올라가 원래 상태로 좋아질 겁니다.

— (맥더프의 아들에게) 귀여운 아가! 신의 가호가 함께하시기를!

맥더프 부인　저 애는 아버지가 있으면서도 없는 거나 한가지예요.

로스　더 있으면 저도 어리석은 꼴을 보이겠군요.

눈물이 나와서 저도 부끄럽고 부인도 불편해질 것 같습니다.

이만 가 보겠습니다.　　　　　　　　　　　　　　　(퇴장)

맥더프 부인　애야, 너희 아버지는 돌아가셨단다.

이제 너는 어떻게 할래? 어떻게 살아가지?

아들　새들처럼 살지요, 어머니.

맥더프 부인　벌레랑 파리랑 잡아먹고?

아들　뭐든지 잡히는 대로요. 새들도 그러잖아요.

맥더프 부인　가엾은 우리 아기 새!

너는 그물이나 새 잡는 끈끈이나

함정이나 올가미가 두렵지 않겠구나.

아들　뭐가 무서워요, 어머니?

그것들은 불쌍한 새를 잡으려고 놓은 게 아닌데.

어머니가 아무리 그렇게 말해도 아버지는 돌아가시지 않았어요.

맥더프 부인　아니야, 돌아가셨어. 아버지도 안 계신데 어떻게 할 거니?

아들　남편도 없는데 어머닌 어떻게 하실 거예요?

맥더프 부인　아무 시장에나 가서 남편 스무 명쯤 사 오지 뭐.

아들　샀다가 다시 파시려고요?

맥더프 부인　우리 아들 참 똑똑하게도 말하네.

　　정말 아이치고는 참 똑똑해.

아들　어머니, 아버지가 정말 반역자예요?

맥더프 부인　그렇다는구나.

아들　반역자가 뭐예요?

맥더프 부인　결혼 서약 같은 걸 맹세하고 지키지 않는 사람이지.

아들　그렇게 하는 사람은 다 반역자예요?

맥더프 부인　그렇게 하는 사람은 다 반역자고, 교수형 당해야 해.

아들　그럼 맹세하고 지키지 않는 사람은 다 목매달아 죽여야

　해요?

맥더프 부인　모두 다.

아들　누가 매달아요?

맥더프 부인　정직한 사람들이.

아들　그럼 거짓말쟁이들은 다 바보야.

　　정직한 사람보다 거짓말쟁이들이 더 많으니까

　　정직한 사람들을 매달면 될 텐데.

맥더프 부인　아이고, 요 장난꾸러기! 그런데 정말로 아버지 없이

　어떻게 할래?

아들　아버지가 돌아가셨으면 어머니가 우셨겠죠.

　　어머니가 안 우시니 곧 새 아빠가 생길 거란 징조네요.

맥더프 부인　요 수다쟁이 같으니! 어쩌면 이렇게 잘 재잘거릴까.

사자 등장

사자　부인께 신의 가호가 있기를!

　　부인은 저를 모르시지만 저는 부인의 신분을 잘 압니다.

　　지금 위험이 가까이 오고 있어요.

　　이 미천한 놈의 충고를 믿으시고

　　어서 여기를 피하셔야 합니다. 어린 자제 분들도 함께요.

　　이렇게 놀라시게 하는 것만으로도 잔인한 짓이지만

　　사실은 더 잔인한 일이 부인께 다가오고 있습니다.

　　하느님이 보호해 주시기를!

　　감히 더 머물지 못하겠습니다.　　　　　　　　　　　(퇴장)

맥더프 부인　어디로 도망간단 말인가!

　　난 죄지은 게 없어. 하지만 이 세상에서는

　　죄짓는 게 오히려 칭찬받을 일이고,

　　착하게 사는 건 때때로 위험한 바보짓이라는 걸 잊고 있었

　구나.

　　그렇다면 내가 죄지은 게 없다고 말하는 건

　　아녀자의 힘없는 대응일 뿐인가?

　　아니, 저들은 누구지?

자객들 등장

자객　남편은 어디 있나?

맥더프 부인 너 같은 놈이 찾을 수 없는 신성한 곳에 있다.

자객 그놈은 반역자야.

아들 거짓말이야. 이 털보 악당 놈아!

자객 뭐라고, 요 어린 것이!

　　　(칼로 찔러 죽인다)

　　　이 못된 어린 놈!

아들 어머니, 전 칼에 찔렸어요.

　　　어서 도망가세요, 어서요! (죽는다)

　　　(맥더프 부인, "살인이야"라고 외치며 퇴장하고, 자객들 뒤를

　　쫓는다)

3장

[잉글랜드. 왕궁의 한 방]

맬컴과 맥더프 등장

맬컴 어디 조용한 그늘을 찾아

　　　거기서 우리의 슬픈 마음을 토해 냅시다.

맥더프 차라리 무서운 칼을 움켜쥐고

　　　용감한 사내들답게 우리 조국을 위해 싸우는 게 낫겠습니다.

　　　매일 아침마다 새로 생긴 과부들이 울부짖고,

새로 고아가 된 아이들이 울어 댑니다.

새로 생긴 슬픔이 하늘의 얼굴을 때려서

마치 하늘도 스코틀랜드를 동정하는 것처럼 소리 내 울며

비슷한 비탄의 소리를 냅니다.

맬컴　나는 믿을 수 있는 일에 울고,

아는 일을 믿고,

바꿀 수 있는 일은 때가 되면 바꿀 거요.

장군이 말한 건 아마 사실일지도 모르오.

이름을 말하는 것만으로도 혀가 부르트는

그 폭군도 한때는 충신 소리를 들었더랬지요.

장군도 그를 아끼셨지 않습니까.

맥베스 역시 아직 장군은 건드리지 않았소.

난 어리지만 날 이용해서 장군이 그에게 공을 세울 수도 있고,

분노한 신 같은 맥베스를 진정시키기 위해서라면

약하고 불쌍하고 힘없는 어린 양을 바치는 게

현명한 일일 수도 있다는 것쯤은 알아요.

맥더프　저는 배신자가 아닙니다.

맬컴　하지만 맥베스는 그렇지요.

아무리 착하고 정직한 사람이라도 왕명에는 휘어지게 마련입니다.

하지만 용서하시오. 내 이런 생각이 당신의 본성을 바꿀 수는 없겠지요.

가장 빛나는 천사는 타락했지만 천사들은 여전히 빛나고 있소.

더러운 모든 것이 착한 겉모습을 하고 있다고 해서

선함이 본래의 착한 겉모습을 버릴 수는 없는 거지요.

맥더프 저는 모든 희망을 잃었습니다.

맬컴 바로 그 점이 내게는 의심스러운 겁니다.

왜 장군은 아내와 아이들을 그 사지(死地)에 버려 두셨소?

그 소중한 대상을, 애정의 강한 고리를,

작별 인사조차 없이? ─ 내 이런 의심은

경을 모욕하려는 것이 아니라 내 안전을 위해서요.

내가 어떻게 생각하든 경은 정의로운 분일지도 모르지요.

맥더프 피 흘려라, 피 흘려, 가엾은 조국아!

대단한 폭군이여, 확고하게 자리 잡아라.

선(善)은 감히 너를 막지 못하니.

사악하게 얻은 열매도 그냥 가져라.

네 자리를 인정하마! ─ 안녕히 계십시오, 왕자님.

폭군이 움켜쥐고 있는 모든 세상을 다 주고

거기에 풍요로운 동방까지 덤으로 준다고 해도

왕자님이 생각하시는 그런 악당은 되지 않겠습니다.

맬컴 언짢게 생각하지 마시오.

장군을 완전히 믿지 못해서 그렇게 말한 것은 아닙니다.

우리 조국은 폭정 밑에서 가라앉고 있어요.

조국이 울고 있고 피 흘리고 있다는 걸 나도 알아요.

날마다 새로운 상처가 원래의 상처에 더해지지요.

날 위해 내밀어 줄 손들이 있다고 믿습니다.

여기, 고마우신 잉글랜드 왕께서 내게 수천 명의 병사를 내주
셨어요.

하지만 이 모든 것에도 불구하고

내가 폭군의 머리를 밟고 서거나

아니면 그 머리를 내 칼끝에 거는 날이야말로

우리 조국은 폭군의 뒤를 이은 자에 의해

지금까지보다 더한 고통을 겪고

이전보다 더 다양한 방식으로 더 많이 아파할 겁니다.

맥더프　그게 누굽니까?

맬컴　바로 납니다. 내 한 몸에는 악덕의 온갖 특징이

다 접목되어 있어서 일단 그것들이 싹트기 시작하면

사악한 맥베스조차 눈처럼 순결하게 보일 거고,

무한한 해악을 가진 나와 비교해 보면

맥베스야말로 어린 양과 같았다는 걸

가엾은 내 조국도 알게 될 겁니다.

맥더프　무시무시한 지옥의 무리 중에서도

맥베스보다 더한 악마는 찾아볼 수 없을 겁니다.

맬컴　나도 그가 잔인하고 음탕하고 탐욕스럽고

거짓되고 남을 속이고 성미 급하고 악의에 차 있어서

이 세상의 악이란 악을 전부 다 갖고 있다는 걸 압니다.

하지만 내 음탕함에는 밑바닥이 없어요.

남의 아내, 딸, 유부녀, 처녀 들을 다 차지하더라도

내 욕정의 물동이를 다 채울 수는 없을 겁니다.

그리고 내 욕정은 내 뜻에 거슬리는

모든 순결한 방해물을 다 없애 버릴 겁니다.

나 같은 사람이 통치하느니 차라리 맥베스가 나아요.

맥더프 인간의 본성에서 억제할 수 없는 성욕은

또 하나의 폭군입니다.

그 때문에 제왕의 복된 옥좌가 너무 일찍 비워지기도 하고

많은 왕들이 그로 인해 몰락하기도 했습니다.

하지만 마땅히 왕자님 것을 갖는 건 꺼려하실 일이 아닙니다.

왕자님은 얼마든지 풍족하게 욕망을 충족시키고도

냉정한 척하실 수 있습니다 — 세상의 눈은 그렇게 가리면 됩니다.

기꺼이 그렇게 할 여자들이 얼마든지 있을 겁니다.

왕자님이 그런 성향을 갖고 있는 걸 알고

자진해서 몸 바치려는 수많은 여자들을 다 집어 삼킬 만큼

독수리같이 엄청난 욕정이 왕자님 안에 있을 리는 없습니다.

맬컴 이뿐 아니라 채울 수 없는 탐욕 역시

악으로 이루어진 내 본성 가운데 자라고 있소.

나는 영지를 뺏기 위해 많은 귀족의 목을 벨 거요.

이 사람의 보석을 탐내고 저 사람의 집을 탐내고도

계속 더 많이 갖고 싶어 하는 내 탐욕은

먹으면 먹을수록 더 배고프게 만드는 소스와 같아서

선하고 충성스러운 내 신하들에게 부당한 죄목을 지어내서라도

그들의 재산을 빼앗고 말 거요.

맥더프　이런 탐욕은 한여름에만 융성한 욕정에 비하면

더 깊이 자리 잡고 더 사악한 뿌리를 갖고 있습니다.

많은 왕들이 살해당한 원인이기도 했지요.

하지만 걱정 마세요. 스코틀랜드는 왕자님 재산만 따지더라도

왕자님의 뜻을 다 채우고도 남을 만큼 부유하니까요.

왕자님의 다른 미덕과 견주어 보면

이런 악덕쯤은 견딜 만합니다.

맬컴　하지만 내게는 미덕이 없소.

정의, 진실, 절제, 신념, 헌신, 인내심, 용기, 불굴의 정신 같은,

왕에게 어울릴 만한 미덕이 내게는 조금도 없소.

대신 갖가지 범죄의 변종은 넉넉히 있고, 이를 여러 방식으로

실천하지요.

그러니 내가 왕권을 갖게 된다면

평화의 달콤한 우유를 지옥에 갖다 붓고

세계의 평화를 혼돈 속에 처박고

세상의 모든 화합을 깨 버릴 겁니다.

맥더프　오, 스코틀랜드여! 스코틀랜드여!

맬컴　이런 자가 나라를 통치하기에 적합하다면 말하시오.

나는 내가 말한 그대로입니다.

맥더프　통치하기에 적합하냐고요?

아니요, 살려 두기에도 적합하지 않습니다.

— 오, 가엾은 내 조국!

자격 없는 폭군에게 피 흘리며 찬탈했는데

언제 다시 건강한 날을 볼 수 있을까?

마땅히 보위에 올라야 할 진정한 후계자가

스스로 탄핵해서 왕권을 포기하고

자기 혈통까지 모욕하고 계시니.

부왕께서는 성인군자 같은 왕이셨습니다.

왕자님을 낳아 주신 왕비님은 서 있을 때보다

무릎 꿇고 기도드릴 때가 더 많았고,

살아 있는 하루하루가 생의 마지막 날인 것처럼

성스럽게 보내신 분입니다.

안녕히 계십시오!

왕자님께서 자기 것이라고 반복해 주장하신 악덕 때문에

저는 스코틀랜드를 떠납니다.

─ 오, 내 가슴이여, 네 희망도 여기서 끝나는구나!

맬컴 맥더프 경, 진실함의 자식인 이 고귀한 분노가

내 영혼에서 검은 의심을 걷고

당신의 진실과 명예를 신뢰하게 만들었소.

악마 같은 맥베스는 많은 추종자를 보내

나를 자기편으로 끌어들이려고 했소.

그래서 나로서는 나름대로 신중을 기하기 위해

사람을 너무 믿지 않게 된 겁니다.

하지만 하늘에 계신 하느님이 경과 나 사이를 주선해 주셨어요.

이제부터는 경의 판단에 나를 맡기고

내가 자신에게 퍼부었던 모든 비난을 취소하겠소.

이 자리에서 나는 자신에게 씌운 모든 오점과 결점이

나와는 아무 상관도 없다는 걸 맹세합니다.

난 아직 여자를 몰라요. 맹세를 어긴 적도 없소.

내 것조차 욕심내 본 적이 없습니다.

약속을 깬 적도 없고

아무리 악마 두목이라도 다른 악마에게 팔아넘기지 않을 겁니다.

생명을 소중히 하듯이 진실도 소중하게 생각해요.

내가 해 본 거짓말이라고는 지금 막 나에 대해서 한 이 거짓말이 처음이오.

진정한 내 본모습은 경과 내 가없은 조국의 것입니다.

사실 경이 여기 오기 전에

연로하신 시워드 경이 중무장한 만 명의 정예 부대를 끌고

우리 조국을 향해 출발했소.

이제 우리 둘까지 합류하면 성공할 가능성은

정당한 대의명분만큼이나 확실할 겁니다.

왜 아무 말씀이 없으시오?

맥더프 좋은 일과 나쁜 일이 한꺼번에 일어나서

어떻게 화해시켜야 할지 모르겠습니다.

잉글랜드 시의 등장

맬컴 나중에 더 논의합시다 —

　　왕께서 나오시나요?

시의 예, 왕자님. 폐하의 치료를 기다리는 가엾은 사람들이

　　무리 지어 왔습니다. 그들의 병은 의술로도 못 고치는데

　　하늘이 폐하의 손에 영험을 주셔서

　　폐하의 손길이 닿으면 병이 바로 낫습니다.

맬컴 고맙소, 시의.　　　　　　　　　　　　　(시의 퇴장)

맥더프 무슨 병을 말하는 겁니까?

맬컴 연주창(連珠瘡)이라는 병이지요.

　　이 선량하신 왕께는 기적의 은사가 있어서

　　내가 잉글랜드에 체류한 이래로 안수 치료하시는 걸 자주 보

았소.

　　어떻게 그런 은혜를 받으셨는지는 하느님만이 아시겠지요.

　　하지만 이상한 병에 걸린 사람들,

　　온통 붓고 궤양에 걸리고 보기에도 딱한 사람들,

　　의사들조차 완전히 포기한 사람들을 왕께서는 치유하세요.

　　그들의 목에 금화를 걸어 주고 경건한 기도를 해 주시지요.

　　왕께서는 후손들에게도 이 치유의 축복을 남기셨다고들 합

니다.

　　이 신기한 힘 덕분에 왕께서는 예언의 은사도 갖고 계십니다.

　　이외에도 여러 은총이 왕좌를 지키고 있어서

　　은혜 가득한 왕이시란 걸 증명하고 있소.

로스 등장

맥더프 누가 오는군요.

맬컴 우리나라 사람이군. 하지만 나는 그를 모르오.

맥더프 어서 오시오.

맬컴 이제 알아보겠군.

　우리를 서로 경계하게 만드는 이유가 빨리 사라지기를!

로스 아멘.

맥더프 스코틀랜드는 여전하오?

로스 아아! 가엾은 우리 조국!

　저 자신도 형편을 알고 싶지 않을 지경이지요.

　우리 모국이 아니라 무덤이라고 해야 할까요.

　아무것도 모르는 사람 외에는 웃는 사람이 없습니다.

　하늘을 찢는 비명과 한숨과 신음 소리가 있지만

　하도 흔해서 아무도 신경 쓰지 않습니다.

　격렬한 슬픔쯤은 그저 흔한 흥분일 뿐이고,

　죽은 사람의 조종(弔鍾) 소리가 들려도 누구냐고 묻지도 않습니다.

　모자에 꽂은 꽃이 시들기도 전에

　착한 사람의 목숨이 먼저 끊어지고,

　병들기 전에 먼저 죽어 나가지요.

맥더프 오. 너무 세밀하지만 또 너무나 맞는 말이오.

맬컴 가장 최근에 일어난 비극은 뭡니까?

로스 한 시간 전에 일어난 일도 말할 거리가 못 됩니다.

매분마다 새로운 비극이 벌어지니까요.

맥더프 내 아내는 어떻게 지내나요?

로스 아, 잘 계십니다.

맥더프 내 아이들은요?

로스 예, 마찬가지지요.

맥더프 폭군이 그들의 평화를 깨지 않았단 말이오?

로스 예, 내가 떠나올 때에는 모두 편안히 안식하고 계셨습니다.

맥더프 좀 더 자세히 얘기해 주시오. 어떻던가요?

로스 제가 무거운 마음으로 소식을 전하러 여기 올 때

폭군에게 궐기한 여러 훌륭한 분들에 대한 소문을 들었습니다.

폭군의 군대가 출동한 걸 보니 믿을 만한 소식인 것 같더군요.

이제야말로 도울 때입니다.

왕자님께서 스코틀랜드에 나타나시면

백성들이 지금의 끔찍한 불행을 벗어던지기 위해

병사로 자원하고, 여자들이라도 나서서 싸우려 할 겁니다.

맬컴 내가 갈 것이니 모두 안심해도 좋습니다.

신앙심 깊은 잉글랜드 왕께서 우리에게

시워드 경과 만 명의 군사를 빌려 주셨소.

그보다 더 경험 많고 훌륭한 군인은

전 기독교 국가를 통틀어도 다시없을 겁니다.

로스 이 기쁜 소식에 저도 기쁜 소식으로 답할 수 있으면 얼마나

좋겠습니까!

하지만 아무도 들을 수 없는 사막에서나

외치고 싶은 소식을 가져왔습니다.

맥더프　무슨 소식이오?

모두에게 해당되는 얘기요?

아니면 어떤 한 사람에게만

해당되는 개인적인 소식이오?

로스　정직한 사람이라면

누구라도 함께 비탄해하지만,

가장 중요한 부분은 장군에게만 해당되는 소식입니다.

맥더프　나와 관계된 거라면

숨기지 말고 빨리 말하시오.

로스　이제까지 장군의 귀가 들은 것 가운데

가장 무거운 소식을 알려야 하니

장군의 귀가 내 혀를 영원히 멸시하지 말았으면 좋겠습니다.

맥더프　아아! 무슨 소식인지 짐작이 가는군.

로스　장군의 성이 기습 공격을 받았소.

장군의 아내와 아이들은 잔인하게 도륙당했고요.

더 자세하게 얘기한다면, 무고하게 살해당한 시체 더미 위에

장군의 시체까지 얹는 게 될 겁니다.

맬컴　자비로우신 하느님! ―

여보시오! 모자로 얼굴을 가리지 말아요.

차라리 슬픔을 표현하시오. 말하지 못한 슬픔은

가슴에 너무 쌓인 나머지 가슴까지 터지게 만든답니다.

맥더프 내 아이들도?

로스 부인, 아이들, 하인들,

찾아내는 대로 모두 죽여 버렸답니다.

맥더프 그런데도 내가 거기 없어야 했다니!

내 아내도 죽었다고 했소?

로스 예.

맬컴 기운을 내시오.

정당한 복수로 이 처절한 슬픔을 치료합시다.

맥더프 맥베스에게는 자식이 없지 —

내 귀여운 어린것들을 모두?

모두라고 하셨소? — 오, 지옥의 매 같은 놈! — 모두를?

뭐라고? 내 이쁜 병아리들과 그 어미 닭까지,

단 한 번에 모조리 잔인하게 낚아채서?

맬컴 장군, 사내답게 고정하시오.

맥더프 그렇게 할 겁니다.

하지만 먼저 인간답게 느껴야겠습니다.

내게 가장 소중한 존재인 자식들이 있었다는 걸

어찌 기억하지 않을 수 있겠습니까?

— 하늘은 그냥 보기만 하고 그들의 편을 안 들어 주었단 말

인가?

죄 많은 맥더프! 네 죄 때문에 그들이 벌을 받은 거다.

네가 죄가 많아서, 그들의 잘못이 아니라, 네 잘못 때문에

그들이 살육당한 거야. 지금은 천국에서 편안히 쉬기를!

맬컴 이 일이 장군의 칼을 가는 부싯돌이 되게 하시오.

슬픔을 분노로 바꿔야 합니다.

심정을 무디게 하지 말고 오히려 격노케 하시오.

맥더프 오! 나도 여자처럼 눈물을 철철 흘리며

내 혀로 슬픔을 쏟아 낼 수도 있습니다.

— 하지만 하늘이시여, 모든 중간 일을 다 생략하시고

이 스코틀랜드의 악마와 나를 일대일로 맞붙게 해 주십시오.

내 칼이 미치는 자리에 그놈을 놓아 주십시오.

그러고도 그놈이 무사히 빠져나갈 수 있다면

그때는 하늘이 그놈을 용서해도 좋습니다!

맬컴 정말 남자다운 말씀이오.

자, 잉글랜드 왕께 갑시다. 우리 군사는 준비가 다 돼 있고

남은 거라고는 왕께 작별 인사 하는 것뿐이오.

맥베스는 다 익어 건들기만 해도 떨어질 열매와 같소.

하늘의 천사들도 무장을 마쳤소.

기운을 차립시다.

밤이 길면 아침이 반드시 오는 법이오. (모두 퇴장)

5막

1장

[던시네인 성의 방]

시의와 시녀 등장

시의 내가 이틀 밤이나 새며 같이 지켜봤지만 그대 말이 맞다는 증거를 보지 못했소. 언제 마지막으로 몽유병 증세를 보이셨다고 했지요?

시녀 폐하께서 전쟁에 나가신 후에요. 왕비님은 침대에서 일어나 가운을 걸치시고, 책장 문을 열고는 종이를 꺼내어 접고, 거기에 뭔가 써서 그걸 봉인하고 나서 다시 잠자리에 드셨어요. 하지만 그러는 내내 완전히 잠들어 계셨답니다.

시의 잠의 은혜를 받으면서도 동시에 깨어 있다니 심신이 심하

게 상하신 거요. 이렇게 주무시면서 걷거나 다른 활동을 하는 것 외에 말씀은 안 하시던가요?

시녀 그건 왕비님께서 금하셔서 말씀 못 드립니다.

시의 내게는 말해도 됩니다. 사실은 말하는 게 마땅하지요.

시녀 시의님께도, 그 누구에게도 말씀드릴 수 없습니다. 제 말을 확인해 줄 다른 증인도 없는 형편이니까요.

맥베스 부인, 초를 들고 등장

저기 보세요! 저기 오십니다. 바로 저런 차림으로, 또 맹세코 완전히 잠드신 상태로요. 잘 보세요. 가까이 가서요.

시의 저 초는 왜 들고 오신 거지요?

시녀 침대 옆에 있었으니까요. 언제나 불을 켜 두라고 명령하셨어요.

시의 보세요, 눈을 뜨고 계시는군요.

시녀 예, 하지만 보지는 못하세요.

시의 지금 뭐 하시는 거지요? 보세요, 손을 비비고 계시잖아요.

시녀 늘 저러십니다. 손 씻는 것처럼요. 십오 분씩 저러고 계실 때도 있답니다.

맥베스 부인 아직도 자국이 남아 있어.

시의 쉿! 말씀하셨어요. 나중에 잘 기억할 수 있도록 다 받아 적어야겠습니다.

맥베스 부인 망할 놈의 핏자국, 썩 없어져! 없어지라고! ─종소

리가 울리네. 한 번, 두 번. 이제 결행할 시간이야 ─ 지옥은 어두워 ─ 여보, 그러지 마세요! 군인이면서 무슨 겁이 그렇게 많아요? ─ 누가 알건 무슨 걱정이에요? 우리 권력에 맞설 자가 누가 있다고요? ─ 하지만 그 노인네 몸 속에 그렇게 피가 많을 줄 누가 알았겠어?

시의 들었지요?

맥베스 부인 파이프 영주에게는 아내가 있었지. 그녀는 지금 어디 있지? ─ 아니, 이 손은 깨끗해질 수 없는 건가? ─ 이제 그만하세요, 여보. 제발 그만 해요. 이렇게 자꾸 놀라시면 모든 걸 망치잖아요.

시의 이런, 이런. 당신은 알아서는 안 되는 걸 알아 버렸군요.

시녀 왕비님은 하지 말아야 할 말씀을 하셨어요. 왕비님이 뭘 알고 계신지는 하늘만이 아시겠죠.

맥베스 부인 아직도 피 냄새가 나. 아라비아의 모든 향유를 다 갖다 부어도 이 작은 손을 향기롭게 할 수는 없을 거야. 오! 오! 오!

시의 저 한숨을 들어 보세요! 몹시 괴로워하고 계시는군요.

시녀 아무리 귀한 몸이 된다고 해도 저런 근심을 가진 채 살고 싶지는 않아요.

시의 그렇기도 하군요.

시녀 빨리 나으시기를!

시의 이 병은 내 능력 밖입니다. 하지만 몽유병을 앓다가 침대에서 편안하게 죽은 사람들도 많이 있으니까요.

맥베스 부인 손 씻고 잠옷을 입어요. 그렇게 창백한 얼굴일랑 하

지 말고 — 말했잖아요. 뱅코는 죽어서 묻혀 있다고. 무덤에서
다시 살아 나올 수는 없어요.

시의 뱅코 장군마저?

맥베스 부인 침실로, 어서 침실로 가요. 대문 두들기는 소리가 들
려요. 자, 자, 자, 자. 내 손을 잡아요. 엎질러진 물은 주워 담을
수 없잖아요. 침실로, 어서 침실로 가요.

시의 이젠 침실로 가시나요?

시녀 바로 가십니다.

시의 괴이한 소문이 떠돌고 있어요.
순리에서 벗어난 일은 순리에서 벗어난 병을 만드는 법이지요.
병든 마음은 귀먹은 베개에라도 비밀을 털어놓게 마련입니다.
왕비님께는 의사보다 사제가 필요한 것 같군요.
— 하느님, 우리 모두를 용서하소서! 잘 돌봐 드리세요.
왕비님 스스로 해칠 만한 도구를 모두 치워 버리고
왕비님한테서 눈을 떼면 안 됩니다 — 안녕히 주무세요.
왕비님 때문에 내 마음도 흐트러지고 내 눈까지 혼란스럽네요.
생각은 있으나 감히 입 밖에 낼 수가 없군요.

시녀 시의님도 안녕히 주무세요. (함께 퇴장)

2장

[던시네인 성 근처의 시골]

고수와 기수 앞세우고 멘티스, 케이스니스, 앵거스, 레녹스와 병사들
등장

멘티스 맬컴 왕자와 그 숙부 시워드 장군, 그리고 맥더프 장군이
이끄는

잉글랜드 군이 가까이에 있답니다.

그분들은 복수심에 불타고 있을 겁니다.

그분들의 절절한 명분이라면

죽은 사람이라도 분개해서

피비린내 나고 음침한 전쟁터로 뛰어들게 될 테니까요.

앵거스 버남 숲 근처에서 우리도 그들과 합류할 겁니다.

그분들도 그쪽으로 오고 있어요.

케이스니스 도널베인 왕자가 그 형님과 함께 있는지 여부를 아
시나요?

레녹스 같이 계시지 않는 것은 확실합니다.

참가한 모든 귀족의 명단을 갖고 있거든요.

시워드 경의 아들을 비롯해서 수염도 안 난 젊은이들이 많습
니다.

이제 처음 어른 티를 내는 젊은이들이지요.

멘티스 폭군은 어떻게 하고 있나요?

케이스니스 막강한 던시네인 성을 굳건히 방어하고 있습니다.

어떤 이들은 그가 미쳤다고 하더군요.

그를 덜 미워하는 어떤 사람들은 광기 어린 용기라고도 부르고요.

어쨌든 그가 병든 성정을 통제의 허리띠로

꽉 묶지 못하고 있는 건 확실합니다.

앵거스 이제야 그간 은밀하게 벌인 살인들이

자기 손에 달라붙어 있다는 걸 실감하는 모양이군요.

이제 반란이 그가 저지른 대역죄를 시시각각 죄고 있어요.

그의 수하들은 명령에 의해서만 움직일 뿐

충성심이라곤 조금도 없으니까요.

마치 난쟁이 도둑놈이 거인의 옷을 훔쳐 입은 것처럼,

맥베스도 왕이라는 자리가 자기에겐 너무 크다는 걸 느낄 겁니다.

멘티스 그렇다면 맥베스의 몸 안에 있는 모든 것이

거기 있다는 이유만으로 스스로를 벌하는 지금,

그의 괴로운 감각이 버둥대며 경기를 일으키는 걸

누가 비난할 수 있겠소?

케이스니스 자, 우리는 계속 행군해 갑시다.

우리의 충성심을 마땅히 받을 분께 바치기 위해서요.

이 병든 국가를 치료해 주실 그분을 만나

그분과 함께 우리 조국을 정화하기 위해

우리 안의 마지막 한 방울의 피까지 쏟아 부읍시다.

레녹스 맬컴 왕자님이라는 정당한 꽃은 적셔 주고,

잡초인 맥베스는 수장해 죽일 만큼의 피를 흘립시다.

버남까지 행군해 갑시다. (행진하며 함께 퇴장)

3장

[던시네인 성 안의 방]

맥베스, 시의, 시종들 등장

맥베스 더 이상 보고를 가져오지 마라.

도망치고 싶은 놈들은 다 도망치라고 해.

버남 숲이 던시네인으로 옮겨 올 때까지는

두려움 따위에 물들지 않겠다.

애송이 맬컴 따위가 뭐야?

그놈도 여자한테서 태어났을 뿐이다.

인간사 모든 결과를 다 알고 있는 마녀들이

나한테 그렇게 예언했어.

'걱정 마라, 맥베스. 여자한테서 태어난 사람은

결코 너한테 해를 끼칠 수 없다'고.

― 그러니 배신자 귀족 놈들은 다 도망가서

잉글랜드 미식가 놈들한테 붙으라고 해.

내 정신과 기개는 의심으로 기죽을 일도 없고,

두려움으로 떨지도 않을 테니까.

하인 등장

악마의 저주를 받을, 허옇게 질린 바보 같은 놈!

왜 그렇게 겁에 질린 얼굴을 하고 있는 거냐?

하인 일만의 ─

맥베스 거위냐, 이놈아?

하인 군사들입니다, 폐하.

맥베스 네 얼굴이라도 찔러서 겁에 질린 얼굴에 핏기를 돌려놔.

간까지 허옇게 질린 놈. 무슨 군사 말이냐? 부스러기 같은 놈!

나가 죽어라! 삼베처럼 허옇게 된 네놈 얼굴을 보면

멀쩡한 사람까지도 겁에 질리겠다.

무슨 군사냐고? 쌀뜨물 낯짝을 한 놈!

하인 잉글랜드 군사들입니다, 폐하.

맥베스 썩 꺼져라. (하인 퇴장)

시튼!

─ 저런 겁쟁이들을 보면 정말 구역질이 나.

─ 시튼, 어디 있나? ─ 이번 일전이야말로

영원히 날 기운 나게 하거나, 아니면 아예 물러나게 만들겠지.

난 살 만큼 살았어. 내 인생 역정은 누렇게 시든 낙엽으로 전

락해 버렸어.

　노년에 함께해야 할 명예나 사랑, 충성과 친구들을

　난 바랄 수가 없어.

　그 대신 나지막하지만 뿌리 깊은 저주, 입빠른 아부, 공치사

만이 있을 뿐이야.

　내 불쌍한 마음은 그것을 거부하고 싶지만 감히 그렇게 못해.

　시튼! ―

시튼 등장

시튼　폐하, 부르셨습니까?

맥베스　다른 소식은 없느냐?

시튼　보고된 것은 모두 사실로 밝혀졌습니다.

맥베스　나는 싸울 것이다. 내 뼈가 살에서 발려질 때까지.

　내 갑옷을 다오.

시튼　아직은 그럴 때가 아닙니다.

맥베스　입고 있겠다.

　더 많은 기병을 내보내 근처를 순찰시켜라.

　두려운 기색을 보이는 자들은 바로 교수형에 처해.

　― 내 갑옷을 달라니까 ―

　환자는 어떤가, 시의?

시의　예, 폐하. 몸이 많이 아프시진 않습니다만

　떼 지어 몰려드는 망상 때문에 고통 받아

편히 주무시지를 못합니다.

맥베스 바로 그걸 치료해 달라는 거요.

명색이 의사라면서 병든 마음을 돌보거나

뿌리 깊은 슬픔을 기억 속에서 빼 버리거나

깊이 박힌 머릿속 고통을 지워 버리거나

꽉 막혀 있는 가슴을 짓누르는 위험한 기억을

달콤한 망각의 약으로 지울 수 없단 말인가?

시의 그런 건 환자 자신이 이겨 내는 수밖에 없습니다.

맥베스 의술 따위는 개한테 줘 버려. 나는 그런 건 필요 없으니까!

어서 내 갑옷을 입혀 다오. 내 지휘봉을 줘 ─

시튼, 척후병을 내보내라.

─시의, 귀족들이 내게서 달아나고 있어 ─

어서 내보내라니까.

─시의, 할 수만 있다면

내 나라의 오줌을 받아 검사해서 병이 뭔지 알아내고,

원래의 왕성한 건강으로 되돌려 주오.

그렇게만 해 주면 내 그대를 칭찬해서

그 칭찬이 메아리 쳐 다시 칭찬으로 돌아오도록 하리다.

─잡아당기라니까 ─

어떤 대황, 꽃차례, 아니면 설사약을 써야

이 잉글랜드 놈들을 여기서 몰아내지?

─그놈들 얘기는 들었겠지?

시의 예, 폐하. 폐하께서 준비하시는 것에 대해

들은 바가 있습니다.

맥베스　—나머지 갑옷은 들고 따라오너라—

　　버남 숲이 던시네인으로 올 때까지는

　　나는 죽음도 멸망도 무서워하지 않을 테다.

시의　(방백) 저 역시 던시네인에서 멀리 도망갈 수만 있다면

　　아무리 많은 돈을 준다 해도 다시 오지 않을 겁니다.

<div align="right">(모두 퇴장)</div>

4장

[던시네인 근처의 시골. 숲이 보인다]

기수와 고수들, 맬컴, 시워드, 시워드의 아들, 맥더프, 멘티스, 케이스
니스, 앵거스, 레녹스, 로스, 그 밖의 군사들 행진하며 등장

맬컴　경들, 자기 집 안방에서도 두려움에 떨며

　　잠들어야 되는 날이 얼마 안 남은 것 같소.

멘티스　저도 그렇게 믿고 있습니다.

시워드　앞에 있는 건 무슨 숲이지요?

멘티스　버남 숲입니다.

맬컴　모든 군사들은 나뭇가지를 잘라

　　그걸로 앞을 가려 은폐하도록 하시오.

그렇게 해서 우리 병사의 숫자를 감추고

적의 척후병이 잘못 보고하게 합시다.

군사 그렇게 하겠습니다.

시워드 자만심에 찬 폭군 혼자 여전히 던시네인을 굳게 지키면서

우리의 포위를 견디어 낼 거라고 합니다.

맬컴 그게 그자의 유일한 희망이지요.

도망갈 기회가 있는 사람들은

지위 고하를 막론하고 반역을 일으켰고

남아 있는 사람들은 억지로 강요당해 마음이 떠난 자들뿐이

니까요.

맥더프 결과를 보면 제대로 판단할 수 있을 겁니다.

우리는 부지런한 군인의 본분만 다하면 됩니다.

시워드 우리가 뭘 얻고 뭘 잃었는지

정당하게 결정해서 알려 줄 시간이 다가오고 있소.

추측밖에 못하는 생각은 불확실한 희망을 말하지만

확실한 결과는 전투로 결정되는 법이오.

이를 향해 진군해 나갑시다. (모두 행군하며 퇴장)

5장

[던시네인 성 안]

기수와 고수들, 맥베스, 시튼, 병사들 등장

맥베스 성의 외벽에 우리의 군기를 걸어라.

　　　"적군이 오고 있다"는 외침이 아직도 들리는군.

　　　우리 성은 견고해서 포위 따위는 웃음거리로 만들 수 있어.

　　　기근과 염병이 저놈들을 다 쓰러뜨릴 때까지

　　　실컷 기다리게 내버려 둬.

　　　우리 편이어야 할 자들과 합류하지만 않았더라도

　　　저놈들과 일대일로 용감하게 맞서 싸워서

　　　잉글랜드로 때려 쫓아 보냈을 텐데. 저 소리는 뭐지?

　　　(무대 뒤에서 여자들의 울음소리 들린다)

시튼 여자들이 우는 소리입니다, 폐하.　　　　　　　　　(퇴장)

맥베스 나는 공포의 맛을 거의 잊어버렸어.

　　　한밤중에 저런 비명 소리를 들으면 감각이 얼어붙고

　　　무서운 이야기를 들으면 머리카락 하나하나가

　　　마치 살아 있는 것처럼 곤두서던 시절도 있었지.

　　　하지만 나는 공포를 질리도록 맛보았어.

　　　살기에 찬 내 생각은 공포에 너무 익숙해져서

　　　이제는 놀라지도 않아.

시튼 다시 등장

저 소리는 뭔가?

시튼　폐하, 왕비님께서 돌아가셨습니다.

맥베스　언젠가는 죽을 목숨이었지.

그런 말을 들을 때가 올 줄 알았어 ―

내일, 또 내일, 그리고 또 내일이

기록된 역사의 마지막 글자에 다다를 때까지

이렇게 살금살금 걸어서 날마다 조금씩 다가오고 있어.

우리의 모든 어제는 바보들한테

죽은 후 흙으로 돌아갈 길을 불 밝혀 알려 주지.

꺼져라, 꺼져, 단명한 촛불이여!

삶이란 단지 걸어 다니는 그림자에 불과할 뿐,

무대에 서 있는 동안은 뻐기고 안달하지만

그 후에는 더 이상 소식조차 들을 수 없는

삼류 배우와 같은 거야.

소리와 격분만 가득하고

아무 의미도 없는 천치의 얘기, 그게 바로 인생이야.

척후병 등장

할 말이 있어서 왔을 것이니 빨리 말하라.

척후병　존경하는 국왕 폐하,

제가 본 걸 보고드려야겠으나

어떻게 말씀드려야 할지 저도 모르겠습니다.

맥베스　그냥 말하라.

척후병　언덕 위에서 보초를 서다가

버남 숲 쪽을 보았습니다.

그런데 제가 보기에는 숲이 움직이기 시작하는 것 같았습니다.

맥베스　거짓말이야, 이 종놈!

척후병　사실이 아니라면 폐하의 진노를 달게 받겠습니다.

하지만 삼 마일 안으로 가까워진다면 폐하도 그 광경을 보실

수 있을 겁니다.

숲이 움직이고 있어요.

맥베스　네놈이 거짓을 고한 거라면

네놈이 굶어 죽을 때까지 제일 가까운 나무에 매달아 놓을

테다.

네 말이 사실이라면 똑같은 짓을 내게 해도 상관없다―

내 자신감도 흔들리고

모호한 말로 진짜인 양 거짓말하는 마녀들도 의심되는군.

"버남 숲이 던시네인을 향해 올 때까지 두려워하지 말라"고?

그런데 지금 숲이 던시네인을 향해 오고 있지 않은가?

―무기를 들어라, 무기를! 어서 성 밖으로 나가라! ―

척후병의 말이 사실이라면 여기서 도망갈 길도 없고

성을 사수하는 것도 무의미한 일이야.

나는 태양이 지겨워지기 시작했다.

세상의 질서가 지금 무너져 버렸으면 좋겠어—

비상종을 울려라!—불어라, 바람아! 내게 오라, 파멸이여!

죽더라도 등에 갑옷을 입은 채 죽을 것이다.　　　(모두 퇴장)

6장

[같은 장면. 성 앞의 평원]

고수와 기수들, 맬컴, 시워드, 기타 장군들과 병사들, 나뭇가지로 은폐하고 등장

맬컴　자, 충분히 가까워졌으니 은폐한 나뭇가지는 던져 버리고

본모습을 보이시오—존경하는 숙부님,

제 사촌인 훌륭한 아드님과 함께 첫 전투를 맡으시지요.

맥더프 장군과 제가 계획한 대로 나머지 일을 맡겠습니다.

시워드　그럼 가겠소—

오늘 밤 우리가 폭군의 군대를 찾아내고도

제대로 못 싸운다면 차라리 지는 게 나을 거요.

맥더프　모든 나팔을 울려라. 있는 힘껏 불어라.

피와 죽음의 저 요란한 전령들을.　　　(모두 퇴장)

(진군의 나팔 소리 계속된다)

7장

[같은 장면. 평원의 다른 쪽]

맥베스 등장

맥베스 기둥에 묶여 있는 곰처럼 끝까지 몰려 버렸군.

　　도망갈 수도 없으니 사람들 오락거리로 기둥에 묶인 곰처럼

　　덤벼드는 개들하고 싸워야만 해.

　　— 하지만 여자한테 태어나지 않은 자가 어디 있겠어?

　　그런 자라면 무서워하겠지만, 아니라면 아무도 두렵지 않아.

청년 시워드 등장

청년 시워드 네 이름이 뭐냐?

맥베스 들으면 무서워할 이름이다.

청년 시워드 아니, 네가 지옥에 있는 그 무엇보다

　　무서운 이름이라 해도 그럴 일은 없을 거다.

맥베스 내 이름은 맥베스다.

청년 시워드 악마가 몸소 온다고 해도

　　그보다 더 가증스러운 이름을 댈 수는 없겠군.

맥베스 그렇겠지. 더 무서운 이름도 없을 거고.

청년 시워드 거짓말 마라, 가증스러운 폭군.

내 칼로 네 말이 거짓임을 증명해 주마.

(둘은 싸우고 청년 시워드는 칼에 찔려 죽는다)

맥베스　너도 여자한테 태어났군 ―

여자한테 태어난 자가 휘두르는 거라면

칼도 우습고 무기들도 가소롭다.　　　　　　　(퇴장)

나팔 소리. 맥더프 등장

맥더프　이쪽에서 소리가 났는데 ― 폭군아, 네 얼굴을 보여라.

네놈이 죽더라도 그게 내 칼로 죽인 게 아니라면

내 아내와 아이들의 혼백이 평생 나를 따라다닐 거다.

불쌍한 아일랜드 용병들은 상대할 마음이 없다.

그놈들은 창을 들도록 돈 받았을 뿐이니까.

맥베스 네놈을 찌르지 못할 바에야 아무도 찌르지 않은 채

내 칼을 도로 칼집에 넣을 것이다.

시끄러운 소리가 나는 걸 보니 너는 저쪽에 있겠구나.

중요한 인물 중의 하나가 싸우고 있는 것 같으니.

행운의 여신이여, 그놈을 찾게만 해 주십시오!

더 이상은 바라지도 않겠습니다.　　　　　　　(퇴장)

나팔 소리. 시워드와 맬컴 등장

시워드　이쪽입니다, 전하 ― 성이 저항 없이 항복했습니다.

폭군의 부하들은 두 패로 갈려 싸우고 있고
귀족들도 용감하게 전투를 벌이고 있습니다.
오늘의 승리는 전하의 것임이 확실하니
더 이상 할 일도 별로 없을 것 같습니다.

맬컴 적이면서도 우리 편에서 싸우는 병사들을 보았소.

시워드 전하, 성으로 들어가시지요. (함께 퇴장)

8장

[전쟁터의 다른 쪽]

나팔 소리. 맥베스 등장

맥베스 왜 로마의 바보들처럼 내 칼로 자결을 해야 하지?
그런 짓을 하느니 살아 있는 적을 찾아내
그놈들한테 상처를 내주고 말겠다.

맥더프 다시 등장

맥더프 돌아서라! 지옥의 개야, 돌아서!

맥베스 다른 누구보다도 네놈을 피했다.
그러니 돌아가라.

네놈 식구들이 흘린 피만으로도 내 영혼은 너무 무겁다.

맥더프 더 이상 말은 필요 없다.

내 말은 칼이 대신할 것이다.

말로 표현할 수 없을 만큼 잔인무도한 악당아!

(둘이 싸운다)

맥베스 네가 아무리 애써 봤자 소용없다.

벨 수 없는 공기를 날카로운 칼로 상처 낼 수 없는 것처럼

너도 날 해칠 수 없어.

네 칼은 약해 빠진 다른 머리에나 휘둘러라.

내 생명은 마법의 보호를 받고 있으니까.

여자한테 태어난 자는 내 생명을 거둘 수 없어.

맥더프 그 마법 따위는 포기해.

네놈이 여전히 섬기는 악마한테 가서 다시 듣고 오너라.

맥더프는 달을 못 채워 어머니 자궁을 찢고 꺼낸 자라는 걸.

맥베스 그렇게 말하는 저 혀에 저주 있으라.

내 사내다운 용기를 약하게 했으니.

거짓말만 하는 마녀들은 더 이상 믿지 않겠다.

그것들은 이중적인 얘기로 날 현혹했어.

내 귀에다가 철석같이 약속을 해 주고

희망을 갖게 되자 그 약속을 깨뜨려 버렸으니.

— 너하고는 싸우지 않겠다.

맥더프 그렇다면 항복해라, 겁쟁이야.

목숨을 부지해서 온 세상의 구경거리로 살아가라.

희귀한 괴물한테 그렇게 하듯이

널 묶은 기둥에 팻말을 매달아

'여기 폭군이 있다'고 써 붙일 테다.

맥베스 항복하지 않을 거다.

애송이 맬컴의 발밑 땅에 입 맞추고

어중이떠중이들의 저주에 시달리지는 않을 테다.

비록 버남 숲이 던시네인으로 오고

여자한테서 나오지 않은 네놈과도 맞서야 하지만,

나는 마지막까지 해 볼 거다.

방패도 던져 버릴 테다. 덤벼라, 맥더프!

'됐으니 그만 하자!'고 먼저 외치는 자에게 저주 있으라.

(싸우며 둘 다 퇴장)

(나팔 소리. 두 사람 싸우며 다시 등장하고 맥베스 칼에 찔려 죽는다)

9장

[성 안]

후퇴를 알리는 나팔 소리. 고수와 기수들, 맬컴, 시워드, 로스, 영주들, 병사들 등장

맬컴 보이지 않는 동지들도 안전하게 돌아오길 빕니다.

시워드 어쩔 수 없는 희생은 늘 있게 마련입니다.

하지만 지금 상태로 보건대 오늘의 대승에 비하면

적은 대가를 치른 것 같군요.

맬컴 맥더프 경이 안 보입니다. 숙부님의 아드님도요.

로스 장군의 아드님은 군인답게 장렬히 전사했습니다.

어른이 되자마자 사망한 겁니다.

조금도 물러서지 않고 싸움으로써

어른이 됐다는 걸 용맹하게 증명하자마자

남자답게 죽었으니까요.

시워드 내 아들이 죽었단 말이오?

로스 그렇습니다. 전쟁터에서 유해를 운구해 왔습니다.

아드님의 가치로 슬픔의 척도를 삼으시면 안 됩니다.

그러면 슬픔이 끝이 없을 테니까요.

시워드 상처가 몸 앞쪽에 났던가요?

로스 예. 앞에만 났습니다.

시워드 그렇다면 하느님의 용감한 군인답게 당당하게 죽은 거요!

내게 머리카락만큼 많은 수의 아들들이 있다고 해도

이 아이보다 더 용감하게 죽기를 바랄 수는 없을 겁니다.

그러니 그 애에 대한 애도는 더 이상 하지 않겠소.

맬컴 더 오래 애도해 마땅한 훌륭한 군인이었습니다.

제가 대신 그를 위해 애도하겠습니다.

시워드 이거면 됐소.

군인답게 용감하게 죽었다고 했으니.

하느님의 축복이 함께하시기를!

— 저기 새로운 기쁜 소식이 오는군.

맥더프가 맥베스의 머리를 들고 다시 등장

맥더프 국왕 폐하, 만세! 이제 국왕이 되셨습니다.

보십시오. 찬탈자의 저주받은 머리가 여기 있습니다.

이제 온 세상도 해방을 맞았습니다.

전하께서 왕국의 보석 같은 분들께 둘러싸인 게 보이는군요.

모두 제 마음과 똑같이 경하드리고 있습니다.

그분들을 대표해서 큰 소리로 외칩니다 —

스코틀랜드 국왕 폐하, 만세!

모두 스코틀랜드 국왕 폐하, 만세!

(팡파르 소리)

맬컴 경들 각자가 베풀어 준 사랑을 계산해

여러분에게 진 빚을 갚을 때까지

그리 많은 시간이 걸리지는 않을 겁니다.

영주들과 친척들은 백작으로 봉할 것이니

이는 스코틀랜드에서 처음 받는 영예가 될 것이오.

새로운 시대에 처리해야 할 많은 일들 —

폭군의 감시의 덫을 피해 해외로 망명한 동지들을 불러들이

거나,

제 손으로 목숨을 끊었다는 악마 같은 왕비와

죽은 백정 놈의 잔인한 앞잡이를 색출해 내는 일 ―

그 밖에 짐이 수행해야 할 많은 일들은

적당한 때에, 적당한 장소에서, 적당한 정도로

하느님의 은총 하에 수행할 것이오.

여러분 모두에게, 그리고 한 분 한 분께 감사드립니다.

스쿤에서 열릴 짐의 대관식에 와 주십시오.

(팡파르 소리와 함께 모두 퇴장)

주

67 고대 그리스 서사시에서 힘은 세지만 단순해서 잘 속아 넘어가는 에
이젝스(Ajex)를 언급함으로써 켄트가 자기를 에이젝스처럼 바보 취
급한다고 생각한 콘월 공작의 격노를 사고 있다.

94 코딜리아를 심장에, 고너릴이나 리건을 발가락에 빗대어 하는 말이
다. 정작 소중히 대해야 할 코딜리아를 내치고 사악한 두 딸에게 모
든 걸 주었다가 불행을 겪는 리어의 처지를 풍자하고 있다.

97 광대가 특유의 반어법으로 현재와 미래를 바꾸어 표현하고 있다. 전
반부에서는 미래라고 하면서 사실은 영국의 현재를 풍자하고 있고,
후반부에서는 불가능한 미래를 통해 현재를 비판하고 있다. 중세 시
인 초서(Chaucer)식의 풍자이므로 초서 시에 나오는 마법사 멀린
(Merlin)이 거론된다.

셰익스피어의 세계와 현재성

이미영(백석대 어문학부 교수)

1. 셰익스피어의 생애

영문학사상 가장 위대한 작가라는 평가를 받고 있지만 막상 셰익스피어의 생애에 대한 공식적인 기록은 거의 없다. 출생과 사망, 결혼과 자식 출생 같은 기본적인 기록 외에 작가의 개인적인 삶을 증명해 줄 기록이 없고 작가 자신의 자전적인 기록 또한 전무하기 때문이다. 셰익스피어의 작품 세계와 전기적인 사실을 결부하기 어려운 이유 중의 하나가 여기에 있다.

셰익스피어는 1564년 작은 시골 마을 스트랫퍼드어폰에이번에서 태어났다. 그의 아버지인 존 셰익스피어는 장갑 제조업자 겸 상인으로 당시 영국 사회에서 중간 계층에 속했고, 그의 어머니인 메리는 부유한 소지주의 딸이었다. 존 셰익스피어의 사업은 번창해서 그는 마을의 다양한 공직까지 겸임했으나 셰익스피어가 학교에 들어갈 때쯤에는 빚을 지고 공직에서도 물러났다. 그리하여 셰익

스피어가 런던에서 극작가로 활동하던 시기까지 상당 기간 궁핍한 생활을 했던 것으로 짐작된다. 그러나 말년에는 형편이 나아져서 1596년에는 아들의 영향력 덕분에 문장(紋章)까지 하사받았다.

"얼마 안 되는 라틴어 지식에, 그보다 더 보잘것없는 그리스어 지식(small Latin and less Greek)"이라는 벤 존슨의 유명한 언급과 19세기 낭만주의 시인들이 만들어 낸 '자연의 천재'라는 개념 때문에 셰익스피어는 제대로 된 교육을 받지 못한 타고난 천재라는 신화의 주인공이 되었다. 그러나 이는 당시 대학을 나와 드라마 작가로 활동한 소위 '대학 출신 작가들(University Wits)'에 비해 그렇다는 것이고, 사실은 보통학교(Grammar School) 교육을 통해 최소한의 인문학적인 소양과 라틴어 고전 지식을 지녔을 것으로 짐작된다. 그의 작품 중 대다수가 고전이나 역사, 혹은 다른 문학 작품을 모티프 삼은 것도 그가 상당한 고전적인 소양과 지식을 소유했다는 것을 반증한다.

18세의 어린 나이에 셰익스피어는 앤 해서웨이(Anne Hatha-way)와 결혼했다. 앤은 당시 셰익스피어보다 여덟 살 많은 26세였고 이미 임신한 상태였다. 결혼한 지 몇 달 후인 1583년에 첫딸 수재너(Susanna)가 태어났고 1585년에는 쌍둥이인 햄닛(Hamnet)과 주디스(Judith)가 태어났다. 1596년 열한 살의 어린 나이에 아들 햄닛이 사망했다는 것 외에는 앤과 세 자녀의 이후 삶에 대해서는 알려진 바가 거의 없다.

쌍둥이들이 태어난 1585년 이후 셰익스피어가 극작가로 런던에서 활동할 때까지의 기간에 대해서는 아무 기록이 없어서 '잃어버

린 시기(lost days)' 혹은 '암흑기(dark age)'라고 불린다. 이 시기 동안 셰익스피어는 고향과 가족을 떠나 순회 극단에 합류해서 배우 겸 극작가로서의 경력을 쌓기 시작했을 것으로 짐작된다. 1585년 쌍둥이의 세례 기록 이후 셰익스피어를 언급한 문서는 1592년이 처음이다. 당시 유명한 극작가였던 로버트 그린(Robert Greene)이 '벼락출세한 까마귀(upstart crow)'라고 셰익스피어를 비난한 소책자가 그것인데, 이와 같은 질시 섞인 비난은 역으로 셰익스피어의 명성이 이 시기에 이미 상당히 높았음을 반증한다. 이 시기에 합류한 순회 극단은 의전장관 극단(Chamberlain's Men)으로, 셰익스피어는 이후 이 극단에서 배우 겸 극작가로, 또 나중(1599)에는 극단 지분을 소유한 동업자로 은퇴할 때까지 활동한다. 이 시기에 집필한 최초의 극이 『헨리 6세』 1, 2, 3부일 것으로 추정된다. 1592년에서 1593년 사이 런던에서 전염병이 돌아 극장이 폐쇄되었고, 이 시기에 장편 『비너스와 아도니스』, 『루크리스의 겁탈』, 『소네트』 연작을 비롯한 장시를 썼을 것으로 추정된다. 이 시는 셰익스피어의 후원자인 사우샘턴 백작에게 헌정되었고, 셰익스피어의 허락 없이 셰익스피어 생전에 무단으로 출판되었다.

1594년 폐쇄되었던 극장이 열리면서 셰익스피어는 다시 활발한 극작 활동을 시작했고, 결국 사망하기 2년 전까지 25년 정도의 기간 동안 37편의 드라마를 집필했다. 희극과 사극, 비극과 희비극 장르의 수많은 걸작이 이 짧은 기간 동안 집필되었으며, 특히 1594년부터 1608년까지의 전성기에는 한 해에도 두세 편의 드라마가 집필되고 상연되었다. 1613년 『두 고귀한 친척』, 『헨리 8세』

를 플레처와 공동 집필한 것을 끝으로 극장에서 은퇴해, 고향인 스트랫퍼드에서 유복하고 여유로운 여생을 살다가 1616년 52세의 나이로 사망했다. 은퇴할 때쯤에는 왕실 극단의 지분과 런던의 부동산, 고향 집을 비롯해 상당한 재산을 축적했는데, 이는 당시 다른 극작가들의 불안정하고 궁핍한 삶과는 다른, 상당히 예외적인 경우에 속하는 것으로서 셰익스피어가 신중하고 실제적인 인물이었음을 짐작하게 해 준다. 셰익스피어의 유산은 극장 동료들과 가족, 특히 큰딸 수재너에게 대부분 돌아갔다. 수재너의 딸 엘리자베스가 자식 없이 사망했으므로 셰익스피어의 직계 자손은 손자 대에서 끊겼다.

멸실된 한 개를 포함하여 총 38개로 추정되는 드라마 작품과 여러 장시(長詩)는 셰익스피어 생전에 그의 이름으로 출판된 적이 없다. 그의 생전에 출판된 장시와 드라마는 여러 경로를 거쳐 무단으로 출판된 것이며, 그 내용의 진위에 대해 논란이 있다. 셰익스피어가 죽은 후 극장 동료였던 존 헤밍(John Heminge)과 헨리 콘델(Henry Condell)이 『페리클레스』를 제외한 서른여섯 작품을 모아 이절판(The First Folio)으로 출간했고, 이것이 오늘날 우리가 읽는 셰익스피어 편집본의 근간이 되었다.

2. 셰익스피어의 시대와 극장

셰익스피어가 이룬 예외적인 성취는 그의 개인적인 재능뿐 아

니라 당시 영국의 시대적인 상황이 함께 작용한 결과였다. 셰익스피어가 활동한 16, 17세기의 영국은 유례없는 변화와 변혁의 시기였다. 이 시기에 영국은 중세 봉건주의에서 근대적인 자본주의로, 가톨릭 국가에서 프로테스탄트 국가로, 농업국에서 상공업 중심의 국가로, 유럽의 변방에서 열강으로 전환하는 엄청난 변화를 겪었다. 이 과정에서 영국 사회와 그 구성원들은 계급, 성, 사상, 제도, 신앙의 모든 영역에서 변혁과 갈등을 겪었고, 다양하고 상반된 이데올로기와 주장이 경쟁적으로 제시되며 서로 갈등했다.

극장은 이처럼 변화하고 갈등하는 힘을 가장 잘 재현하고 이를 다시 재생산하여 유통시킬 수 있는 최적의 장이었다. 엘리자베스조의 극은 중세 민중적인 종교극의 전통과 고대 그리스, 로마 고전극의 특성을 이어받되, 상업 극장 특유의 역동성과 대중성 역시 갖추고 있었다. 돈만 내면 누구나 입장할 수 있고, 귀족에서 창녀에 이르기까지 온갖 계급이 섞여 있었으며, 요란한 박수와 야유를 통해 무대에 적극적으로 반응했던 극성스러운 관객들로 가득 찬 상업 극장은 어느 한 이데올로기가 일방통행될 수 없는 장소였다. 작가 개인의 경험과 감정이 중요한 소재가 되고 제한된 상류층 독자 사이에서만 읽혔던 시 장르와는 달리, 다양한 사상과 생활 방식을 지닌 관객에게 소비되어야 하는 상업 극장은 당시 유통되던 다양한 주장과 이데올로기를 어떤 식으로든 반영하고 재생산하며 유통시킬 수밖에 없었다.

셰익스피어의 성취는 이와 같은 상업 극장의 특성에 힘입은 바 컸다. 장르의 구분 없이 그의 모든 극에는 당대 가장 뜨거운 논쟁

거리였던 여러 중요한 주제가 녹아 있었다. 사극에서 다루어졌던 왕권이나 국민 국가의 문제, 희극에서의 결혼과 여성 문제, 비극에서의 가족과 성, 역사 문제가 그 예로, 이것들은 당시 사회에서 가장 첨예한 논쟁을 불러일으킨 뜨거운 이슈였다. 셰익스피어는 자신의 극을 통해 이 논쟁에 참여하면서 당시 영국 사회의 역동성에 기여했고, 역으로 이와 같은 시대적인 역동성은 그의 문학의 강렬한 힘과 성취를 가능하게 했다.

3. 셰익스피어의 작품 세계

정확하게 구분되는 것은 아니지만 셰익스피어의 작품 세계는 시기와 장르에 따라 나눌 수 있다. 먼저 시기별로 보면 엘리자베스 여왕 시대의 작품과 제임스 1세 시대의 작품으로 대별된다. 드라마가 관객으로부터 자유로울 수 없는 장르라면 당대의 사회 구조상 왕이야말로 가장 중요한 관객이었고, 따라서 왕이 바뀐 두 시기의 작품이 차이를 보이는 것은 당연하다. 튜더 왕조의 정당성을 주장하고 애국심을 고취하는 사극이 튜더 왕조의 마지막 왕인 엘리자베스 여왕 시기에 번성한 것이나, 재치 있고 아름다운 강한 여주인공들이 극을 이끌어 가는 낭만 희극이 여왕 사후에 사라진 것이 그 예다. 절대 왕권을 주장했던 제임스 1세 치하에서 권력의 성격을 조망하는 문제극과 비극, 희비극이 공연된 것도 같은 맥락으로 설명할 수 있다.

장르에 따라 셰익스피어의 작품 세계를 구분하기도 한다. 1623년 셰익스피어 사후에 동료들에 의해 출간된 이절판은 장르에 따라 작품을 구분한 최초의 시도다. 이절판은 『페리클레스』를 제외한 총 서른여섯 개의 작품을 희극, 비극, 사극의 세 장르로 구분해 실었고, 이때부터 셰익스피어의 작품을 장르별로 구분하는 전통이 생겼다. 1594년 이전의 초창기가 사극과 희극, 비극의 실험적인 습작을 선보인 시기라면, 이후 1603년 엘리자베스 여왕이 사망할 때까지는 희극과 사극의 시기다. 『말괄량이 길들이기』, 『베니스의 상인』, 『뜻대로 하세요』, 『헛소동』, 『한여름 밤의 꿈』, 『십이야』 등의 희극과 『헨리 4세』 1·2부, 『헨리 5세』, 『헨리 6세』 1·2·3부, 『리처드 2세』, 『존 왕』 등의 사극이 이 시기의 작품이다. 반면에 『타이터스 앤드로니커스』, 『로미오와 줄리엣』, 『햄릿』을 제외한 주요 비극과 희비극은 제임스 1세 치하의 산물이다. 제임스 1세가 즉위한 1603년부터 5년 동안에 『오셀로』, 『리어 왕』, 『맥베스』, 『앤토니와 클레오파트라』, 『코리올레이너스』, 『아테네의 타이먼』, 『페리클레스』 등의 비극이 집중적으로 쓰였다. 이후 1613년 은퇴할 때까지의 기간은 『심벌린』, 『겨울 이야기』, 『폭풍우』 등의 희비극의 시기다. 마지막 작품으로 추정되는 『헨리 8세』와 『두 고귀한 친척』은 존 플레처와 공동으로 집필했다.

4. 『리어 왕』

　『리어 왕』은 1604년에서 1605년 사이에 쓴 것으로 추정된다. 이 시기는 셰익스피어가 집중적으로 비극을 쓰던 시기로 『오셀로』, 『리어 왕』, 『맥베스』 같은 위대한 비극이 연이어 나왔고, 이후 『앤토니와 클레오파트라』, 『코리올레이너스』, 『아테네의 타이먼』 등이 그 뒤를 이었던 시기다.

　셰익스피어의 모든 작품이 그렇듯이 『리어 왕』 역시 여러 원전에서 소재와 모티프를 빌려 왔다. 1590년대에 공연되고 1605년 뒤늦게 출판된 『레어 왕(*King Leir*)』은 그중 가장 중요한 원전으로, 『리어 왕』에서 리어를 중심으로 전개되는 플롯은 『레어 왕』에서 상당 부분 빌려 왔다. 그러나 두 작품의 가장 큰 차이점은 결말이다. 전쟁에서 승리하여 리어와 코딜리아가 해피 엔딩을 맞는 『레어 왕』과는 달리, 『리어 왕』은 코딜리아와 리어의 비극적인 죽음으로 끝이 난다. 악인들이 비극적인 최후를 맞는 상황에서 선한 주인공들마저 허망한 죽음을 맞는 이 결말은 어떤 원전에서도 찾아볼 수 없고 셰익스피어의 『리어 왕』에만 있는 독특한 결말이다. 권선징악이 일치하지 않아 시적 정의가 이루어지지 않고, 리어나 글로스터의 고통이 비극적인 죽음으로 끝난 것에 대한 관객의 불편함은 왕정복고 이후 150여 년 동안 원전 그대로의 『리어 왕』이 무대에서 공연되지 못하는 결과를 낳았다. 대신 결말을 해피 엔딩으로 바꾼 테이트(Nahum Tate)의 황당한 번안극이 인기리에 상연되었다. 그러나 이후 『리어 왕』은 원전 그대로 복원되었고 현대

에 가까워질수록 가장 인기 있는 레퍼토리 중 하나가 되었다.

『리어 왕』은 셰익스피어가 즐겨 사용한 더블 플롯의 전형적인 예다. 리어 왕을 중심으로 전개되는 주 플롯(main plot)이 리어의 비극적인 실수와 그로 인한 고난, 반성, 깨달음, 성숙을 거쳐 죽음으로 완결된다면, 글로스터 백작을 중심으로 전개되는 서브플롯(subplot)은 글로스터의 실수와 고난, 반성, 깨달음, 죽음으로 이어진다. 서브플롯을 통해 주 플롯의 주제가 변주되면서 강화되고, 나아가 이 두 플롯의 상호 조응을 통해 리어와 글로스터가 겪는 고통과 깨달음이 인간의 보편적인 운명이나 비극으로 확대된다.

『리어 왕』의 비극은 1막 1장, 리어의 잘못된 판단에서 시작된다. 딸들의 효심을 뒷받침해서 왕국을 물려주려는 리어의 생각은 정치적인 차원과 개인적인 차원에서 모두 문제가 있는 판단이다. 우선 딸들에게 실권을 물려주고도 왕으로서의 권위를 유지할 수 있다고 믿은 것은 정치적인 판단 실수다. 중세부터 유럽의 왕권은 왕의 '두 몸(two bodies)' 이론에 기반을 두었다. 자연인으로서의 개인의 몸(body natural)과 왕으로서의 정치적인 몸(body politic)이 그것인데, 왕의 권위와 권력은 이 두 가지가 함께 갖추어져 있을 때에만 확고한 것이다. 리어는 왕의 권한을 버린 자연인(body natural) 리어만으로도 존경과 권위를 가질 수 있다고 생각했지만 이는 정치적으로 잘못된 판단이었고, 이로 인해 리어 한 사람뿐 아니라 브리튼 왕국 전체가 혼란에 빠지게 된다. 리어가 일국의 왕이기에 리어의 실수는 국가의 위기로 연결되고, 리어의 비극은 국가의 비극으로 확대된다.

리어가 딸들의 진실을 알아보지 못하고 코딜리아를 내치는 것은 아버지인 리어의 비극으로 귀결된다. 『리어 왕』은 정치 비극이지만 동시에 가정 비극이기도 하다. 리어가 왕이면서 아버지이고, 고너릴이나 리건은 후계자이면서 딸이기 때문이다. 평생을 거짓과 아첨에 속아 살아 자신과 세상을 똑바로 보지 못했던 리어는, 자신의 잘못된 판단으로 인해 딸들한테 박대당하고, 벌거벗은 채 폭풍우 치는 세상에 내몰려 미쳐 가면서 자신과 세상에 대한 개안(開眼)과 성숙을 경험하게 된다. 왕의 권위에 가려 있을 때에는 아첨에 가려서 자신과 세상에 대한 진실을 보지 못했지만, 모든 것을 빼앗긴 가엾은 노인의 처지가 되고 나서야 자신의 잘못뿐 아니라 사회 제도의 부당함이나 헐벗은 민중의 고단한 처지 등에 대한 깨달음을 얻게 된다. 이와 같은 성숙과 자기 성찰이 있었기에 마지막 장면에서의 리어는 왕의 권위에 기대지 않고도 충분히 위엄 있고 따뜻한 모습을 보여 준다. 리어의 비극적인 여정이 주는 먹먹한 감동의 경험은 이와 같은 인간애와 깊이 있는 성찰에서 비롯되는 것이고, 바로 이런 이유 때문에 많은 비평가들은 셰익스피어 최고의 작품으로 『리어 왕』을 꼽기에 주저하지 않는다.

5. 『맥베스』

『맥베스』의 집필 연대는 대략 1603년에서 1606년 사이일 것으로 추측된다. 이 극과 제임스 1세와의 관련이 많으므로 추측할

수 있는 가장 이른 시기는 제임스 1세가 즉위한 1603년이지만, 여러 가지 정황을 볼 때 가장 설득력 있는 시점은 1606년이다. 『리어 왕』보다는 뒤에, 『앤토니와 클레오파트라』보다는 앞서서 『맥베스』를 집필했다고 추정된다.

『맥베스』는 셰익스피어의 어느 극보다도 정치적인 극이다. 스코틀랜드 출신인 제임스 1세를 의식하여 당시 영국 관객에게는 생소한 소재인 스코틀랜드의 역사를 소재로 삼았고, 스코틀랜드인들을 용맹한 민족으로 묘사했으며, 제임스 1세가 자신의 선조라고 주장한 뱅코를 이상화하여 그 후손들의 통치를 찬양했고, 정당한 왕위 계승자로서의 맬컴의 덕목을 강조하여 제임스 1세와 스튜어트 왕조의 왕위 계승권으로 연결시켰다. 가장 강력한 관객인 왕과, 그 영향력에서 자유롭지 않은 드라마 장르 간의 상관관계를 가장 잘 보여 주는 예라 할 수 있다.

『맥베스』의 원전으로는 홀린셰드(Holinshed)의 『연대기』가 가장 중요하게 지목된다. 영국과 스코틀랜드, 아일랜드 역사를 담은 『연대기』에는 맥베스 시대를 비롯한 11세기 스코틀랜드의 역사가 담겨 있지만 셰익스피어는 이를 의도적으로 변형해서 사용했다. 실존 인물 더프(Duff)와 맥베스, 두 왕의 전기를 하나로 통합해서 주인공 맥베스의 생애로 만드는 과정에서 여러 변화가 많이 있지만, 가장 큰 차이는 젊고 유약했던 덩컨을 자애로운 노인으로 만들고, 맥베스의 찬탈에서 정당한 명분을 없애며, 10년간 스코틀랜드를 잘 통치했던 맥베스를 폭군으로 만든 것이다. 실존 인물 맥베스가 왕위를 찬탈할 만한 최소한의 명분이 있었고 그리 나쁘지

않은 통치자였던 것에 비해, 원전의 중요한 내용을 바꿈으로써 맥베스를 좀 더 악인으로 만든 것이다.

그러나 맥베스는 예컨대 리처드 3세와는 다른 종류의 악인이다. 그는 악행을 하면서도 망설이고 고민한다. 원래부터 야망이 있었기에 마녀들의 암시에 쉽게 넘어갔지만, 결국 결정한 것은 그의 자유 의지이고 이 때문에 그는 선택에 앞서 고민한다. 그는 얼떨결에 범죄를 저지른 것이 아니라 자기가 하려는 일의 성격을 알고 고뇌하면서 살인을 저지른다. 힘들게 얻은 왕위를 지키기 위해 살인은 다시 살인을 불러오고 이 과정에서 맥베스는 불면과 죄책감뿐 아니라 인간으로서의 모든 감정과 존엄을 잃는다. 야망의 동반자였던 부부가 각자 절대적인 고립에 갇혀 서로 위로가 되지 못하는 것도 맥베스가 겪는 상실의 일부다. 인생의 허망함에 대한 5막의 독백은 모든 것을 얻기 위해 살인을 했지만 결국 모든 것을 잃은 사람의 마지막 깨달음이다. 셰익스피어의 작품 세계에서는 드물게 악인이 비극의 주인공으로 될 수 있는 것은, 맥베스가 악인이지만 그가 겪는 고뇌와 고통이 보편적인 공감을 얻을 만하기 때문이고, 그가 얻은 깨달음과 통찰이 비극의 주인공에 값할 만한 깊이를 지니고 있기 때문이다.

『맥베스』는 셰익스피어의 극 중에서 가장 짧은 편에 속한다. 『리어 왕』보다 훨씬 짧고, 가장 긴 『햄릿』의 절반이 조금 넘는 분량이다. 그래서 원래 더 길었던 대본이 공연 시간을 맞추기 위해 함부로 잘려 나가 짧아졌다는 의견도 있지만, 이는 작품 속 해결되지 않은 부분을 근거로 삼은 것일 뿐 객관적인 서술은 아니다.

오히려 헤커티가 나오는 장면 등은 셰익스피어가 아닌 다른 사람의 가필일 것으로 추정된다. 짧은 분량 안에 모든 사건이 일어나기에 이 극의 플롯은 숨 돌릴 틈 없이 빠르게 진행된다. 문지기 대사와 영국 궁정 장면을 제외한 모든 장면이 급박하게 돌아가고 장면마다 에너지가 넘친다. 이와 같은 빠른 진행에 풍성한 상징, 강렬하고 함축적인 은유, 인간성과 악에 대한 깊이 있는 통찰 등이 있기에 『맥베스』는 가장 짧지만 가장 위대한 비극 중의 하나로 평가되고 있다.

6. 셰익스피어의 현재성

셰익스피어가 사망한 지 오랜 세월이 지났지만 그는 여전히 현재진행형의 작가다. 해마다 세계 각국에서 셰익스피어의 원작을 기반으로 한 영화가 쏟아져 나오고, 다양한 스타일로 새롭게 재해석한 공연이 무대에 올라가며, 새로운 번역이 각국의 언어로 이루어지고, 각국의 상황과 현실에 맞게 번안되어 여러 문학 작품의 모티프로 영감을 제시하기도 한다. 우리나라에서도 매년 여러 편의 연극이 한국적인 재해석을 거쳐 새로 만들어지고, 이중 일부는 세계적인 연극제에서 호평을 받기도 했다.

셰익스피어의 인기는 학계에서도 예외가 아니다. 수백 년 동안 '위대한 작가', '국민 시인', '타고난 천재' 등의 최상급 수식어로 찬사받던 셰익스피어에 대한 관심은 1980년경부터 시작된 탈식

민주의, 여성론, 신역사주의, 문화유물론 등의 정치적인 비평에서 더욱 높아졌다. 셰익스피어에 대한 정치적이고 역사적인 연구는 영문학계의 새로운 문화 권력으로 자리 잡은 지 오래다.

이와 같은 셰익스피어의 현재성은 셰익스피어 작품이 갖고 있는 고유의 문학적 가치에 기반한 것이지만, 드라마 장르 특유의 속성과 엘리자베스 조 연극의 역동성에 힘입은 바도 크다. 드라마는 작가 개인의 사상이나 역량뿐 아니라 관객의 요구와 필요에 역동적으로 반응해야만 하는 장르이고, 엘리자베스 조의 연극은 이와 같은 관객의 역동성이 최고조에 달했던 시대다. 셰익스피어의 작품이 그때 거기에서 관객들의 요구를 가장 잘 만족시켰던 작품이라면, 현대의 셰익스피어 작품은 지금 여기에서 새로운 해석으로 현대의 관객들을 만나고 있다.

판본 소개

셰익스피어의 텍스트 문제는 매우 복잡하다. 셰익스피어 본인이 친필 원고를 남긴 바 없고 생전에 직접 출판한 적도 없기 때문에 현재 우리가 접하는 셰익스피어 작품은 모두 후세의 학자들이 여러 자료를 종합해서 만들어 낸 편집본이다. 학자마다 생각이 다르고 판단 기준이 다르기 때문에 모든 편집본이 조금씩 다를 수밖에 없다.

학자들이 편집의 근거로 삼는 판본은 사절판(The First Quarto)과 이절판(The First Folio) 크게 두 가지다. 사절판은 종이를 두 번 접어서 인쇄하는 방식으로, 총 스물두 개의 작품이 셰익스피어 생전에 각각 출판되었다. 이들 중 특히 문제가 많은 사절판을 '나쁜 사절판(The Bad Quarto)'이라고 부른다. 작품에 따라 판을 거듭해서 여러 개의 사절판이 있기도 하다. 이절판은 종이를 한 번만 접어 인쇄하는 방식이고, 셰익스피어 사망 후 그의 동료들이 서른여섯 개의 작품을 전집으로 묶어 출판한 책이다.

이들은 자신들의 이절판만이 유일하게 권위 있는 '진본'이고 그 이전에 출판된 사절판은 모두 해적판이며 믿을 수 없는 가짜라고 비난했다.

18세기부터 본격적으로 시작된 편집은 이들 사절판과 이절판을 비교해서 셰익스피어가 실제로 썼음 직한 텍스트를 거꾸로 만들어 내는 작업이었다. 이절판과 사절판은 모두 막(幕)과 장(章)의 구분이 없고, 인물들의 등장과 퇴장 역시 없으며, 해설이나 지문도 거의 없었다. 지금 독자들이 대하는 셰익스피어 작품은 18세기 이후 현대에 이르기까지 많은 학자들이 공들여 편집한 결과물이다.

『리어 왕』과 『맥베스』 번역은 이들 편집본 중 리버사이드 판(*The Riverside Shakespeare*, Second Edition, 1997)을 기본으로 했다. 모든 편집본이 그렇듯이 리버사이드 판 역시 이절판을 근거로 하되 사절판을 비교 검토해서 넣을 것은 넣고, 뺄 것은 빼고, 바꿀 것은 바꾼 편집본이다. 텍스트 문제를 세밀하게 처리했고 셰익스피어 학자들이 본문 인용할 때 가장 많이 이용하는 편집본이기에 번역의 원본 텍스트로 선택했다. 학계에서 많이 이용되는 아든 판(*The Arden Shakespeare*)과 뉴케임브리지 판(*The New Cambridge Shakespeare*)도 함께 참고했다. 이 두 편집본은 주석이 세밀해서 대학에서 교재로 가장 많이 선택하는 책이다. 난해한 부분은 아든 판과 뉴케임브리지 판의 주석을 참고했고, 세 편집본의 내용이 서로 차이 나는 경우에는 리버사이드 판에 의거해서 번역했다. 리버사이드 판에는 장마다 배경이 적시되지 않았으나 독자의 이해를 돕기 위해 아든 판에 나온 배경을 장마다 넣었다. 지

문의 경우에도 세 가지 편집본을 참고해서 필요하다고 생각되는 부분에 넣었다.

　『맥베스』는 사절판이 원래 없고 이절판만 있어서 각 편집본마다 내용에 큰 차이가 없다. 사소한 차이는 리버사이드 판을 중심으로 번역했다.『리어 왕』은 이절판을 중심으로 '나쁜' 사절판을 참고해서 편집했기 때문에 편집본에 따라 차이가 꽤 있다. 이 경우에도 리버사이드 판에 의거해서 번역했고, 경우에 따라 아든 판의 지문을 집어넣었음을 밝힌다.

윌리엄 셰익스피어 연보

1564 스트랫퍼드어폰에이번에서 출생.

1571 보통학교에 입학했을 것으로 추정.

1582 18세의 나이에 여덟 살 연상인 26세의 앤 해서웨이와 결혼.

1583 결혼한 지 5개월 후에 첫딸 수재너 출생. 수재너 1649년에
 사망.

1585~1592 스트랫퍼드를 떠나 극작가 겸 배우로 극단에 합류.

1585 쌍둥이 햄닛과 주디스 출생. 햄닛은 1596년, 주디스는
 1662년에 사망.

1589~1590 『헨리 6세 1부(*Henry VI, Part 1*)』.

1590~1591 『헨리 6세 2부(*Henry VI, Part 2*)』, 『헨리 6세 3부
 (*Henry VI, Part 3*)』.

1592 런던에서 극작가이자 배우로 알려지기 시작. 로버트 그린
 이 '벼락출세한 까마귀'라고 셰익스피어를 비난. 전염병으
 로 런던 극장들 폐쇄됨.

1592~1593 『비너스와 아도니스(*Venus and Adonis*)』, 『리처드 3세(*Richard III*)』, 『베로나의 두 신사(*The Two Gentlemen of Verona*)』.

1592~1594 『실수의 희극(*The Comedy of Errors*)』.

1593 『소네트』를 쓰기 시작한 것으로 추정. 여러 해에 걸쳐 총 154개의 소네트 연시를 씀.

1593~1594 『루크리스의 겁탈(*The Rape of Lucrece*)』, 『타이터스 앤드로니커스(*Titus Andronicus*)』, 『말괄량이 길들이기 (*The Taming of the Shrew*)』.

1594~1595 『사랑의 헛수고(*Love's Labour's Lost*)』.

1594~1596 『존 왕(*King John*)』.

1595 『리처드 2세(*Richard II*)』, 『한여름 밤의 꿈(*A Midsummer Night's Dream*)』, 『로미오와 줄리엣(*Romeo and Juliet*)』, 『윈저의 즐거운 아낙네들(*The Merry Wives of Windsor*)』.

1596~1597 『베니스의 상인(*The Merchant of Venice*)』, 『헨리 4세 1부(*Henry IV, Part One*)』.

1597 뉴 플레이스 저택 구입. 은퇴 후 이곳에서 여생을 보냄. 『헨리 4세 2부(*Henry IV, Part Two*)』.

1598~1599 『헛소동(*Much Ado About Nothing*)』.

1599 『줄리어스 시저(*Julius Caesar*)』, 『헨리 5세(*Henry V*)』, 『뜻대로 하세요(*As You Like It*)』. 셰익스피어가 주주로 있는 의전장관 극단(The Lord Chamberlain's Men) 전용 극장인 글로브 극장(The Globe Theatre) 개장.

1600~1601 『햄릿(*Hamlet*)』.

1601 『불사조와 거북(*The Phoenix and Turtle*)』

1601~1602 『십이야(*Twelfth Night*)』, 『트로일러스와 크레시다 (*Troilus and Cressida*)』, 『끝이 좋으면 다 좋아(*All's Well That Ends Well*)』.

1603 엘리자베스 여왕 서거. 제임스 1세(스코틀랜드의 제임스 6 세) 즉위. 왕의 허락을 얻어 의전 장관 극단을 왕실 극단 (The King's Men)으로 개명. 흑사병으로 런던에서만 삼 천 명 이상 사망.

1604 『자에는 자로(*Measure for Measure*)』, 『오셀로(*Othello*)』.

1605 『리어 왕(*King Lear*)』, 『맥베스(*Macbeth*)』.

1606 『앤토니와 클레오파트라(*Antony and Cleopatra*)』.

1607~1608 『코리올레이너스(*Coriolanus*)』, 『아테네의 타이먼 (*Timon of Athens*)』, 『페리클레스(*Pericles*)』.

1608 왕실 극단이 최초의 상설 실내 극장인 블랙프라이어 극장 을 장기 임대.

1608~1609 전염병으로 런던의 모든 극장 폐쇄.

1609~1610 『심벌린(*Cymbeline*)』.

1610~1611 『겨울 이야기(*The Winter's Tale*)』.

1611 『폭풍우(*The Tempest*)』.

1612~1613 『헨리 8세(*Henry VIII*)』 존 플레처와 공동 집필.

1613 『두 고귀한 친척(*The Two Noble Kinsmen*)』 존 플레처와 공동 집필. 글로브 극장, 화재로 멸실.

1614 글로브 극장, 자리를 옮겨 템스 강 맞은편에 재개장.

1616 4월 23일 셰익스피어 사망.

1623 앤 해서웨이 셰익스피어 사망. 셰익스피어의 동료 배우이자 동업자였던 존 헤밍즈와 헨리 콘덜이 셰익스피어의 작품 36개를 묶어 이절판 전집(The First Folio) 출간.

* 셰익스피어의 모든 작품은 정확한 집필 연대를 알 수 없다. 위에 나온 집필 연대는 공연에 대한 당대인들의 언급이나 극단 회계 장부, 기록 보관소의 출납 기록 등에 의거하여 많은 학자들이 추정한 연대이며, 이는 학자에 따라 다를 수 있다.

새롭게 을유세계문학전집을 펴내며

을유문화사는 이미 지난 1959년부터 국내 최초로 세계문학전집을 출간한 바 있습니다. 이번에 을유세계문학전집을 완전히 새롭게 마련하게 된 것은 우리가 직면한 문화적 상황에 적극적으로 대응하기 위해서입니다. 새로운 을유세계문학전집은 세계문학의 역할이 그 어느 때보다 중요해졌다는 인식에서 출발했습니다. 오늘날 세계에서 타자에 대한 이해는 우리의 안전과 행복에 직결되고 있습니다. 세계문학은 지구상의 다양한 문화들이 평등하게 소통하고, 이질적인 구성원들이 평화롭게 공존할 수 있는 문화적인 힘을 길러 줍니다.

을유세계문학전집은 세계문학을 통해 우리가 이런 힘을 길러 나가야 한다는 믿음으로 만들어졌습니다. 지난 5년간 이를 준비하기 위해 많은 노력을 기울였습니다. 세계 각국의 다양한 삶의 방식과 문화적 성취가 살아 있는 작품들, 새로운 번역이 필요한 고전들과 새롭게 소개해야 할 우리 시대의 작품들을 선정했습니다. 우리나라 최고의 역자들이 이들 작품 속 한 문장 한 문장의 숨결을 생생히 전하기 위해 심혈을 기울였습니다. 또한 역자들은 단순히 번역만 한 것이 아니라 다른 작품의 번역을 꼼꼼히 검토해 주었습니다. 을유세계문학전집은 번역된 작품 하나하나가 정본(定本)으로 인정받고 대우받을 수 있도록 최선을 다했습니다. 세계문학이 여러 경계를 넘어 우리 사회 안에서 주어진 소임을 하게 되기를 바라며 을유세계문학전집을 내놓습니다.

을유세계문학전집 편집위원단(가나다 순)
김월회(서울대 중문과 교수)
박종소(서울대 노문과 교수)
손영주(서울대 영문과 교수)
신정환(한국외대 스페인어통번역학과 교수)
정지용(성균관대 프랑스어문학과 교수)
최윤영(서울대 독문과 교수)

을유세계문학전집

을유세계문학전집은 계속 출간됩니다.

을유세계문학전집 연표